高等学校设计+人工智能（AI for Design）系列教材

AIGC动画分镜设计

邓晰 王志豪 贺俊波 编著

清华大学出版社
北京

内 容 简 介

本书融合了 AIGC 技术与动画分镜设计原理，为动画从业者和爱好者提供了从理论到实践的全面指导。本书分为 4 章，详细讲解了 AIGC 动画分镜设计概述、动画分镜设计基础、动画分镜镜头语言，以及 AIGC 技术在动画广告分镜设计中的应用和案例。本书通过深入剖析传统动画分镜设计方法，结合 AI 技术的最新发展，探讨了 AIGC 技术如何与动画设计融合，从而提高设计效率和质量。本书提供了丰富的实践操作指导和案例分析，可帮助读者掌握 AIGC 动画分镜设计的核心技术。

本书适合作为高等院校、职业院校的动画、数字媒体类课程的专业教材，同时也可为动画设计爱好者、相关设计行业从业者提供较高的参考价值。

本书封面贴有清华大学出版社防伪标签，无标签者不得销售。

版权所有，侵权必究。举报：010-62782989，beiqinquan@tup.tsinghua.edu.cn。

图书在版编目（CIP）数据

AIGC 动画分镜设计 / 邓晰，王志豪，贺俊波编著 . -- 北京：清华大学出版社，2025.1.
（高等学校设计＋人工智能 (AI for Design) 系列教材）. -- ISBN 978-7-302-67986-8

Ⅰ.J954.1-39

中国国家版本馆 CIP 数据核字第 2025N5B137 号

责任编辑：田在儒
封面设计：张培源　姜　晓
责任校对：李　梅
责任印制：杨　艳

出版发行：清华大学出版社
网　　址：https://www.tup.com.cn，https://www.wqxuetang.com
地　　址：北京清华大学学研大厦A座　　　　邮　编：100084
社 总 机：010-83470000　　　　　　　　　　邮　购：010-62786544
投稿与读者服务：010-62776969，c-service@tup.tsinghua.edu.cn
质量反馈：010-62772015，zhiliang@tup.tsinghua.edu.cn
课件下载：https://www.tup.com.cn，010-83470410

印 装 者：大厂回族自治县彩虹印刷有限公司
经　　销：全国新华书店
开　　本：185mm×260mm　　　印　张：11.25　　　字　数：256千字
版　　次：2025年1月第1版　　　　　　　　　　　　印　次：2025年1月第1次印刷
定　　价：69.00元

产品编号：107100-01

丛书编委会

主　编
　　董占军

副主编
　　顾群业　孙　为　张　博　贺俊波

执行主编
　　张光帅　黄晓曼

评审委员（排名不分先后）
　　潘鲁生　黄心渊　李朝阳　王　伟　陈赞蔚
　　田少煦　王亦飞　蔡新元　费　俊　史　纲

编委成员（按姓氏笔画排序）

王　博	王亚楠	王志豪	王所玲	王晓慧	王凌轩	王颖惠
方　媛	邓　晰	卢　俊	卢晓梦	田　阔	丛海亮	冯　琳
冯秀彬	冯裕良	朱小杰	任　泽	刘　琳	刘庆海	刘海杨
孙　坚	年　琳	年堂娟	严宝平	杨　奥	李　杨	李　娜
李　婵	李广福	李珏茹	李润博	轩书科	肖月宁	吴　延
何　俊	闵媛媛	宋　鲁	张　牧	张　奕	张　恒	张丽丽
张牧欣	张培源	张雯琪	张阔麒	陈　浩	陈刘芳	陈美西
郑　帅	郑杰辉	孟祥敏	郝文远	荣　蓉	俞杰星	姜　亮
骆顺华	高　凯	高明武	唐杰晓	唐俊淑	康军雁	董　萍
韩　明	韩宝燕	温星怡	谢世煊	甄晶莹	窦培菘	谭鲁杰
颜　勇	戴敏宏					

丛书策划
　　田在儒

本书编委会

邓 晰　　王志豪　　贺俊波　　唐俊淑

陈墨白　　王凌轩　　牟堂娟　　王晓慧

戴敏宏　　解树华　　吴 延　　唐杰晓

杨 威　　贾 寒　　高曼玉　　裴彦西

丛书序

生成式人工智能技术的飞速发展，正在深刻地重塑设计产业与设计教育的面貌。2024年（甲辰龙年）初春，由山东工艺美术学院联合全国二十余所高等学府精心打造的"高等学校设计+人工智能（AI for Design）系列教材"应运而生。

本系列教材旨在培养具有创新意识与探索精神的设计人才，推动设计学科的可持续发展。本系列教材由山东工艺美术学院牵头，汇聚了五十余位设计教育一线的专家学者，他们不仅在学术界有着深厚的造诣，而且在实践中也积累了丰富的经验，确保了教材内容的权威性、专业性及前瞻性。

本系列教材涵盖了《人工智能导论》《人工智能设计概论》等通识课教材和《AIGC游戏美宣设计》《AIGC动画角色设计》《AIGC游戏场景设计》《AIGC工艺美术》等多个设计领域的专业课教材，为设计专业学生、教师及对AI在设计领域的应用感兴趣的专业人士，提供全面且深入的学习指导。本系列教材内容不仅聚焦于AI技术如何提升设计效率，更着眼于其如何激发创意潜能，引领设计教育的革命性变革。

当下的设计教育强调数据驱动、跨领域融合、智能化协同及可持续和社会化。本系列教材充分吸纳了这些理念，进一步推进设计思维与人工智能、虚拟现实等技术平台的融合，探索数字化、个性化、定制化的设计实践。

设计学科的发展要积极把握时代机遇并直面挑战，同时聚焦行业需求，探索多学科、多领域的交叉融合。因此，我们持续加大对人工智能与设计学科交叉领域的研究力度，为未来的设计教育提供理论及实践支持。

我们相信，在智能时代设计学科将迎来更加广阔的发展空间，为人类创造更加美好的生活和未来。在这样的时代背景下，人工智能正在重新定义"核心素养"，其中批判性思维水平将成为最重要的核心胜任力。本系列教材强调批判性思维的培养，确保学生不仅掌握生成式AI技术，更要具备运用这些技术进行创新和批判性分析的能力。正因如此，本系列教材将在设计教育中占有重要地位并发挥引领作用。

通过本系列教材的学习和实践，读者将把握时代脉搏，以设计为驱动力，共同迎接充满无限可能的元宇宙。

董占军
2024年3月

| 前 言 |

随着科技的迅猛发展和数字化时代的来临,人工智能(AI)与图形图像技术的紧密结合推动多个行业达到了前所未有的高度。在这一背景下,AIGC技术正在引领动画分镜设计的创新浪潮。这一变革并非对传统分镜艺术的否定,而是在尊重其深厚传统的基础上,为设计注入了新的活力和创新潜力。

AIGC技术在动画分镜设计中的应用日益普及,众多动画制作公司借助此技术大幅提升了制作效率与品质,同时为行业开拓了创新的路径。因此,对动画行业专业人士而言,掌握AIGC动画分镜设计技能不仅具有现实意义,更是适应行业发展、把握未来机遇的关键。

AIGC动画分镜设计并非单纯依赖AI技术,而是在深入理解分镜设计基础理论的基础上,将AI作为提升设计效率和质量的辅助工具。本书以这一理念为核心,旨在为动画分镜设计师提供一本具备理论深度与技术前沿的综合指导教材。

本书首先着重于动画分镜设计基础理论的学习,深入探讨构图、色彩、光影、动态等要素,以及镜头语言、镜头运动、镜头衔接等技巧,为读者建立坚实的理论基础。在理论基础之上,引入AIGC技术作为激发创意和扩展设计可能性的工具。AI技术能够迅速生成设计草图、色彩方案和光影效果,为设计师提供丰富的灵感和选择。此外,AI的自动优化和调整功能,进一步提升了设计工作的质量和效率。

本书分为4章,全面覆盖了AIGC技术与动画分镜设计的融合。第1章深入介绍AIGC与动画分镜设计的基本概念及其相互关系。第2章专注于动画分镜设计的理论基础,包括角色塑造、场景空间处理、构图类型与技巧以及光线运用。第3章分析动画分镜的镜头语言,涵盖镜头概念、分类、构成要素、调度和蒙太奇技巧。第4章通过实际案例,展示如何将AIGC技术与动画分镜设计理论相结合。

需要强调的是,AIGC技术是辅助而非替代,它旨在增强设计师的创造力。在设计过

程中，我们鼓励保持对艺术美感的追求和对观众情感的深刻理解，实现技术与艺术的和谐统一，创作出既深具内涵又广受欢迎的动画分镜设计作品。

编写过程中，我们注重理论与实践的结合，提供了丰富的知识讲解和动画案例，指导读者将理论应用于实践。同时，展示 AIGC 技术生成的效果，助力读者将知识转化为实践技能，不断提升设计能力。AIGC 技术正推动动画分镜设计向多元化、智能化发展，本书旨在为读者提供起点和参考，助力其在 AIGC 动画分镜设计领域不断进步。

本书由邓晰、王志豪、贺俊波编著，唐俊淑、陈墨白、王凌轩、牟堂娟、王晓慧、戴敏宏、解树华、吴延、唐杰晓、杨威、贾寒、高曼玉、裴彦西等参与了本书的编写。在编写过程中难免存在各种由于局限性产生的问题，还请各位专家读者指正批评。编者只求能在 AIGC 浪潮中融合自己的教学经验，帮助读者在 AIGC 动画分镜设计的道路上不断前行，为动画行业的繁荣和发展贡献自己的一份微薄之力。

<div style="text-align: right;">

邓　晰

2024 年 9 月

</div>

目 录

第 1 章　AIGC 分镜概述　/ 1

1.1　AIGC 概述　/ 1
- 1.1.1　AIGC 的定义及历史发展　/ 1
- 1.1.2　AIGC 分镜的模型训练　/ 3
- 1.1.3　AIGC 角色动作的自动生成　/ 7
- 1.1.4　AIGC 场景的智能化构建　/ 9
- 1.1.5　基于 AIGC 的情感表达与镜头选择　/ 10

1.2　动画分镜设计概述　/ 15
- 1.2.1　分镜设计的历史演变　/ 16
- 1.2.2　分镜设计的类型　/ 18
- 1.2.3　分镜设计的流程及构成要素　/ 22

1.3　AIGC 在动画分镜设计中的应用　/ 27

第 2 章　基于 AIGC 的动画分镜设计基础　/ 29

2.1　分镜中人物角色的塑造　/ 29
- 2.1.1　人体结构的把握　/ 29
- 2.1.2　角色动态的把握　/ 32
- 2.1.3　角色造型风格的塑造　/ 33
- 2.1.4　角色动作个性化的塑造　/ 34
- 2.1.5　非人物角色的拟人化处理　/ 35
- 2.1.6　分镜中的镜头与角色塑造　/ 36
- 2.1.7　AIGC 对动画角色的塑造　/ 39

2.2　场景的空间透视　/ 41
- 2.2.1　一点透视（平行透视）/ 42
- 2.2.2　两点透视（成角透视）/ 44
- 2.2.3　三点透视（立体透视）/ 46
- 2.2.4　斜面透视　/ 47
- 2.2.5　AIGC 对场景透视的构建　/ 48

2.3　分镜的画面构图　/ 52
- 2.3.1　画面构图的分类　/ 53
- 2.3.2　画面构图的技巧　/ 61

2.4　画面构图中的光线　/ 72
- 2.4.1　光线的意义和作用　/ 72
- 2.4.2　光线的元素和性质　/ 74
- 2.4.3　布光的方法　/ 79

第 3 章　基于 AIGC 的动画分镜镜头语言　/ 83

3.1　镜头的概念和分类　/ 83
- 3.1.1　固定镜头与运动镜头　/ 83
- 3.1.2　长镜头与短镜头　/ 85
- 3.1.3　快镜头与慢镜头　/ 87

3.1.4 客观镜头与主观镜头 / 89

3.1.5 关系镜头、动作镜头与空镜头 / 92

3.2 镜头的构成要素 / 94

3.2.1 景别 / 94

3.2.2 镜头的角度 / 99

3.2.3 焦点与景深 / 104

3.2.4 镜头的轴线 / 106

3.3 镜头的调度 / 116

3.3.1 镜头内部的调度 / 116

3.3.2 镜头的运动 / 117

3.4 镜头的衔接 / 122

3.4.1 镜头衔接的概念 / 122

3.4.2 镜头衔接的原则 / 123

3.4.3 镜头衔接的技巧——转场 / 125

3.5 镜头语言——蒙太奇 / 129

3.5.1 叙事蒙太奇 / 130

3.5.2 表现蒙太奇 / 134

3.5.3 理性蒙太奇 / 136

第 4 章 AIGC 动画分镜实战案例 / 140

4.1 AIGC 在动画广告分镜设计中的应用 / 140

4.1.1 AI 黏土动画广告分镜生成案例 / 141

4.1.2 AI 写实动画广告分镜生成案例 / 144

4.2 AIGC 在动画短片分镜设计中的应用 / 148

4.2.1 AI 动画短片《小王子》分镜生成案例 / 149

4.2.2 AI 动画短片《仓颉造字》生成案例 / 155

4.3 AIGC 在漫画分镜设计中的应用 / 163

AI 漫画《梦境斗士》分镜生成案例 / 164

参考文献 / 169

第 1 章

AIGC 分镜概述

1.1　AIGC 概述

1.1.1　AIGC 的定义及历史发展

AIGC（artificial intelligence generated content，人工智能生成内容）是一种新兴的内容生产方式，是指利用生成式人工智能技术生成文本、图片、音频、视频等内容。2022 年，AIGC 技术发展迅猛，得益于深度学习模型的完善、开源模式的推动和大模型商业化的探索，其迭代速度呈指数级增长。人工智能在绘画和写作领域的成就，如 AI 绘画作品获奖和超级聊天机器人 ChatGPT 的出现，标志着智能创作时代的开启。

在人工智能的发展历程中，机器创作曾被视为难以实现的目标，"创造力"被视为人类独有的特质。然而，随着技术的进步，机器也被赋予了创造力，引领我们进入智能创作的新时代。从机器学习到智能创造的演进，以及从 PGC（专业生成内容）、UGC（用户生成内容）到 AIGC 的转变，标志着生产力的深刻变革，这一变革将深刻影响我们的工作和生活方式。

AIGC 的历史发展大致经历以下三个阶段。

1. 萌芽及实验阶段（20 世纪 50 年代—90 年代）

1950 年，艾伦·图灵提出了著名的"图灵测试"，这可以看作是 AIGC 概念早期的萌芽。由于该阶段的技术所限，AIGC 的应用范围较小，直到 20 世纪 90 年代，研究者开始

在新闻、音乐、诗歌等方面进行人工智能的实验尝试，在自然语言处理（NLP）方面，研究者通过应用规则和语法知识构造语句。例如，通过制定规则和算法控制语法结构和词汇选择，生成语法正确的句子或段落。这一时期已经开始尝试使用规则生成技术自动撰写新闻稿件，这些稿件基于人工模板和对事实的语法处理，实现了新闻内容的部分自动化生成。

然而，这一阶段的 AIGC 技术受限于规则和模板，导致生成内容在个性化和创意性上有所欠缺，未能达到高度智能化和自主化。正如斯坦福大学计算机科学系教授莫妮卡·拉马努亚曼（Monica Ramaswamy）所指出的，"AIGC 技术需要进一步优化和智能化，以实现真正的内容生成和创新。"尽管存在局限，但这些早期尝试为 AIGC 技术的未来发展奠定了基础。

2. 大规模应用阶段（20 世纪 90 年代—21 世纪第二个十年）

2006 年深度学习算法取得进步，同时 GPU、CPU 等算力设备日益精进，互联网快速发展，为各类人工智能算法提供了海量数据进行训练，AIGC 技术正逐步实现大规模应用，并渗透到新闻、广告、音乐、电影、游戏等多个领域。AIGC 技术能够快速生成内容，且在很多情况下，生成的作品可与人类创作相媲美。这不仅极大提高了生产效率，还有效降低了成本。

业界领先的公司和机构纷纷投入重金和人才资源，2012 年微软公司展示了全自动同声传译系统，主要基于"深度神经网络"（deep neural network，DNN）自动将英文讲话内容通过语音识别等技术生成中文。计算机科学家和人工智能专家吴恩达（Andrew Ng）表示："AIGC 可以帮助人类创造更多高质量的内容，并帮助人们更好地理解复杂的数据和信息。"随后，AIGC 技术逐步走向成熟和实用化，受到业界的广泛关注和应用。同时，不同领域的专家和学者对 AIGC 技术发展及其应用影响的讨论，也进一步凸显了这一技术的重要性和深远影响。

3. 快速发展阶段（21 世纪第二个十年至今）

在 AIGC 技术的第三阶段，主要表现在技术革新、算法迭代、产品创新、应用范围的拓展，以及市场规模和商业化的迅猛发展。

自 2014 年起，生成对抗网络（GAN）的提出及其后续的迭代更新，为 AIGC 技术的发展提供了坚实的技术基础。2018 年，OpenAI 推出了 GPT-1，这是首个基于变换器架构的生成式预训练模型，它在多种自然语言处理任务中展现了预训练与微调相结合的强大效能，为后续模型的发展奠定了基石。随后，OpenAI 在 2019 年发布了 GPT-2，2020 年推出了具有里程碑意义的 GPT-3 模型，2022 年发布了基于 GPT 模型的人工智能对话应用服务 ChatGPT，到了 2023 年，GPT-4 的发布进一步推动了 AIGC 技术的发展。

在图像和视频生成领域，2018 年 NVIDIA（英伟达）发布的 StyleGAN 模型能够自动生成图片，2019 年 DeepMind 发布的 DVD-GAN 模型能够生成连续视频，而 2021 年 OpenAI 推出的 DALL-E 及其迭代版本 DALL-E-2，则主要用于文本与图像的交互生成内容。Midjourney、Stable Diffusion、ComfyUI 的出现，标志着 AIGC 在图像和视频生成方面的技术日益成熟。

此外，AIGC 技术催生了众多创新产品和应用，如 AI 机器人、AI 建模、AI 动作捕捉等技术，它们正逐步融入内容生产领域，迅速改变着内容创作的格局。这些技术的发展不

仅提高了内容生产的效率，也为创作者提供了更多的创意空间和可能性。随着 AIGC 技术的不断进步，我们可以预见，未来的内容创作将更加多元化和个性化。

1.1.2 AIGC 分镜的模型训练

模型训练是一个反复迭代的过程，它要求我们不断地进行调整和优化，以实现最佳的模型性能。此外，模型生成的分镜图必须经过专业团队的细致审核和校正，以确保它们既符合制作标准，又能够体现艺术的意图和创意。

在 AIGC 分镜模型训练的实践中，虽然面对设备和专业知识的限制，但采用 LoRA（low-rank adaptation）技术，我们可以高效地进行模型微调。LoRA 是一种专为大规模语言模型设计的微调技术，最初在自然语言处理领域得到应用，尤其适合对像 GPT-4 这样参数量巨大的模型进行微调。由于直接训练这些模型成本极高，LoRA 通过仅训练低秩矩阵来显著降低这一成本。

在 Stable Diffusion（SD）模型中，LoRA 作为一个插件，允许通过训练少量数据来满足定制化的需求，例如特定的画风、知识产权（IP）或人物。与传统模型训练方法相比，LoRA 不需要改变原有的 SD 模型结构，而是通过注入低秩矩阵参数来调整生成风格，这种设计大幅减少了训练所需的资源，特别适合社区用户和个人开发者。

考虑到模型训练对计算机配置的特定要求，本节将提供两种训练 LoRA 的案例：一种是本地部署训练器，另一种是基于 Web-UI 的训练方法。对于本地部署，推荐的计算机配置至少应具备 8GB 及以上的显卡内存。如果配置不满足要求，可以选择基于 Web-UI 的训练方法。

（1）本地部署训练：适用于具备较高配置的计算机，可以充分利用本地资源进行训练。

（2）Web-UI 训练：适合配置较低或希望简化训练流程的用户，通过图形用户界面进行操作。

接下来将详细介绍两种方法的具体配置要求、操作步骤和注意事项，以帮助读者根据自己的实际情况选择合适的训练方式。

1. 本地部署训练

1）下载源码或整合包

为了训练使用 LoRA，需要自行下载安装 Stable-Diffusion-WebUI，以及训练 LoRA 的训练器，如图 1-1 所示。

2）模型选择

准备对应 LoRA 风格的模型，例如训练分镜风格或者动漫人物，就需要找到相应的大模型，当作底模训练，按照如图 1-2 所示进行基础模型的选择。

3）数据准备

（1）图片数据。需要准备 10~100 张风格相同的图片，图片风格就是要训练的 LoRA 模型的风格。在训练 LoRA 模型之前，需要将所有的图像调整到同一尺寸。图像尺寸的选择取决于模型和数据，基于 SD-1.5 或 XL，一般选择图像大小为 512×512 像素。如果需要更清晰的画质，则可以修改成更高的分辨率，但相应的训练时长也会增加。将裁剪好的

4　AIGC 动画分镜设计

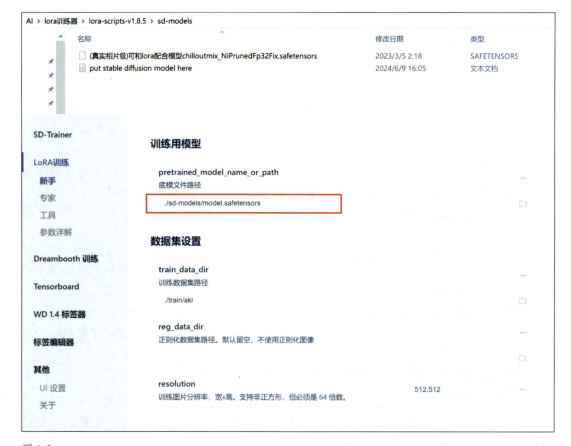

图 1-1
LoRA 训练器

图 1-2
选择基础模型

图片放置在训练根目录文件夹中,如图 1-3 所示。

（2）添加标签。在数据准备阶段,首先将裁剪好的图片地址复制到标签参数设置路径中,然后进行标签的设置。如果图片质量不够清晰,则可以使用 Stable Diffusion 的高清化模块,将图片高清化处理,图片质量比数量更重要;如果图片数据集不够优质,那么模型训练效果相应地也不会达到理想的效果,既浪费时间也消耗算力。在标签参数选项设置中可以根据训练画面内容添加提示词,如图 1-4 所示。

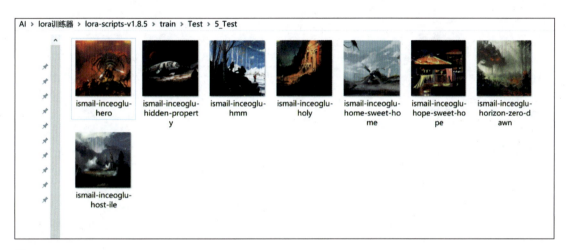

图 1-3
准备训练的图像

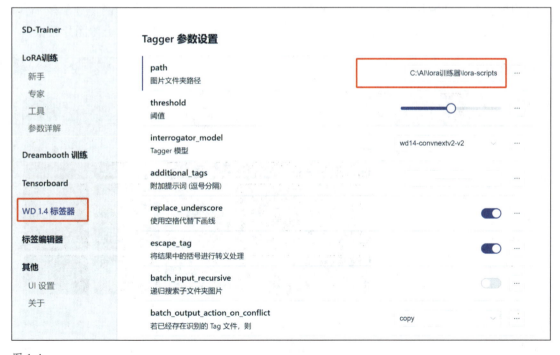

图 1-4
添加标签

（3）保存设置，开始训练。在使用训练器训练 LoRA 时，需要为新生成的 LoRa 模型设置保存名称和保存文件夹的位置，并设置分轮数保存模型、模型训练轮次，如 save_every_n_epochs 填写 2、训练 10 次（图 1-5），那么就会得到 4 个中间模型和一个最终模型。如果没有特殊的参数调整，则可以直接开始训练模型。

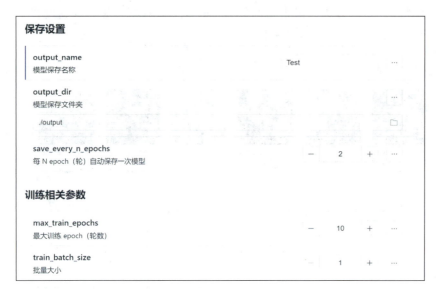

图 1-5
模型训练前的设置

2. Web-UI 训练

第二种训练方式是在 AIGC 平台使用 Web-UI 训练 LoRA，无须特别设置参数，适合计算机配置普通的使用者，只需把收集好的图片上传即可。以 LibLib 为例，登录该平台，在首页中选择训练我的 LoRA，进入如图 1-6 所示的界面，在这一界面中上传图片数据。

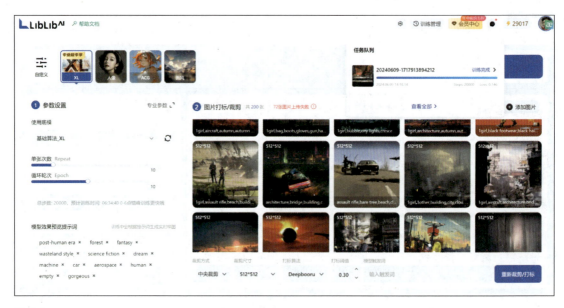

图 1-6
上传图片数据界面

等待训练,根据图片数据的质量或数量的不同,训练所需时间也会不同,耐心等待即可。训练好 LoRA 后,就可以进行效果测试,如图 1-7 所示。

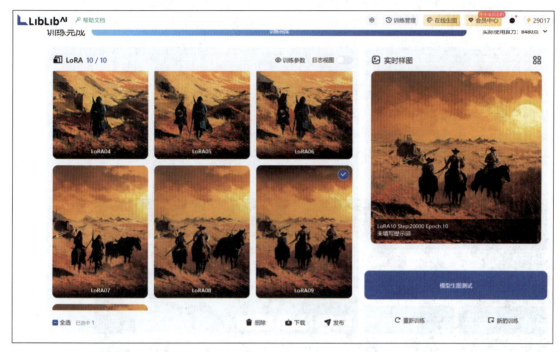

图 1-7
完成模型的训练

1.1.3 AIGC 角色动作的自动生成

要实现角色动作的自动生成,可以采用深度学习技术结合 AIGC 辅助工具和动画制作软件。以下是角色动作自动生成的工作流程。

(1)输入与解析:首先提供角色动作的详细文字描述,AIGC 工具将解析这些描述,理解所需执行的动作细节。

(2)动作数据库构建:AIGC 辅助工具将访问一个动作数据库,该数据库汇集了多样化的角色动作,可能来源于动作捕捉、手绘动画或 3D 动画模型。

(3)动作匹配与选择:AIGC 工具在数据库中搜索与描述最匹配的动作数据。对于特定的动作描述,系统可能需组合多个动作片段以满足需求。

(4)新动作生成:若数据库中缺乏精确匹配,AIGC 工具将利用深度学习模型进行新动作的生成,通过已有数据进行推断和合成。

(5)生成分镜:AIGC 工具将生成的动作整合到分镜模板中,形成连贯的动作序列,并确保动作在物理和视觉上的合理性。之后,根据角色特性和情景要求进行微调,以提升自然度和表现力。

（6）预览与修正：生成的分镜和动作需经过细致的检查和必要的手动调整，以确保动作符合创作意图和叙事需求。

整个流程关键在于整合计算机视觉、机器学习、自然语言处理和创意算法，以自动解读动作指令，并创作出既艺术又精确的动画分镜。尽管 AIGC 技术在自动动作生成方面取得了显著进展，但最终效果的质量仍需依赖于人类的创意和专业判断，以辅助生成高质量的动画作品。

以生成平台 DELL·E3 为例，首先提供角色动作的详细文字，如：生成一组正在跑步的男生，画面风格为中国画。为防止 AI 生成风格不一致的人物形象，应在输入提示中强调形象的一致性。示例提示词：生成一组正在跑步的男生，每个男生保持统一的人物形象，以电影故事板格式展示，采用中国画风格（图 1-8）。

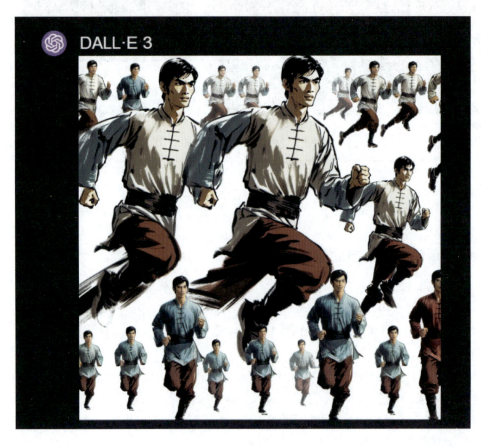

图 1-8
DELL·E3 生成的角色形象

进一步生成包含两个角色的互动动作场景，确保动作和人物描绘的清晰度。示例提示词：生成一个打太极拳的男孩和一个女生做拉伸动作的电影镜头，保持中国画风格（图 1-9）。为了构建连贯的动作序列，需细化动作步骤并进行反复提示和优化，以确保动作适合动画分镜的需求。示例提示词：生成一个男孩打太极拳的五个分解动作，保持人物形象统一，画面完整，采用中国画风格（图 1-10）。

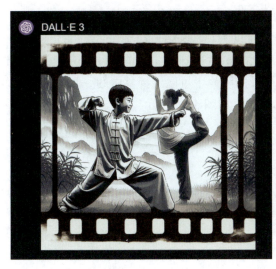

图 1-9
DELL·E3 生成的双人动作

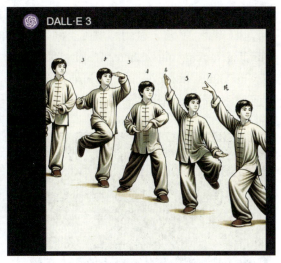

图 1-10
DELL·E3 生成的动作步骤

1.1.4　AIGC 场景的智能化构建

为实现 AIGC 动画分镜中的场景智能化构建，可以遵循以下工作流程，该流程融合了深度学习、计算机图形学和自然语言处理技术。

（1）数据收集：搜集丰富的动画场景相关数据，涵盖场景描述、构建、布局等关键方面。

（2）场景描述分析：利用自然语言处理技术对场景描述进行深入分析，提取场景元素、结构、情节发展等关键信息。AI 将分析输入的文本或语音，理解场景的时间、地点、环境、氛围及物体。

（3）场景生成模型训练：利用收集的数据训练深度学习模型，采用 GAN、VAE 等生成模型，学习场景生成的规律和特征。考虑到设备限制，可选择使用现有的大型模型或训练 LoRA 模型，同时融入环境纹理、物体模型和光照效果进行训练。

（4）场景智能化构建：应用训练好的模型，根据场景描述自动生成动画场景，包括布局、角色位置、道具摆放等。AI 将挑选合适的环境元素，并规划场景布局，考虑视觉平衡和叙事需求，生成详细的场景草图或三维模型。

（5）场景评估与优化：对生成的场景进行评估，根据真实感、合理性等指标不断优化模型和算法，提高场景生成质量。

（6）与角色动作生成结合：将智能化生成的场景与角色动作相结合，创建完整的动画分镜。根据需求调整相关模型参数，以符合动画分镜的具体要求。AI 还能根据场景的时间、天气和氛围智能调整光照和阴影，增强场景的真实感和情感表达。

通过这一流程，能够高效地构建出既符合艺术标准又满足技术要求的动画分镜场景，同时为动画制作提供强有力的 AIGC 技术支持。

以生成平台 Midjourney 为例，选择赛博朋克风格化电影场景，可以输入相关提示词，如飞船、宇宙、科幻、星际空间等。这里提示词为：cyberpunk movie, on the top of the building, looking out at the entire city, ultra wide shot, Unreal Engine, neon cold lighting, deserted city buildings, hyper quailty, high resolution。在生成的图片中可以选择其中的一张继续优化，直到生成适合动画作品的场景，进行放大导出使用，如图 1-11 所示。

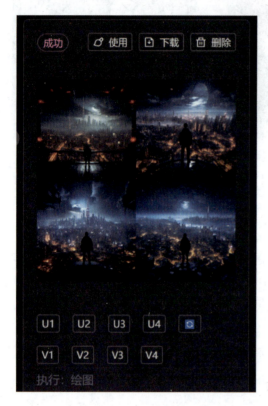

图 1-11
Midjourney 生成场景

1.1.5 基于 AIGC 的情感表达与镜头选择

为了高效地实现基于 AIGC 的情感表达与镜头选择，可以遵循以下优化后的工作流程，确保动画镜头和情节表达能够精准匹配情感和故事需求。

（1）情感分析与情绪识别：应用自然语言处理技术，对剧本或情节描述进行深入的情感分析，识别故事中的情感状态和情绪变化。这一步骤将帮助我们明确每个场景或镜头所需的情感表达，如喜悦、悲伤或紧张等。

（2）镜头与情感匹配：根据情感分析的结果，挑选与特定情感状态相匹配的动画镜头和场景。通过训练深度学习模型，学习在不同情感背景下的镜头构建和情节表达规律，实现镜头序列的自动生成。

（3）情感化镜头构建：依据情感分析结果和镜头选择规则，自动生成与情感状态相匹配的动画镜头和场景。考虑情感的强度和变化，选择合适的镜头构建策略，包括镜头切换频率、角度和运动等。

（4）动画场景生成：利用深度学习技术，根据生成的镜头序列自动构建动画场景。结合之前学习的场景智能化构建技术，根据镜头内容和情感状态，自动生成符合要求的动画场景。

（5）评估与优化：对生成的动画镜头和情节表达进行细致评估，关注情感的准确性和情绪的真实感等关键指标。根据评估结果不断优化模型和算法，提升情感表达和镜头选择的质量和效果。

（6）技术工具选择：在 AIGC 工具的选择上，可以根据项目需求和资源情况，选用 ChatGPT、Claude 3、文心一言、Kimi 等工具进行训练和内容生成。

通过这一流程，动画制作团队能够更加精准地把握情感表达，创造出更具感染力和艺术性的动画作品。同时，AIGC 技术的应用也将极大地提高制作效率，降低创作门槛。

以 ChatGPT 生成平台为例首先搜集相关剧本或情节文字素材，发送到聊天窗口内，并发出指令进行情感分析，为接下来的脚本创作积累内容，如图 1-12~ 图 1-14 所示。

图 1-12
发出指令

图 1-13
描述情节

根据发送的内容和要求进行情感分析，接下来进行第一次分镜脚本生成创作并标注情感，如图 1-15 和图 1-16 所示。

图 1-14
情感分析

图 1-15
继续发出指令

镜头编号	时间	镜头描述	音效/音乐	角色	情感	备注
01	00:00-00:05	学校大门口,阳光明媚的早晨,学生们陆续进入校园	欢快的背景音乐	学生群体	快乐	表现校园的活力
02	00:06-00:10	主角女生(阳光形象)骑自行车进校园,周围同学互相打招呼	青春活力的主题曲	主角女生	兴奋	背景色彩鲜明,活泼
03	00:11-00:15	主角男生(书卷气)沉思走在树荫校道上,阳光斑驳地打在他脸上	轻柔的吉他曲	主角男生	思考	使用光影对比,营造青涩感
04	00:16-00:20	分镜转至教室,女主角对着窗外发呆,想象中逐渐出现男主角的身影	梦幻的音效	主角女生	憧憬	应用浅景深突出主角
05	00:21-00:25	体育课上,男主角在打篮球,偶然间与女主角目光相遇	动感的打篮球场景音效	两位主角	惊喜	快速剪辑,表现动态的青春气息
06	00:26-00:30	看书时,女主角由书本窥视男主角,书页翻动作为遮挡	纸页翻动音效	主角女生	害羞	利用道具进行情感表达
07	00:31-00:35	下午自习,女主角在窗台上意外发现下方男主角孤独一人看书	环境背景音乐微弱	两位主角	好奇	高角度镜头,表现距离感

图 1-16
生成分镜脚本

根据以上情感分析和生成案例,继续创作一个爱情故事,根据分析的结果选择合适的镜头设计。

假设你要为一部动画创作分镜头脚本,则可先在 ChatGPT 中输入动画故事梗概、主线情感、主要角色,然后让 ChatGPT 依据这些指令生成脚本。例如,ChatGPT 能自动为你呈现基本分镜头草图,供你在此基础上进行修改与完善。

首先，使用 ChatGPT-4 生成脚本。提问内容如图 1-17 所示。

根据提示要求所生成的内容如图 1-18 所示。

> **You**
> 写一个动画《校园爱情》脚本，时长1分钟，10~20个镜头，内容是两个大学生在学校的爱情故事，人物特征：男生性格内向，学习成绩很差，女生性格开朗，学习成绩优秀。并且标注每个镜头的景别大小和运镜方式。最后以标准分镜表格方式呈现，并加上字幕，以及推荐适合这部动画的背景音乐。

图 1-17
提问内容

> **GPT-4**
> 下面是一个动画《校园爱情》的分镜脚本表格，时长1分钟。请注意，实际动画的字幕和音乐选择应该与动画的节奏和风格相匹配，考虑到篇幅限制，这里仅提供简短的脚本和描述。

镜头	景别	运镜	描述	字幕	音乐推荐
1	中景	静态	男主（杰克）低头看着错题本，显得沮丧。	"又错了……"	温柔的钢琴曲
2	特写	静态	书本上红圈圈错题。		温柔的钢琴曲
3	远景	推进	女主（艾米）在图书馆里拿着成绩单，周围同学环绕祝贺。	"又是满分！"	欢快的吉他曲
4	近景	静态	杰克试图理解错题，皱眉。		温柔的钢琴曲
5	中景	推进	艾米注意到了杰克，走过去坐在他旁边。		温柔的钢琴曲变为温馨旋律
6	中景	静态	艾米微笑着指导杰克，杰克听得认真。		温馨旋律
7	中特写	静态	艾米解释一个难题，杰克突然领悟。	"原来是这样！"	轻快的弦乐
8	中景	跟随	艾米鼓励杰克一起去食堂，杰克点头。	-	轻快的弦乐旋律
9	近景	手持摄影	两人坐在食堂里，艾米分享她的学习经验。		暖色调的器乐
10	中特写	静态	杰克对艾米露出感激的微笑。	"谢谢你，艾米。"	暖色调的器乐
11	中景	平移	黄昏时分，两人走出图书馆，校园街道上。		令人放松的吉他旋律
12	近景	推进	杰克拿出一朵折纸花，递给艾米。		软弱的木管乐器
13	中特写	静态	艾米惊喜地接过折纸花，眼眶微红。		深情的小提琴曲
14	中景	推进	杰克和艾米相视而笑，背景是落日余晖。		温馨感人的音乐
15	全景	静态	镜头拉远，两人坐在长椅上，校园生活的背景慢慢变得模糊。		温馨感人的音乐旋律
16	远景	缓慢推出	天色渐暗，两人并肩走在回宿舍的路上，校园灯火开始点亮。		柔和的夜晚旋律
17	特写	静态	杰克看着艾米，心中涌起勇气。	"今天，我不再害怕。"	柔和的夜晚旋律
18	中特写	稍微放大	艾米的眼神传达出鼓励和支持。		柔和的夜晚旋律
19	近景	静态	两人靠在一起，书本放在旁边，折纸花放在书本上。		柔和的夜晚旋律
20	全景	慢慢退去到黑	最终景象是整个校园在夜色中安静美丽，镜头慢慢退去，转变为全黑作为结尾。	"另一个校园故事的开始。"	紧张的弦乐结束

图 1-18
生成分镜脚本表格

背景音乐推荐：整个动画的背景音乐可以是一首融合钢琴、吉他、弦乐、木管乐器的音乐作品，从温暖的旋律开始，逐步过渡到更加轻快和暖色调的旋律，最后以深情的小提琴曲结束，象征着两人关系的发展和校园生活的温馨。

注意：这只是一个 AI 生成的基础脚本示例，实际应用中可以不使用 ChatGPT，用其他平台亦可达到相同效果。进一步生成时，还需要考虑更多细节，如特定的镜头时长、角色动作、表情细节及场景设计等，在后续的训练过程中逐步添加和完善要素，辅助生成适

合的动画分镜。

接下来根据描述利用 DELL·E3 进行生成分镜图片，注意画面风格要统一，这里使用的是美式漫画风格，如图 1-19 所示。

可以描述得更详细，包括景别和拍摄方式，如图 1-20 所示。

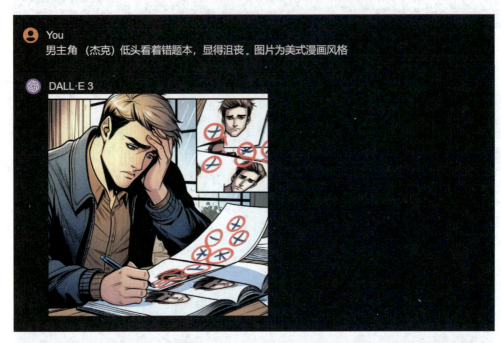

图 1-19 生成分镜图片

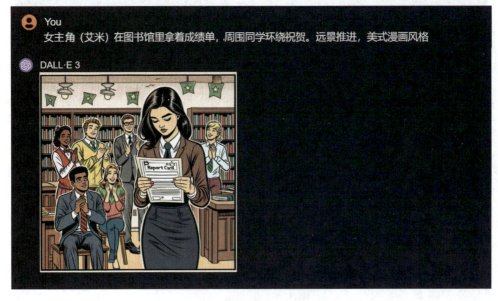

图 1-20 详细描述并生成分镜图片

在生成以上画面分镜之后，可以把图片下载到本地，融合到之前生成的文字脚本，加入其他要素，最后合成适合主题动画创作的分镜。这样一个全流程的 AIGC 分镜设计就完成了。

1.2 动画分镜设计概述

分镜设计，亦称为故事板或分镜头脚本设计，是影视制作前期的关键步骤，广泛应用于电影、动画、电视剧、广告和游戏制作中。这一过程将剧本中的文字信息转化为一系列视觉图像，详细展示画面构图、角色表演、镜头运动、时长、特效、对话和音效等元素。

分镜设计的核心目标是将文字脚本转化为具体的视觉呈现，为制作团队提供直观的视觉蓝图。精心策划的前期分镜对于导演全局掌控和团队协作至关重要，有助于保持影片的节奏和风格统一。一名优秀的分镜设计师应具备镜头感、美术基础、角色表演理解、文学素养等能力。

在各类影像作品中，分镜设计在动画制作中扮演着尤为关键的角色。这是因为动画是一种更多依赖手工绘制和技术制作的影像形式，其制作过程中的人力、物力和财力消耗巨大，不允许频繁试错。与电影相比，后者在某些情况下，可以依靠不同摄像机拍摄的镜头选择和角度调整来弥补分镜的不足，而动画则必须依赖精确的分镜设计来指导制作，确保制作过程的顺利和效率。因此，分镜设计对动画制作的成功至关重要。

分镜设计在动画制作中的作用主要体现在以下几个方面。

（1）整体统筹动画进度和风格：分镜设计通过角色及其运动、画面构图、景别、镜头角度、镜头运动等信息，帮助创作者准确地传达故事中的主题、风格和节奏。例如日本动画导演今敏的分镜设计注重每个镜头的构图、角度、移动和细节，追求画面和情感的完美表达，他在分镜中对角色表情、动作和场景变化的精细描绘，为整体动画叙事的流畅性和生动性起到了重要作用。

（2）促进团队沟通与协作：分镜脚本是导演、原画师、建模师、灯光师、动画师等团队成员之间沟通的重要媒介。分镜脚本的制作是一个动态过程，它允许团队成员在早期阶段提供反馈，及时进行调整，避免在后期发现问题而造成成本增加。在面对创作上的分歧时，分镜脚本提供了一个具体的讨论基础，帮助团队快速做出决策，提高工作效率。

（3）节约时间和成本：作为前期设计的核心，分镜设计详细规划了镜头的视觉表现和运动，有助于在中后期制作中合理分配资源。例如角色的运动轨迹、角色和角色之间的关系表达、角色和场景之间的关系等，都能帮助动画师准确地把握镜头的时长和节奏，有效节约时间和成本。

（4）引导表演与剧情发展：分镜设计为演员提供了剧情发展和角色性格的直观理解，通过动作和情感的描述，帮助演员深入塑造角色。在动画中，虽然不存在真实演员，但角色的表演同样基于真实表演，通过夸张和艺术化处理，增强表现力。

（5）AI技术提升视觉参考效率：分镜将剧本转化为画面，为制作团队提供更为直观的视觉参考。在制作分镜时，除了要掌握镜头知识之外，传统的二维分镜需要优秀的绘画能力，三维动画分镜则需要熟练的三维制作技能。AI技术的引入为分镜设计提供了更高效、直观的视觉化手段。特别是对于不擅长绘画的导演，AI能够快速生成视觉分镜，便于团队理解和测试不同的镜头选择，最终确定最佳的视觉表现。

1.2.1 分镜设计的历史演变

1. 手绘分镜设计

在动画制作的早期，分镜设计依赖于动画师的手绘技能。他们根据剧本和角色设定，细致地绘制每一帧，以展现动画的基本流程和节奏。尽管这种方法充满创意且灵活多变，但它在制作效率和成本控制方面存在挑战。

动画的早期作品往往具有直接而简单的叙事结构。例如，詹姆斯·斯图尔特·布莱克顿在1906年创作的《滑稽面孔的幽默形象》，以其简洁的制作和沉默的叙事，展现了动画的无限可能。这部作品虽然技术原始，却为后来的动画创作指明了方向。

随着动画行业的发展，尤其是在20世纪30年代，迪士尼通过创新性地使用故事板，将草图固定在墙上以供讨论和调整，极大地提高了制作效率和团队协作能力。这一创新不仅标志着分镜设计从概念到实践的转变，也为现代动画制作流程的建立奠定了基础（图1-21）。

独立动画师和艺术家进行分镜设计时，倾向于采用富有个性的自由表达方式，正如日本导演是枝裕和手绘的分镜所展示的那样，他们的设计不受传统框架的约束，能够通过视觉画面和文字备注充分传达个人创意（图1-22）。这种方法也受到了徐克、黑泽明等具有深厚艺术造诣的导演的青睐，他们通过这种方式与团队进行有效沟通。

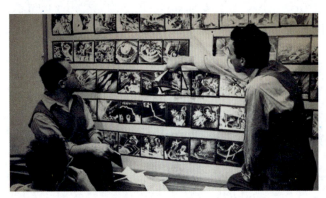

图 1-21（上）
美国早期的动画故事板

图 1-22（右）
是枝裕和绘制的分镜

在动画产业日益成熟的过程中，日本和美国分别发展出各自特色的分镜头脚本模板，日本以竖版为主，美国以横排为主。这些固定的分镜格式不仅保留了创作者的个性化表达，同时也加强了动画制作中不同部门之间的协调与合作，为动画产业的高效运作提供了有力支持。

2. 数字分镜设计

数字分镜技术正逐步取代手绘分镜，动画师借助专业软件，在计算机上进行高效的分镜绘制与编辑。这种方法不仅提升了工作效率、降低了成本，还简化了修改和优化流程。数字分镜的精确性在线条、色彩和光影控制上尤为突出，确保了画面效果的优化。

经过软件动态化处理的动态分镜能够精确控制镜头时长、移动和场景人物关系提供了准确工具，帮助导演清晰把握故事节奏和逻辑性。三维动画中的 Layout 设计进一步细化了三维分镜的制作，要求动画师在三维空间中精心安排机位和动画时间。

软件 TVPaint 不仅支持从分镜绘制到动画制作的全过程，还具备特效处理功能。它使动画师能够精确控制角色动作和镜头衔接，实时查看播放效果，有效辅助分镜设计师掌控时间和节奏，最终实现静态和动态分镜的生成。

3. AIGC 辅助分镜

近年来，随着人工智能技术的发展，AIGC 在分镜设计中逐步应用，我们见证了设计效率的提升和创作风格的多样化。AIGC 技术通过分析大量数据，学习人类的创作方法，为分镜设计带来了自动化的草图生成，尽管其在应用的准确性与稳定性上仍有提升空间。

在分镜设计阶段，AI 可以根据既定风格尝试创作并生成草图，但面对原画、动画和上色等环节，AI 尚未能完全代替专业艺术家的工作。例如，《犬与少年》中 AI 辅助的背景创作展示了其在动画制作中的局限性（图 1-23），在原画和动画这种需要较强控制力和节奏变化的部分，AI 目前还不能很好地胜任。

第一步：手绘垫图

第二步：在垫图基础上进行AI修改

第三步：进行AI细节修改

第四步：手绘修改成最终结果

图 1-23
《犬与少年》中 AI 辅助分镜设计

从独立动画的角度来看，AI 技术为个人动画创作提供了新机遇，没有绘画基础也能实现动画梦想。如作品《剪刀石头布》（图 1-24）通过 AI 技术转化实拍为动画，虽可能未达商业标准，但已足够满足普通创作者的需求，显示了 AI 技术在降低动画制作门槛方面的潜力。

在前期的动画创作中，AIGC 技术在剧本和视觉开发等环节展现出巨大潜力。如图 1-25 所示，AIGC 在生成剧本初稿和参考图片方面具有明显优势。导演和编剧可以借助 AI 快速生成剧本文本，并进行必要的修改和润色。在人物和场景设计阶段，AI 能够提供多样化的风格和细节选项，辅助团队进行风格探索和细节决策。此外，AI 的应用还显著提高了团队之间的沟通效率，加快了创作流程。通过 AI 的辅助，动画制作团队能够更加高效地确定视觉风格，优化创作细节，从而提升整体的制作质量和效率。

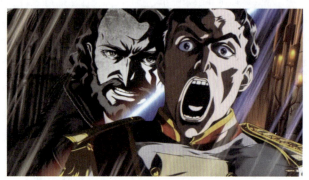

图 1-24（上）
AI 动画《剪刀石头布》

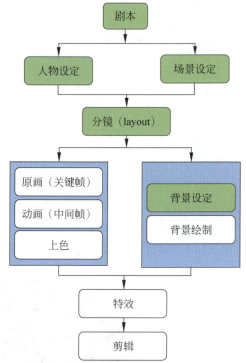

图 1-25（右）
动画制作流程中 AI 可辅助内容示意图

1.2.2 分镜设计的类型

1. 电视分镜设计

电视分镜设计是在文学剧本基础上，根据摄制要求，将剧本内容转化为具体视听形象的关键步骤。它依据实际场景，将剧本画面内容细化为可供拍摄的独立镜头，并按顺序编号。这一过程包括将每个场景细分为多个镜头，并根据镜头编码进行拍摄准备（图 1-26）。

电视分镜头脚本的创作也是对文学剧本的深化，它需要将剧本中的蒙太奇构思和语言，结合拍摄现场的实际情况，进行场次或段落的合理分隔。通过整合每个镜头的拍摄要点、声音指示和故事线索，为拍摄提供了清晰的顺序和有效的现场指导，是确保拍摄工作顺利进行的重要工具。

2. 电影分镜设计

电影分镜设计是电影制作前期的一个关键环节，它与电视分镜在构图上的主要差异在

于画幅比的不同，电视画面相对较小。分镜设计为导演提供了拍摄前的全面或局部镜头预览，充当了团队沟通的重要工具，帮助协调镜头转换和拍摄顺序（图 1-27）。

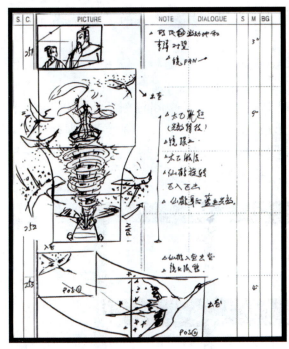

图 1-26
电视动画《哪吒》的分镜设计

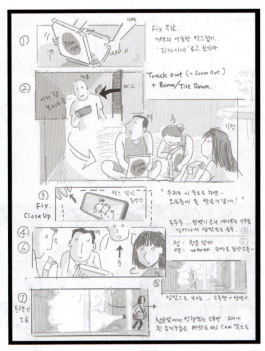

图 1-27
电影《寄生虫》的分镜设计

　　文学剧本通过叙事形式为电影提供了精神主旨和核心思想，而分镜设计则将这些抽象概念具体化为视觉语言，包括人物动作、基调、镜头组接和场面调度等元素。分镜脚本通过画面展示了剧情所需的人物动作和叙事场景，为影片的美学和实用性奠定了基础。

　　在电影分镜设计阶段，导演需精准把握两个关键方面：镜头构图和节奏控制。镜头构图关乎画面的美学布局，而节奏控制则是电影艺术的灵魂，它在电影主旨的引领下，通过视觉与听觉的巧妙变化，营造出丰富的情感和氛围，为电影的叙事和情感表达提供了强有力的支持。导演必须对这两方面都有深刻的理解，以确保最终的电影作品在视觉和情感上达到和谐统一。

3. 动画分镜设计

　　动画按照不同的特性可以有不同的分类方式，比如按照技术分类可以分为二维动画、三维动画和定格动画，按照传播途径分类可分为影院动画、电视动画、网络动画和新媒体动画，按照创作性质可以分为商业性动画和艺术片动画。商业性动画的分镜设计模式可以参照电视分镜和电影分镜的设计。艺术片动画包含的动画类型较为广泛，总体来说可以分为叙事类动画和实验性动画。叙事类动画创作是利用动画的表现形式，按照故事的矛盾冲突、人物思想情感进行叙事，虽然与电影有所类似，但是叙事结构相较电影动画更为自由。

而实验性动画则是创作者自我表现、区别于他人风格的动画形式,这种动画往往不拘泥于叙事的规则,表现得较为抽象或超现实。

实验性动画有些在于探讨新的艺术表现形式,有些偏重于个人思想的表达,因此在进行创作的时候并没有太多的约束,分镜设计也较为随意,主要在镜头的表现力和节奏上会有出色的表现。

加拿大动画巨匠弗雷德里克·贝克(Frédéric Back)的动画作品 *All Nothing*(又名 *Tout Rien*)是一部1978年的短片,通过寓言的形式探讨了人类对自然的贪婪及对环境的破坏。这部影片以其简约而深情的动画风格,传达了对人类行为的深刻反思。贝克的艺术风格以彩铅绘制的故事板而著称,他认为故事板是剧本的视觉渲染,通过一系列草图来说明情节的主要元素。在 *All Nothing* 中,他用类似漫画书的形式展现了故事的情节、镜头长度和相机的运动,使得这部短片在视觉叙事上具有独特的魅力(图1-28)。

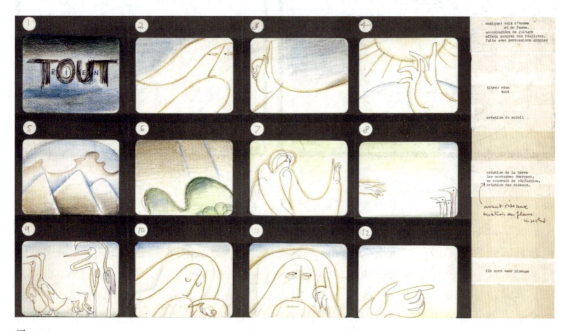

图1-28
弗雷德里克·贝克的动画 *All Nothing* 的分镜设计

4. 广告分镜设计

广告的分镜设计相对于电视、电影分镜设计更加简练,在广告分镜设计中除了要遵循分镜设计的普遍创作原则,还需要在此基础上注意作品中人物主体与场景转换之间的位置关系,需要突出产品的功能、特点或主题内容的表达。所以,在广告分镜中出现特写镜头的频率会更高,镜头与镜头之间的转换也更加直接迅速(图1-29)。

绘制广告分镜头脚本一般有两种途径:一是进行原创;二是进行改编。从剧本到分镜头创作的过程可以概括为以下四个步骤:创意构思—文学剧本—文字分镜头脚本—动画分镜头脚本。

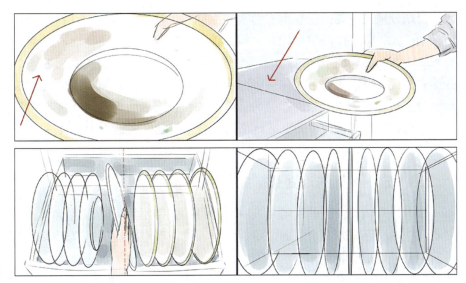

图 1-29
洗碗机广告分镜

5. 漫画分镜设计

传统意义的漫画一般线条简练、用笔准确且篇幅较少，可以用最精简的线条表现出画面的中心观点及深刻的内容，通常运用夸张、拟人、写实和比喻的手法来表现相关的题材，具有讽刺、幽默、娱乐等艺术特点。漫画分镜与电影分镜最大的区别就在于，电影的分镜不似漫画那般有空间并置的概念，除此之外，漫画结合了图像和文字，通过图像呈现的先后顺序去讲述一个故事或传达某种信息，把观众观看图像时产生的情绪变化与文字描述结合到一起（图 1-30）。漫画分镜也称为漫画格，与影像作品不同，漫画之于读者，其阅读的时间长短完全取决于读者，漫画的表现具有象征性、符号性，带有漫画的独特风格。

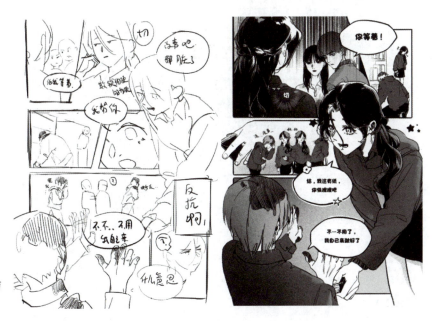

图 1-30
漫画分镜及成品（海南大学，林雪芳绘制）

漫画分镜主要是围绕故事的情节来组织和设计的，每一个或者多个漫画格相互组成一个漫画单元，多个漫画单元相互衔接形成漫画的故事节奏，所以漫画整体的构图结构必须要按照漫画的叙事情节来进行，在连续叙事的同时，使读者在阅读过程中产生流畅感，提升读者的代入感。把文字转化为漫画有两个部分：一是画面本身的内容，即画面构成；二是画面之间如何联系起来，即镜头剪辑。画面构成和剪辑逻辑通常是相互影响的。在漫画作品中设置连贯的意象，能更好地帮助观众理解画面和镜头想要表达的情绪和内容。

1.2.3　分镜设计的流程及构成要素

在进行分镜设计之前，需要有一个完整的文字剧本，剧本是电视、电影和动画创作的根本。在对文字剧本完全掌握之后，将里面的内容进行提炼，以镜头或者场景对文字剧本进行划分，形成分镜剧本。完成分镜剧本之后就开始进行分镜的绘制，在具体绘制之前，需要对剧本中的角色造型进行确定，不同的角色性格所表现出来的动作和习惯是不同的，掌握了角色的造型和性格之后，在绘制分镜时才能较好地结合镜头来塑造角色形象。除了角色造型之外，还需要对场景进行建构，确定场景的风格（如发生的具体地点、年代、内外景、建筑风格等）。角色和场景元素确定之后，就正式进入分镜的画面设计。在画面设计中将角色和场景按照剧情的演绎进行构图。构图中结合镜头控制角色的运动，以镜头衔接的原理处理不同的画面。绘制完成分镜小稿后再进行清稿，添加镜头号、镜头运动、音效、对白等文字说明。最后将静态分镜转换为动态分镜（图1-31）。

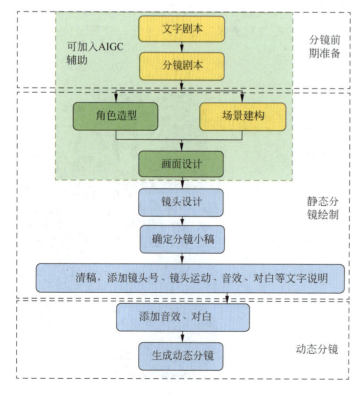

图1-31
分镜设计流程图

1. 文字剧本

在绘制分镜前需要对文字剧本进行研读，根据导演的想法建立故事框架。文字剧本是动画制作的一个起点，在文字剧本中会描绘故事的内容、角色行为、对话、场景及情感等元素。下面以儿童动画短片《分享》的文字剧本为例，借助AI进行剧本创作，这里选择文心一言生成。输入提示词：以"分享"为题目写一个一分钟左右的动画剧本，剧本的主角是小猪，配角是小羊和小熊，让小猪学会分享。第一次AI生成剧本有点平淡，中间缺少一个让小猪行为发生变化的动因，因此进行了第二次提示词的修改：中间增加小猪学习分享的过程。可以看到经过第二次的修改，AI生成了一个基本可以使用的动画剧本，如图1-32所示。

> **分享**
>
> **场景一：**
> （阳光洒满森林，鸟儿歌唱，小猪在自己的小屋前玩耍，手里抓着一个崭新的红色气球。）
> 旁白：在一个晴朗的早晨，小猪找到了一个漂亮的红色气球，它非常喜欢，紧紧抱在怀里。
>
> **场景二：**
> （小羊和小熊从远处走来，看到小猪手中的气球，它们停下脚步，露出羡慕的眼神。）
> 小羊（指着气球）：哇，小猪，你的气球好漂亮啊！
> 小熊（点头）：是啊，我也想玩一下。
> 小猪（抱紧气球，有些犹豫）：嗯……这是我找到的，我先发现的。
>
> **场景三：**
> （小羊和小熊失望地低下头，转身准备离开。小猪看着它们的背影，心里有些过意不去。）
> 小猪（自言自语）：它们看起来好失望，我是不是应该……
> （小猪回想起以前和小羊、小熊一起玩耍的快乐时光，它开始思考分享的意义。）
>
> **场景四：**
> （小猪决定尝试分享，它慢慢地走向小羊和小熊。）
> 小猪（犹豫地）：嗯……你们……要不要一起玩这个气球？
> 小羊和小熊（惊喜地）：真的吗？我们可以一起玩吗？
> 小猪（点头）：嗯，我们一起分享快乐吧！
>
> **场景五：**
> （小猪把气球线递给小羊和小熊，它们三人轮流拉着气球玩，脸上都露出了开心的笑容。）
> 小猪（高兴地）：原来分享这么有趣，看到你们开心，我也好开心！
>
> **场景六：**
> （它们玩得很开心，气球在森林上空飘舞，吸引了更多的小动物过来观看。）
> 旁白：小猪学会了分享，它的快乐也传递给了森林里的每一个朋友。
>
> **场景七：**
> （夕阳下，小猪、小羊和小熊手牵手，一起走在回家的路上。）
> 小猪（笑着）：分享真是一件快乐的事情！
> 小羊和小熊（齐声）：没错，我们以后也要一起分享！
> （画面渐渐淡出，留下三个小伙伴欢快的背影。）
>
> **结束**

图 1-32 文心一言生成的文字剧本

2. 分镜剧本

动画分镜设计中的分镜剧本，又称为动画分镜头台本，绘制分镜剧本是导演在分镜前期准备阶段的一项重要的案头工作。它是将文学剧本中的内容分切成一个个可供绘制使用的画面，将叙事场景和动作分成单个的镜头和段落，更具体地呈现在纸上。分镜剧本不仅是动画片制作过程中前期最为重要的环节之一，更是导演对影片全面设计和构思的蓝图。

分镜剧本的绘制过程需要导演具备较强的传统手绘能力，能理解并熟练应用影视视听语言。导演在筹备阶段需要深入研究剧本，体验生活，收集素材，确定影片风格，产生总体构思，并完成美术设计。之后，导演运用电影视觉手段及自己对剧情发展和变化的独特见解，按照次序将一系列单独的但又前后连贯的整套电影分镜头画面台本完成，直到全剧结束。

分镜剧本的内容通常包括镜号、景别、拍摄技巧、画面内容、台词、音乐、音响效果、镜头长度等项目。这些元素共同构成了影片的拍摄计划和蓝图，为后期的拍摄和制作提供了直接依据。

我们可以用AI将《分享》的文字剧本生成一个分镜剧本，表1-1为生成的结果。

提示词：将《分享》的文字剧本制作成一个分镜表格，每个镜头都详细描述具体的场景、角色动作、画面效果、镜头长度、音效及对白、拍摄方式。

表1-1 《分享》分镜剧本

镜头编号	场景	角色动作	画面效果	镜头长度	音效	对白	拍摄方式
1	森林，阳光洒落	小猪在玩耍，手中抓着红色气球	画面明亮，阳光透过树叶洒在小猪和气球上	5秒	鸟鸣声	旁白："在一个晴朗的早晨，小猪找到了一个漂亮的红色气球，它非常喜欢，紧紧抱在怀里。"	推镜头（由远至近）
2	森林小径	小羊和小熊从远处走来，看到气球后停下	小羊和小熊脸上露出羡慕的表情	3秒	脚步声	小羊："哇，小猪，你的气球好漂亮啊！"小熊："是啊，我也想玩一下。"	移镜头（跟随小羊和小熊）
3	森林小径	小猪犹豫地抱紧气球，小羊和小熊转身离开	小猪脸上露出犹豫的表情，小羊和小熊的背影渐行渐远	4秒	轻微的风声	小猪（内心独白）："它们看起来好失望，我是不是应该……"	拉镜头（由近至远）
4	森林小径	小猪慢慢走向小羊和小熊	小猪的脸上露出决心	3秒	脚步声	旁白："小猪决定尝试分享，它慢慢走向小羊和小熊。"	跟镜头（跟随小猪）
5	森林小径	小猪提出分享气球的建议，小羊和小熊惊喜	小猪伸出手，小羊和小熊的脸上露出惊喜的表情	4秒	欢快的音乐	小猪："嗯……你们……要不要一起玩这个气球？"小羊和小熊："真的吗？我们可以一起玩吗？"	旋转镜头（展示三人互动）

续表

镜头编号	场景	角色动作	画面效果	镜头长度	音效	对白	拍摄方式
6	森林空地	三人轮流拉着气球玩	气球在空中飘舞，三人脸上都露出开心的笑容	6秒	欢快的音乐，气球飘动的声音	旁白："小猪学会了分享，它的快乐也传递给了森林里的每一个朋友。"	摇镜头（环绕三人）
7	森林上空	气球飘舞，更多小动物围观	画面中有许多小动物围观，气球在空中飘舞	5秒	欢快的音乐，小动物的叫声	旁白："它们的笑声和快乐感染了整个森林。"	俯拍镜头（从上往下）
8	夕阳下的森林小径	小猪、小羊、小熊手牵手走在回家路上	夕阳下，三人的背影在小径上渐行渐远	5秒	温馨的音乐	小猪："分享真是一件快乐的事情！"小羊和小熊："没错，我们以后也要一起分享！"	追镜头（跟随三人背影）
9	夕阳下的森林小径	三人的背影消失	画面渐暗，只留下小径和夕阳	3秒	温馨的音乐渐弱	旁白："分享，让快乐传递。"	拉镜头（由近至远，渐暗）

从上面的分镜剧本中，可以清晰地看到画面的内容及推荐的镜头方式，在实际使用时可以根据具体情况进行适当修改。

3. 分镜模板

每个公司因为各自不同的制作流程和习惯，使用的模板会有所不同，但都沿袭了横版和竖版（图1-33）两种格式。分镜模板上的内容基本一致，包含：场景号、镜头号、画面、镜头描述、对白、音效、时间。

（1）场景号：一个动画影片是由不同的场景组成的，场景号是用于标识和区分不同场景的数字或字母组合。一般来说，场景号会根据剧本或故事板的顺序进行编号。例如，第

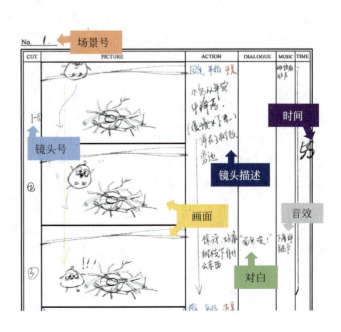

图1-33
竖版的传统分镜模板图（海南大学，张曼琦绘制）

一个场景可以标记为 Scene 1，第二个场景为 Scene 2，以此类推。如果某个场景内部包含多个分镜或镜头，则可以在场景号后面加上子编号，如 Scene 1.1、Scene 1.2 等，以区分不同的镜头。场景号的设置可以根据项目的具体需求和制作团队的习惯进行调整。有些项目可能会使用更复杂的编号系统，以便更好地组织和管理大量的场景和镜头。

（2）镜头号：镜头是组成整个影像的基本单位。一般把同一机位从开始到结束的画面称为单个镜头，也会针对这些镜头进行逐个编号。为镜头编号有两个目的：其一，是为了方便导演下达指示，有利于提高沟通的效率；其二，是为了确定原画师的工作量，作为计算工资的依据。一集动画往往分发给多名原画师共同完成，按照镜头编号分配具体的工作。同时，有了明确的镜头编号，也方便了回收和整理原画，片尾的"演职人员名单"有时也是以每个人所负责的镜头出现的顺序作为排序依据的。还应该注意，每个镜头编号不一定代表完整的镜头。当遇到长镜头时，虽然在理论上这组画面都属于同一个镜头，但是依然要用镜头编号分割开。

（3）画面：指导演想通过镜头展示的内容，包含机位、登场人物、场景等信息。这是分镜中必不可少的部分，相当于整部动画的设计草图。有了 AIGC 技术的辅助，利用 AI 生成画面内容，既能缩短分镜的完成时间，又能从传统的黑白画面变成彩色画面，能更好地控制画面的构图、色彩和光影。

（4）镜头描述：主要标明运镜方式、特殊效果等。例如，镜头的角度是俯视还是仰视，景别是近景还是远景，镜头的运动是平移还是上下移动。

（5）对白和音效：有的时候它们可以合在一起，有人物台词时写上人物台词，没有的时候则备注当前镜头的环境音效和各种特殊的音效。所以我们看到某个地方音效用得特别巧妙，也有可能是导演在分镜上做出了指示。

（6）时间：代表镜头的持续时间。时间的表达可以用秒（s），或者是格数（k），需要进一步详细描述时还可以用"秒+格数"（s+k）。如果是按照秒数来控制时间，则需要分镜师对镜头进行演绎，从而估算出大致的时间。而熟悉动画绘制则能按照每秒 24 帧的标准，将秒拆分成 24 格进行精确定位。

4. 动态分镜

动态分镜是在静态分镜的基础上进行画面的影像化，静态分镜上会以图文的形式进行内容的描述，动态分镜则会将文字转换为语音，而且可以把静态分镜中无法体现的时间长度和节奏表现出来。有些动画的制作会依照动态分镜进行角色配音和音效制作。

对于长度超过一分钟的影片，通过动态分镜进行视觉预览，导演可以评估影片的工作量，进行工作分工及计算成本。

制作动态分镜有两种情况。一种是在有静态分镜稿的情况下，把静态分镜稿扫描后导入 Photoshop、Premiere 或者 After Effect 中，就可以渲染出动态分镜，需要时间长度的修改也可以在软件中实现，这种形式比较适合大型的项目团队，需要综合多方面意见进行画面的处理后，再进行时间、节奏的动态调整。另一种情况是静态分镜和动态分镜同时绘制，这种情况可以在一些分镜软件上实现，如 Toon Boom Storyboard、TVpaint、

Storyboarder、Maya/3ds Max（三维分镜制作）。这种直接绘制动态分镜的情况比较适合独立或者小团队的动画制作。

1.3　AIGC 在动画分镜设计中的应用

中国的动画行业正迎来技术革新的浪潮，涌现出一批把 AIGC 应用到动画制作中的公司。

"玄机科技"公司早在 2019 年就将 AIGC 技术引入动画制作中，特别是在群众演员等虚拟角色的塑造上。尽管他们强调人工智能是动画创作的有力补充，而非代替人类的创造力，但其应用已显著提升了效率与表现力。特别是在大场景的背景角色塑造上，人工智能技术使这些角色拥有了"生命"，它们能够根据自身设定进行表演，精准地呈现出符合身份要求的反应。

"中影年年"公司同样在动画作品中运用 AIGC 技术，成功将群众演员这一角色交由 AI 自动生成。其代表作《元龙》《少年歌行》和《神澜奇域无双珠》等作品中，次要角色的塑造均得益于 AIGC 技术的助力。此外，"中影年年"还自主研发了 AI Box 软件，凭借尖端技术与自动化流程，该公司一年内便能并行生成约 15 部长篇 S 级 IP 作品，充分展示了 AIGC 技术在动画制作中的巨大潜力。

"两点十分"公司则凭借其在游戏 CG、商业动画项目等领域的卓越表现而备受瞩目。该公司将 AIGC 技术深度融入动画制作流程，从故事脚本到整体视觉呈现，AI 均能提供有力支持。中后期制作过程中，通过集群自动软件、模型自动软件、自动绑定及语音转口型工具等先进技术，"两点十分"能够高效完成三维动画的制作。此外，AI 对话技术还在前期创意、美术、中后期制作和研发等多个环节提升了效率，助力团队更快地进行信息检索与创意碰撞。

值得一提的是，不仅动画公司在积极探索 AIGC 技术的应用，各大网络平台也纷纷加入这一行列，运用人工智能技术制作动画，并已取得令人瞩目的成果。这些创新实践无疑为动画行业注入了新的活力，预示着未来更广阔的发展前景。

思考与练习

（1）AIGC 发展的三个阶段分别是什么？
（2）分镜模型训练的流程是什么？
（3）选择合适的 AI 大模型进行训练测试，学会训练模型。
（4）了解 AIGC 中深度学习的流程，思考 AIGC 中如何运用限定词生成动作，尝试自己生成一套动作。
（5）如何使用提示词生成场景，如何使场景的风格统一？尝试生成自己的场景。

(6)如何运用AIGC进行情感的表达与镜头的选择,选择合适的图片生成工具,训练情感表达语境,生成合理镜头。

(7)分镜设计在动画制作中的作用有哪些?

(8)分镜的发展是否与现代科技紧密相关?

(9)在历史的进程中,新的技术是如何推动分镜的发展的?

(10)找一些不同时期、运用不同技术绘制的分镜作品。牢记:艺术的发展也是科技发展的体现,二者是互相影响共同发展的。

(11)在动画分镜设计的流程中,哪些环节能用AIGC进行辅助?

(12)动画分镜的构成要素有哪些?

第 2 章

基于 AIGC 的动画分镜设计基础

2.1 分镜中人物角色的塑造

在动画作品中，角色的塑造不仅塑造了影片的整体风格，也推动了故事情节的发展，是吸引并维系观众兴趣的关键。观众可能不会记住每一处情节，但那些鲜活的角色形象却能长久留在心中。例如，善良美丽的白雪公主、调皮的小新、桀骜不驯的哪吒、憨厚的熊猫阿宝，这些角色都以其独特的魅力，成为观众记忆中不可磨灭的一部分。

在进行角色设计时，首先需要深入理解人体的基本结构，这是构建角色形态的基础。接着，要捕捉角色的动态，通过动作展现角色的活力和情感。要进一步深入挖掘角色的性格特征，可以通过角色的身体语言、面部表情以及声音来体现，使角色更加立体和有说服力。

除了人类角色，动物角色在动画中也占有重要地位。对这些角色进行拟人化处理，赋予它们人类的情感和行为特征，能够增强角色的吸引力，引发观众的共鸣。

2.1.1 人体结构的把握

1. 认识人体结构

人体结构可以划分为头部、颈部、躯干、四肢四个主要部分。在动画角色设计中，对

这些结构的深入理解至关重要，它不仅关系到角色的形态塑造，也影响角色的运动表现。对骨骼结构的掌握是基础，但是对肌肉造型和结构走向的理解同样重要。

1）头部结构

头部结构具有对称性，其骨骼、肌肉和软组织均呈现对称发展。了解头部骨骼，如眉骨、颧骨、下颌骨、下颌角和枕骨，对于动画角色设计至关重要。此外，额肌、皱眉肌、眼轮匝肌、鼻肌、口轮匝肌、咬肌、颊肌和三角肌等肌肉的运动和形态，直接影响角色的面部表情和皱纹。

2）颈部结构

颈部的主要肌肉包括胸锁乳突肌、肩胛提肌、斜方肌和头夹肌。胸锁乳突肌尤其关键，它分布在脖子两侧，是颈部运动的基础。在动画设计中，胸锁乳突肌的刻画对于展现人物头部的转动和稳定性至关重要。例如，在动画《长安三万里》中，高适与李白的角色设计，无论是二维手稿还是三维建模，都对头部与颈部的骨骼肌肉进行了拟人化的刻画（图2-1）。

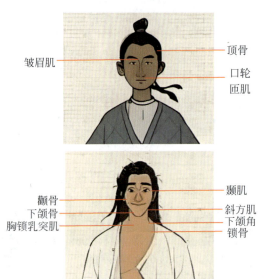

图2-1
《长安三万里艺术设定集》二维手稿头部与颈部的结构

3）躯干结构

躯干骨骼主要包括脊柱和胸廓。脊柱是躯干的骨轴，连接头骨、胸廓和骨盆。胸廓由胸椎、肋骨、肋软骨和胸骨构成，形状近似卵形。躯干肌肉分为颈肌、胸肌、腹肌和背肌等。

4）四肢结构

上肢的肌肉主要包括三角肌、肱二头肌、肱三头肌等，它们协同工作，使上肢能够执行复杂动作。下肢的肌肉包括股四头肌、缝匠肌、臀大肌等，同样使下肢能够进行多样化的动作。

在角色设计中，肌肉结构的展示与走向应根据角色的年龄和特征进行调整，以展现其特有的身体特征和活力。图2-2展示了《长安三万里》中李白角色的人体结构，通过线条的转折变化体现青年角色的壮硕和活力。

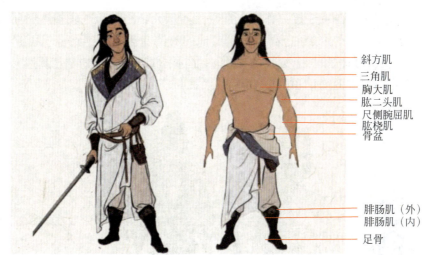

图 2-2
《长安三万里艺术设定集》二维手稿李白的人体结构

2. 塑造人体结构

掌握人物比例是绘画和三维制作的基础。以头长为基准，成年人的理想身高比例通常为 7.5~8 个头长。这一比例被认为是理想的身材比例，但是仅作为参考，实际情况会有所变化。

1）不同姿态的比例

站立时，人体高度大约是 8 个头长；坐着时，大约是 6 个头长；蹲下时，大约是 4 个头长。这些比例提供了一个大致的框架，但应根据具体情况灵活调整。

2）不同年龄的比例

儿童的身高比例随年龄增长而变化。从出生开始，大约每 5 年，儿童的身高比例会增加一个头长，直至 20 岁左右，身长与头长的比例达到 8∶1。例如，1 岁的婴儿大约有 4 个头长，身长的中点位于脐孔；2 岁儿童大约有 5 个头长；7 岁儿童大约有 6 个头长；14 岁儿童大约有 7 个头长。随着年龄的增长，肩宽与头长的比例也会逐渐增大（图 2-3）。

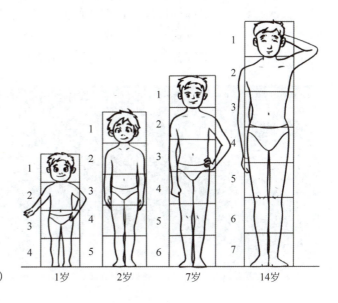

图 2-3
头身比例示意图（海南大学，马铭煜绘制）

在二维绘画或三维制作中，应采用"从大到小"和"从整体到局部"的思维方式。以《长安三万里》中的角色高适为例，他的身体变化从幼年到青年再到中年，分别对应 5 个头长、6 个头长和 7 个头长的比例。在创作过程中，首先要把握整体的比例关系和结构，然后进行局部的细化和调整（图 2-4）。

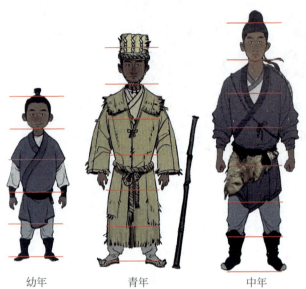

幼年　　青年　　中年

图 2-4
高适身体的比例变化手稿展示

2.1.2　角色动态的把握

动画角色的动态把握是动画制作中的重要环节，对于角色动态的正确把握不仅能展现角色丰富的情感，还能说明其心理活动。

首先，角色动态的展示必须基于对人体结构的深入理解：无论角色如何变化，其身体结构的基本特征是恒定的。这包括头部的塑造、身体比例和透视关系。

其次，重心与平衡的把握：在设计角色动态时，理解人物动作在现实物理环境中的规律至关重要。重心是影响动作稳定性和动态感的关键因素。通过绘制人体骨骼，可以确定重心位置，并设计出符合物理规律的动作（图 2-5）。

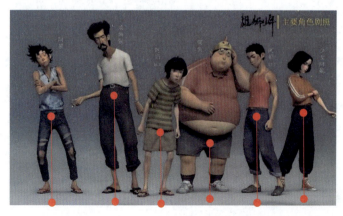

图 2-5
《雄狮少年》剧照人物的重心

最后，注重角色动态的规律与节奏感。节奏感是影响角色动态的另一个重要因素，需要在动作设计中予以考虑。不同的个体，如性别、年龄、体型，其身体运动的轨迹各有差异。因此，设计动作时要考虑角色的节奏变化。例如，在《长安三万里》中，年轻高适与老年高适的动作和姿态有明显区别：年轻人的动作多呈现"向上、挺拔"的体态，而年长者则表现为"向下、弯曲"的疲态。但无论青年还是老年，高适的设定都是骑马、舞剑的武生形象，透露出习武之人的气魄，如图 2-6 和图 2-7 所示。

图 2-6
青年高适的动态设计

图 2-7
老年高适的动态设计

2.1.3　角色造型风格的塑造

在动画人物的塑造过程中，首先，通常采用简化复杂细节的方法，通过关键词来定位人物的形象。这种方法可以使动画人物的性格特征更加鲜明。例如，使用"正义"描述哪吒，"邪恶"描述申公豹，"聪明"描述喜洋洋，"愚蠢"描述灰太狼，这些词汇简洁地概括

了角色的性格。

其次,结合剧情和角色性格。以《哪吒之魔童降世》中的哪吒为例,他的形象融合了天真、贪玩、勇敢的"善"的特质,以及因魔珠而带来的易怒、邪恶的"恶"的特质。设计上,哪吒既有孩童的身体和项圈,也有黑眼圈和尖牙,这些设计元素共同塑造了一个符合剧情设定的形象(图 2-8)。

图 2-8
《哪吒之魔童降世》中哪吒的设定稿

最后,结合文化进行角色塑造。在迪士尼动画《花木兰》中,花木兰的形象设计体现了她的故事背景和性格特点。花木兰是一位果敢、坚毅、美丽且具有侠义心肠的女性。在形象设计上,她拥有美丽的丹凤眼、坚毅的眼神、挺拔的身姿和乌黑亮丽的长发,这些元素展现了中国古代女将军的形象。当她穿上盔甲时,显得英姿飒爽;而穿上女装时,则展现出大家闺秀的得体(图 2-9)。在角色造型风格的塑造中,融入文化元素是提升角色深度和可信度的重要手段。通过结合角色的文化背景和性格特点,可以使角色更加立体,更能引起观众的共鸣。

图 2-9
《花木兰》中花木兰的设计稿

2.1.4 角色动作个性化的塑造

动画角色的塑造不仅依赖于外在造型,更在于角色的思想和行为模式设计。个性化的动作和表情是吸引观众的关键,因此,为动画角色设计独特的行为模式至关重要。

1. 身体动作

个性化的行为模式,也称为动画人物的"外在符号",是剧作者根据故事特点为角色设计的习惯性动作。这些特殊动作加深了角色在观众心中的印象,有助于角色的塑造。例如,在《疯狂动物城》中,狐尼克通过摊手耸肩、插兜站立、手臂搭在物体上并单脚站立等动作,展现了其口若悬河、思维敏捷的特点,同时也传达了其正直、幽默感等内在品质(图2-10)。

图 2-10
《疯狂动物城》中狐尼克的造型

2. 表情动作

角色的表情应与动画中的性格紧密贴合,是角色内心和性格的延伸。合适的表情设计使角色塑造更加立体。以中国经典动画片《天书奇谭》为例,狐女在剧中是一个反派角色,是狐母的得力助手。在狐女的个性化动作设计中,通过斜着眼睛看人、搔首弄姿、扭捏作态,眼珠不停地转,走路时腰肢柔软、步履轻盈、时而露出脚尖等动作展现其狡黠的性格特点(图2-11)。

图 2-11
《天书奇谭》中狐女的造型

3. 角色声音标志化的塑造

在动画分镜中为角色设计标志性语言,是赋予角色鲜明个性特征的重要手段。这种方法与设计个性化行为模式的原理相同。例如,《名侦探柯南》中的"真相永远只有一个"和《成龙历险记》中成龙的"倒霉、倒霉、倒霉",以及老爹施展魔法时的咒语,都是通过语言来强化角色个性的例子(图2-12)。

图 2-12
《成龙历险记》中老爹施展魔法

2.1.5 非人物角色的拟人化处理

1. 动物角色的拟人化处理

在动画作品中,动物角色常常通过拟人化处理吸引观众。这种处理方式在保留动物基本特征的同时,赋予其类似人类的行为和情感。例如,《功夫熊猫》中的阿宝,在设计时参考了中国的国宝熊猫,并通过站立、走路、使用筷子等动作,展现了拟人化的特征(图2-13)。

图 2-13
《功夫熊猫》中的阿宝

2. 植物角色主体的塑造

植物角色在动画中的拟人化,通常通过结合植物的自然特征和人类的面部或四肢来实现。这样的设计让植物角色能够说话、表达情感,甚至具有移动能力。以《森林战士》中的雏菊精灵为例,其头部保留了白色雏菊的外观,而身体则设计为具有人类四肢的形象(图 2-14)。

3. 非生命角色主体的塑造

非生命角色(如物品)在动画中的拟人化处理,是通过保留物品的特征和用途,同时赋予其人格化的特征来实现的。这包括在物品上添加四肢和五官,使其具有类似人类的外观和行为。例如,《美食大冒险》中的伊巧巧,其设计灵感来源于面条,展现了非生命角色的拟人化形象(图 2-15)。

图 2-14(左)
《森林战士》剧照

图 2-15(右)
《美食大冒险》中的伊巧巧

2.1.6 分镜中的镜头与角色塑造

动画角色的塑造不仅限于角色本身的设计,镜头语言的运用同样至关重要。通过分镜设计,我们可以从镜头的景别、构图和透视三个维度丰富角色的表现形式。

1. 景别与角色的关系

动画中以角色为主要对象的景别可分为远景、全景、中景、近景和特写等，每种景别都有其独特的表现力和作用（图2-16）。

远景：展示角色与环境的关系，通常用于表现角色的渺小或与环境的对比。

全景：展示角色全身，适合表现人物的整体动作和与环境的互动。

中景：通常从头顶到膝盖，提供自然而客观的视角，对情感渲染和故事叙述有重要作用。

近景：展示胸部以上，强调角色的表情和情感。

特写：聚焦于角色的局部，用于突出特定情感或细节。

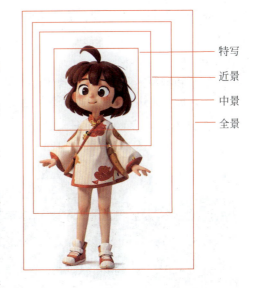

图 2-16
角色与景别（角色为 AI 生成）

2. 不同景别对塑造角色的作用

不同的景别可以传达不同的情感和故事信息。

远景：如在《哈尔的移动城堡》中，使用远景表现苏菲的孤独和与环境的反差。我们用 AI 辅助创作来达到这样的效果，在无界 AI 中输入：远景，一个穿着运动服的女孩走在山坡上，山坡上有青草和石头，远处有建筑。在生成的图中找到一张符合概念的图像（图 2-17）。

提示(Prompt)：远景，一个穿着运动服的女孩走在山坡上，山坡上有青草和石头，远处有建筑
Model: 动画电影
CFG scale: 9, Hires upscale: 1.5, LoRA: 吉卜力

图 2-17
AI 生成的角色远景

全景：提供人物全貌，表现人物与环境的关系和整体动作。

中景：视点较为客观和中立，通过角色的位置和故事需要，展现故事情节的发展和情感渲染（图 2-18）。

近景和特写：用于渲染情绪和引导观众注意力，强调角色的表情和内心世界（图 2-19）。

保持图 2-17 同样的风格进一步生成角色为主的中景图 2-18。

在图 2-18 中景的基础上，对同一个女孩进行特写的 AI 生成，通过特写表达女孩悲痛的心情（图 2-19）。

提示(Prompt): 中景，身穿运动服的女生，看向右方，背景是山坡，山坡上有青草和石头
Model: 动画电影
CFG scale: 9, Hires upscale: 1.5, LoRA: 吉卜力

图 2-18
AI 生成角色中景

提示(Prompt): 女孩留着眼泪，面部特写，纯白色背景
Model: Midjourney V6
角色参考：图2-18
负面描述：背景，低分辨率，模糊

图 2-19
角色特写的情感表现

3. 镜头角度与角色塑造

分镜设计中，可以通过一些特殊的镜头角度加强观众对角色的情感共鸣并融入故事的情境。效果较为突出的是仰拍和俯拍。

仰拍：通常用于表现人物情绪或渲染紧张气氛。

俯拍：用于表现场面关系，或渲染角色在特定情境下的渺小感。

例如，在《姜子牙》中，仰拍和俯拍镜头的运用，抑拍表现姜子牙的高贵身份和登天梯的神圣性，同时通过俯拍展现了路途的遥远和身份的相对渺小（图 2-20）。

仰拍

俯拍

图 2-20
《姜子牙》中镜头角度对角色的塑造

2.1.7 AIGC 对动画角色的塑造

在分镜设计中，AI 的角色塑造需要与人类艺术家合作，利用 AI 的优势减少时间成本和工作量，同时加入人类创意，保留传统动漫的特点，促进动漫文化的传承与发展。在分镜设计中的角色塑造可以用 AI 进行两方面的辅助，一个是角色整体的形象设计，另一个是角色特定动作的设计。

1. 用 AI 辅助角色造型塑造

AIGC 技术能够根据输入的关键参数（如性别、年龄、发型、服装等）自动生成动漫角色图像。

在无界 AI 的文字指令中输入"16 岁旗袍少女，短发，正面、侧面、背面三视图"，主题为中国风，选择风格以及基础模型的类型（皮克斯），融合模型选择"儿童插画"，生成角色图像如图 2-21 所示。

图 2-21
AI 角色生成案例

2. 用 AI 辅助角色动作塑造

AIGC 技术可以对人物动作进行建模和分析，自动生成复杂的动作姿势，帮助动漫绘画者更准确地描绘角色动态。例如，3D 人体动画生成技术可以根据文本描述生成 3D 人体动画。

在图 2-21 的基础上，改变模型基础和主题，生成新的二维角色形象，如图 2-22 所示。

在文字指令中加入动作描述，如"蹲坐、拿东西"，生成角色动作，如图 2-23 所示。

图 2-22
二维 AI 角色形象生成

图 2-23
基于角色的 AI 动作生成

3. AI 在动物和植物角色塑造中的应用

AIGC 技术同样适用于动物和植物角色的塑造。为提高生成图像的准确度，通过文本描述和图片参考即"文本＋图像→图像"的模式，AI 可以生成具有特定特征的动物和植物角色。

首先在文本描述中增添文字"柯基，站立，仅有四肢，穿着粉色裙子，脖子上戴着项链，右手拿着杯子"，然后增添参考图（图 2-24），设置参考比例，进行生成，生成效果如图 2-25 所示。根据生成的图像，可以再次通过更改文字描述，对图片进行修改。

通过 AI 生成植物角色不是一次就可以成功的，也许是文字指令需要修改，也许是参考图片需要修改。如图 2-26 所示，前两次生成给出的输入指令是"白菜，穿着衣服，背

图 2-24（左）
参考图

图 2-25（右）
动物角色的 AI 生成效果

图 2-26
AI 生成过程图

着背包，拿着面包"，描述太简单，并且不详细，生成图片后，面包的出现太突出，脸部生成太奇怪。因此从第三次开始改变文字描述，"白菜，大大的眼睛，圆圆的脸，甜美的微笑，萌萌的表情。穿着裙子，背着背包。"最终生成满意的结果。

在 AIGC 生成的作品中，加入人类的创意和指导至关重要。例如，在角色塑造中，外部环境的设计、景别、构图、镜头的设计等需要人类艺术家来实现。此外，AI 生成的角色可能需要人工调整以提高与动画风格或场景的融合性。

2.2 场景的空间透视

在动画分镜的场景设计中，首先要深入理解剧本，确立作品的整体基调和风格。场景设计不仅为角色表演提供空间，也是推动叙事的重要辅助元素。

（1）场景设计旨意要清晰，场景设计应围绕剧情发展，考虑角色塑造，并保持动画的统一性。场景是叙事的辅助，其设计旨意必须清晰，以确保与剧情紧密结合。

（2）场景设计要有合理性，确保设计与内容的添加符合剧情需要。避免只注重场景表现力而忽视与作品的整体结合，防止场景与剧情脱节。

（3）场景设计要有连贯性，连贯性在分镜场景设计中至关重要。场景应根据剧情的重要程度绘制，保持视觉上的连贯性，避免给观众造成不美观的视觉断裂。

合理运用透视可以增强画面感和塑造氛围。分镜中的透视运用包括一点透视、二点透视、三点透视和斜面透视等。

2.2.1 一点透视（平行透视）

一点透视也称为平行透视，是最常用的透视技法，具有一个消失点。例如，《大坏狐狸的故事》中菜园的场景构图就采用了一点透视，通过篱笆勾勒出透视效果，所有线条最终汇聚于一个消失点（图 2-27~图 2-29）。

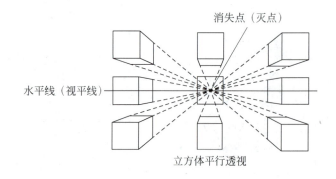

图 2-27
一点透视示意图

图 2-28
《大坏狐狸的故事》的一点透视

除了平视的一点透视之外，还有仰视一点透视和俯视一点透视，后者通常会看到两个或者三个面。

例如，《疯狂约会美丽都》中黑手党的轮船开往美国这段场景，可以很明显地看到右排的房子是俯视一点透视，消失点在画面尽头（图 2-30）；查宾骑行训练完回家吃饭情节中，从小狗视角上来设计的构图，左边的橱柜走向能清晰地看出是一点透视，并且是仰视（图 2-31）。

用 AI 生成俯视一点透视、仰视一点透视效果图，如图 2-32 和图 2-33 所示。

第 2 章 基于 AIGC 的动画分镜设计基础　43

画面描述：男人站在无人的街道
模型主题：漫画模型（场景CG2）
标签选择：长焦镜头、景深、全景
采样模式：DPM++ 2S a Karras

图 2-29
AI 生成一点透视图

图 2-30
俯视一点透视

图 2-31
仰视一点透视

画面描述：海边的城市建筑，场景透视为俯视一点透视
模型主题：漫画模型（场景CG2）
标签选择：长焦镜头、景深、全景
采样模式：DPM++ 2S a Karras

图 2-32
俯视一点透视效果图

画面描述：室内家具场景，场景透视为仰视一点透视
模型主题：漫画模型（场景CG2）
标签选择：长焦镜头、景深、全景
采样模式：DPM++ 2S a Karras

图 2-33
仰视一点透视效果图

2.2.2 两点透视（成角透视）

两点透视，也称为成角透视，是一种表现三维物体在二维平面上的技法。在这种透视图中，物体有一组垂直线与画面平行，而其他两组线则与画面成一定角度，每组线延伸至一个消失点，因此共有两个消失点。两点透视的画面效果自由活泼，能较为真实地反映空间关系，特别适合表现建筑物的正面和侧面，有效增强体积感（图 2-34）。以宫崎骏的动画《龙猫》为例，小梅与小月跟随父亲回到乡下住宅的场景，就采用了两点透视的构图方法，通过左右两个消失点来描绘住宅的外观和空间感（图 2-35）。

用 AI 生成两点透视效果图，如图 2-36 所示。

仰视和俯视两点透视：仰视和俯视两点透视是在特定视角下的应用，它们通常表现为三个面、两个消失点，增强了场景的立体感和动态感（图 2-37）。例如，在《哈尔的移动

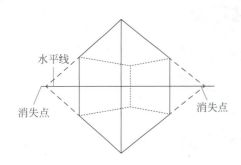

图 2-34
两点透视示意图

图 2-35
《龙猫》场景中的两点透视

城堡》中，哈尔的秘密花园场景就采用了俯视两点透视构图，通过俯视的角度展现了花园的全貌和层次（图2-38）。

用AI生成俯视两点透视效果图，如图2-39所示。

画面描述：广阔的草地中间竖立着一栋建筑，场景透视为平行两点透视

模型主题：漫画模型（场景CG2）

标签选择：长焦镜头、景深、全景

采样模式：DPM++2S a Karras

图 2-36
两点透视效果图

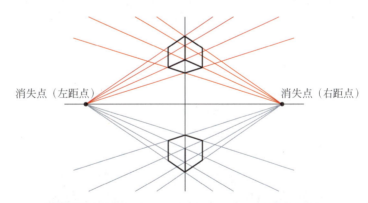

图 2-37
仰视、俯视两点透视示意图

图 2-38
《哈尔的移动城堡》的俯视两点透视

图 2-39
俯视两点透视效果图

2.2.3　三点透视（立体透视）

三点透视也称为立体透视，是一种在画面中展示三个消失点的透视技法。这种透视图通常用于表现高度和深度，特别是在仰视或俯视的场景中。在三点透视中，有两个消失点位于水平线上，而第三个消失点则位于垂直线上，通常位于画面的上方或下方。仰视和俯视三点透视通过展示三个面和三个中心点，提供了全方位的视角，使得观众能够从不同角度感受场景的空间关系（图 2-40 和图 2-41）。

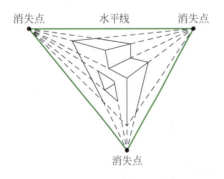
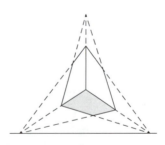

图 2-40（左）
俯视三点透视示意图

图 2-41（右）
仰视三点透视示意图

三点透视能够提供更为丰富的空间感和深度感，适用于表现高层建筑或广阔的景观。它通过三个消失点来引导观众的视线，增强了画面的立体感。在动画电影《疯狂约会美丽都》中，俯视镜头运用了三点透视技法，展示了"美丽都"城市的高楼大厦，与罗宾家乡的小城镇形成鲜明对比，突出了两个地方的差异（图 2-42）。

使用 AI 生成俯视三点透视效果图，如图 2-43 所示。

图 2-42（右）
俯视三点透视

图 2-43（下）
俯视三点透视效果图

画面描述：城市高楼建筑场景，全景，场景透视为俯视三点透视
模型主题：漫画模型（场景CG2）
标签选择：长焦镜头、景深、全景
采样模式：DPM++ 2S a Karras

2.2.4 斜面透视

斜面透视是一种特殊的透视技法，它由物体的倾斜面形成，属于平视透视的一种。在斜面透视中，观察者的中视线与地面平行，视平线与地平线重合。然而，物体的一个面与地面不是水平的，而是形成了一边高一边低的倾斜状态。斜面透视的种类包括成角倾斜透视和斜面平行透视两种。

1. 成角倾斜透视

成角倾斜透视（斜面成角透视）是通过将成角透视的画面进行倾斜得到的。在这种透视中，立方体的三个面都与画面成不同角度，形成三组变线，分别消失到三个不同的灭点（图 2-44）。其特点是方形物斜面的任何一对边都既不与画面平行也不垂直，且上斜灭线的天点和下斜灭线的地点分别位于其斜面底消失点的垂直线上方和下方。例如，在动画电影《恶童》中，就运用了这种透视技法来构建场景（图 2-45）。

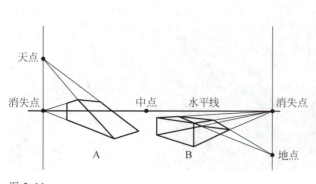

图 2-44
成角倾斜透视示意图

图 2-45
《恶童》中的成角倾斜透视

2. 斜面平行透视

斜面平行透视则是从平行透视演变而来，通过倾斜画面，使得立方体的水平面和垂直面与画面成不同角度。在这种透视中，一组水平边线保持与画面平行，不发生消失变化，而另外两组边线分别消失到上方和下方的灭点，如图 2-46 所示。其特点是方形物体斜面有一对边与画面平行。例如，在宫崎骏的动画短片《悬崖上的金鱼姬》中，宗介家的场景就展示了斜面平行透视的特点（图 2-47）。

用 AI 生成成角倾斜透视效果图，如图 2-48 所示。

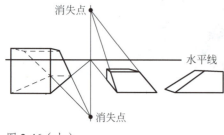

图 2-46（上）
斜面平行透视示意图

图 2-47（右）
《悬崖上的金鱼姬》中的斜面平行透视

2.2.5 AIGC 对场景透视的构建

在动画设计中，分镜头是表现动画内容的重要手段。传统上，场景构建依赖于平面几何图形的组合。而现在，应用 AIGC 技术，增加视觉特效和光影特效，可以使分镜中的场景更加丰富和逼真。

利用 AIGC 技术构建分镜场景的流程如下。

图 2-48
成角倾斜透视效果图

（1）场景条件分析：分析所需场景的条件，包括场景的类型、色调、风格等。

（2）参数输入与自动生成：将分析结果作为参数输入 AIGC 模型，模型能够自动生成符合要求的场景图像。

（3）技术辅助与人工优化：利用如 Promethean AI 等工具辅助动画师完成复杂场景的构建，包括生成逼真的背景、物体和光影效果。然后，动画创作人员根据 AI 生成的草图进行迭代优化和调整。

下面以剧本《甜》中文字描述的场景作为生成的例子，动画风格选择"吉卜力风格"，进行生成动画场景。

<p style="text-align:center">甜</p>

一间现代化的城市公寓厨房，冰箱上贴着一张写着"家"的便利贴。主角（阿惠），身穿职业装，神情略显疲惫。阿惠打开冰箱，拿出一袋速溶咖啡，热水冲泡。阿惠看着手中的咖啡出了神，打开了童年的回忆。慢慢回忆乡村田野，阳光明媚的乡村田野，麦浪翻滚，鸟儿欢歌。阿惠身着简单的衣物，手持镰刀，帮助家人收割麦子。一边割麦，一边望向远方，脸上洋溢着纯真的笑容。回忆又回到乡村的厨房，柴火灶上炖着一锅热腾腾的红枣银耳汤。那碗甜甜的银耳汤，是妈妈的味道，是家的味道。阿惠的妈妈，正在厨房忙碌，脸上洋溢着温暖的笑容。妈妈将炖好的银耳汤盛入碗中，递给阿惠（童年）。回到现实，城市公寓阿惠独自坐在餐桌前，面前是一杯冲泡好的咖啡，轻抿一口咖啡，眉头微皱，望向窗外的高楼大厦。这时夜晚的城市街道，霓虹闪烁，车水马龙。阿惠走在街道上，身边是匆匆的行人，她感到一阵孤独和迷茫。回忆乡村田野（夜晚）月光洒在大地上，一片宁静祥和。阿惠（童年）躺在麦

田里，仰望星空，脸上露出满足的微笑。城市公寓的客厅，阿惠坐在沙发上，拿起手机，打开相册，翻看着家乡的照片。阿惠的眼中闪过一丝泪光，她深吸一口气，似乎下定了决心。最后，阿惠收拾行李，背上背包，走出家门，脸上露出坚定的笑容，准备踏上回家的旅程。

剧本中的场景大致分为城市公寓的厨房、回忆中的乡村田野、乡村的厨房、城市公寓的餐桌、城市街道、乡村田野（夜晚）、城市公寓的客厅7个，如表2-1所示。

表2-1 剧本《甜》中的场景生成效果表

生 成 提 示	生 成 效 果
场景1 城市公寓的厨房 ① 画面描述：一间现代化的城市公寓厨房，冰箱上贴着一张写着"家"的便利贴。透视为平行透视，场景为全景 ② 模型主题：漫画模型（场景CG2） ③ 标签选择：全景、景深、长焦镜头、吉卜力风格 ④ 采样模式：Euler a ⑤ 融合模型：轻漫画（1） ⑥ 生成图片	
场景2 回忆中的乡村田野 ① 画面描述：阳光明媚的乡村田野，田地里生长着大片金黄色的小麦，麦浪翻滚，鸟儿欢歌。仅生成小麦场景，色调暖黄。透视场景为平行透视 ② 模型主题：漫画模型（场景CG2） ③ 标签选择：全景、景深、长焦镜头 ④ 采样模式：DDIM ⑤ 融合模型：吉卜力（1） ⑥ 生成图片	
场景3 乡村的厨房 ① 画面描述：乡村的厨房，厨房十分老旧，厨房有农村的柴火灶台，灶台用红砖头水泥做成，地面为普通水泥地，灶上炖着一锅热腾腾的红枣银耳汤。透视为平行透视，场景为全景 ② 模型主题：漫画模型（场景CG2） ③ 标签选择：全景、景深、长焦镜头 ④ 采样模式：DPM++ 2S a Karras ⑤ 融合模型：吉卜力（1） ⑥ 生成图片	

续表

生成提示	生成效果
场景4　城市公寓的餐桌 ① 画面描述：城市公寓的餐桌，餐桌上摆放着一杯冲泡好的咖啡，窗外是高楼大厦。透视为平行透视，构图是方形构图 ② 模型主题：漫画模型（场景CG2） ③ 标签选择：全景、景深、长焦镜头 ④ 采样模式：DPM++ 2S a Karras ⑤ 融合模型：吉卜力（1） ⑥ 生成图片	
场景5　城市街道 ① 画面描述：夜晚，高楼大厦的现代化城市街道，霓虹闪烁，车水马龙。透视为斜面成角透视，场景为全景 ② 模型主题：漫画模型（场景CG2） ③ 标签选择：全景、景深、长焦镜头、吉卜力风格 ④ 采样模式：DPM2 ⑤ 融合模型：吉卜力（1） ⑥ 生成图片	
场景6　乡村田野（夜晚） ① 画面描述：夜晚，乡村麦田场景，月光洒在麦田上。场景为全景，透视为俯视两点透视 ② 模型主题：漫画模型（场景CG2） ③ 标签选择：全景、景深、长焦镜头、吉卜力风格 ④ 采样模式：DDIM ⑤ 融合模型：轻漫画（1） ⑥ 生成图片	
场景7　城市公寓的客厅 ① 画面描述：城市公寓的客厅，客厅中摆放着的沙发，茶几。透视为斜面平角透视，场景为全景，客厅侧面场景 ② 模型主题：漫画模型（场景CG2） ③ 标签选择：全景、景深、长焦镜头、吉卜力风格 ④ 采样模式：Euler ⑤ 融合模型：轻漫画（1） ⑥ 生成图片	

为了防止出现场景与人物的不协调或不融合的问题，人类创作者的干预至关重要。我们可以对场景中的光影、构图进行主观性调整，增加场景的适配度，并加入主导性思维，确保场景设计既利用了人工智能的高效性，又融入了人类思维的创造性。在《犬与少年》的动画创作中，AI 绘画工具与动画创作人员的协同作用得到了充分发挥。图 2-49 展示了从手绘场景图（左图）到经过多次 AI 生成和人工修改后的效果图的转变（右图），为动画创作提供了有效参考。

图 2-49
《犬与少年》手绘与 AI 的结合

2.3 分镜的画面构图

动画是由一系列连续的画面所构成的动态艺术形式，与单幅艺术作品相比，动画的画面更注重连续性和关联性。在设计分镜的画面构图时，应遵循以下原则。

1. 突出主题

动画分镜画面的构图应明确突出主题，使观众能够迅速理解画面所要表达的内容。通过合理的构图，将主题置于画面的视觉中心或采用其他突出手段，使其成为画面的焦点。

2. 平衡感

构图应保持平衡感，避免画面出现头重脚轻或左右失衡的情况。可以通过调整元素的大小、位置、颜色等来实现画面的平衡，使观众在视觉上感到舒适。

3. 层次感和空间感

通过构图创造出画面的层次感，使画面更加丰富和立体。可以利用前景、中景、后景的布局，以及元素之间的重叠、遮挡等关系营造画面的深度感和立体感。同时，合理安排元素之间的距离和大小关系，可以构建出清晰的空间感，使画面更加生动真实。

4. 节奏感和韵律感

动画分镜画面的构图应具有节奏感，通过不同元素的排列组合，形成有规律的节奏变化，画面中的线条、形状、影调和色彩也可以形成有序重复和交替，为观众带来视觉上的节奏感，这有助于引导观众的视线，增强画面的吸引力。

2.3.1 画面构图的分类

在动画分镜构图原则的指导下，可以将动画中的画面构图划分为规则构图和不规则构图。规则构图包括水平线构图、S形构图、三角形构图等，这些构图方法具有稳定和谐的特点，适用于表达平稳宁静的场景氛围。不规则构图则更追求新颖独特的视觉效果，通过打破常规的构图法则来营造动态紧张或梦幻的画面氛围。

1. 黄金分割点构图

黄金分割点构图通常表现为"九宫格"的形式，即画面被横向和竖向的两条线平均分成九个部分，而黄金分割点则位于这些线条的交点处。创作者可以将重要的视觉元素或主体对象放置在这些黄金分割点上，如图2-50所示，将主体对象放在四个点的任意一位置或附近，从而使其在画面中更加突出和引人注意。图2-51中人物角色放在最左边的分割点上，鸽子放在右上角的分割点上，人物角色处于前层，在画面的分量不言而喻，鸽子虽然小，但是它的位置与角色形成了构图上的平衡，同时处于黄金分割点的位置也体现了鸽子在剧情中的重要性。

图 2-50
九宫格示意图

图 2-51
《战争结束了》中的黄金分割点构图

这种构图方法能够营造出一种平衡而又不失动感的画面效果。通过将主体对象置于黄金分割点，可以使画面更加舒适、自然，并有助于引导观众的视线，增强画面的吸引力和观看体验。

黄金分割点构图还能够突出画面的主题和重点，使画面更具层次感和深度。通过将不同元素放置在画面的不同位置，可以形成对比和呼应，从而增强画面的表现力和感染力。

2. 中心点构图

中心点构图将重要的视觉元素或主体对象放置在画面的中心位置，以此来强调和突出这些元素，引导观众的视线，并增强画面的稳定性和平衡感（图2-52和图2-53）。

中心点构图具有直观、明确的特点，能够使观众迅速注意到画面的焦点。通过将主体对象置于画面的中心，可以使其成为视觉上的重心，从而有效地突出主题或关键信息。这种构图方式在动画中广泛应用，尤其在需要强调某个角色、物体或场景时，如图2-53中，久保在画面的中心位置，强调了久保这个角色和二弦琴，除了强调作用外，因为角色两边空间的对称性，画面整体营造出一种稳定、和谐的氛围，构图形成了平衡、稳定感，使观

图 2-52
中心点构图示意图

图 2-53
《久保与二弦琴》中的中心点构图

众在视觉上感到舒适和满足。

3. 棋盘式构图

棋盘式构图借鉴了棋盘的排列特点,将画面中的元素以相似或重复的方式有序地排列,从而营造出一种特殊的视觉效果。在棋盘式构图中,多个主体通常被放置在画面中,但它们之间并非随意摆放,而是按照一定的规律或相似性进行排列。这种排列方式使得画面在视觉上具有一种秩序感和韵律感,同时也能有效地突出每个主体的特点。在动画中,棋盘式构图常被用于展示多个相似的物体或角色,宫崎骏在他的动画影片中常常喜欢用棋盘式构图,如《幽灵公主》和《你想活出怎样的人生》都将众多相似的元素以棋盘式的方式排列,可以使画面更加丰富和有趣,又突出了每个物体的特色(图 2-54)。

图 2-54
宫崎骏动画中的棋盘式构图

棋盘式构图还可以通过对比或强调某个重点元素来增强画面的表现力。例如，在一排相似的物体中，可以通过改变某个物体的颜色、大小或位置使其成为画面的焦点，从而吸引观众的注意力。

需要注意的是，在使用棋盘式构图时，应避免让画面显得过于拥挤或杂乱。合理的布局和元素选择是关键，要确保画面在保持秩序感的同时，也能呈现出足够的细节和变化。

4. 三分法构图

三分法构图的核心理念是将画面横分或纵分为三个相等的部分，并在每个部分的中心或交界处放置重要的视觉元素或主体对象。这种构图方式不仅有助于平衡画面，还能突出主题，引导观众的视线，并增强画面的层次感和空间感。

通过将画面分为三个部分，创作者可以更好地安排角色、背景和道具等元素，使画面更加和谐、统一。同时，通过将主体对象放置在三分线的交点或附近，可以使其更加突出，成为画面的焦点（图 2-55）。

图 2-55
《犬之岛》的三分法构图

此外，三分法构图还可以与其他构图技巧相结合，创造出更加丰富多样的画面效果。例如，结合对角线构图，可以使画面更加动态，增强视觉冲击力；结合中心点构图，可以营造出稳定、平衡的画面氛围。

需要注意的是，在使用三分法构图时，应根据具体的画面内容和需求进行灵活调整。不同的动画场景、角色动作和情节发展都需要不同的构图方式来呈现。

5. 对称构图

对称构图基于人类视觉系统对称感的偏好，使画面在视觉上达到平衡和稳定的效果。通过对称的元素排列，对称构图法可以创造出一种庄重、肃穆的气氛，具有平衡、稳定、相对的特点。

在动画中，对称构图可以应用于多种场景和元素，分为水平对称和垂直对称。对称构图可以用于表现人物动作和表情，通过对称的方式强调角色的特点和情感。例如，图 2-56 中以角色进行对称的构图，凸显出一种肃穆的气氛，体现绝对的领导地位。在描绘建筑、器皿用具或自然风景时，运用对称构图将画面元素按照中心线对称地排列，营造出一种和谐、统一的视觉效果（图 2-57）。

图 2-56
《犬之岛》的对称构图

图 2-57
《风之谷》的对称构图

除了表现平衡和稳定外，对称构图还可以用来表现对等关系。比如，在描绘两个相互交战的队伍时，可以将两队对称地排列在画面两侧，以突出双方的平衡与对抗。然而，对称构图并非机械地重复元素，而是在对称中寻求变化，使画面元素在视觉上既统一又富有变化。

需要注意的是，虽然对称构图在视觉上具有稳定性和平衡感，但过度使用可能导致画面显得单调和缺乏变化。因此，在动画创作中，应根据具体场景和需求灵活运用对称构图，结合其他构图方式，创造出丰富多样、生动有趣的画面效果。

6. 线性构图

线性构图是分镜中常用的构图方式，可以分为水平线构图、垂直线构图、曲线构图、对角线构图和引导线构图。

1）水平线构图

通过线条的粗细、曲直、浓淡营造环境，用环境烘托人物的状态。

例如，在《姜子牙》中以水平的湖面和水平的桥面形成水平线构图，凸显姜子牙处在一个平静的状态（图 2-58）。

2）垂直线构图

垂直线构图利用垂直线的特性，使画面在视觉上达到稳定、平衡和突出的效果。这种构图方式通常可以强化画面的垂直感，为观众带来强烈的视觉冲击。

首先，垂直线构图强调了画面的垂直方向，通过直线元素的延伸，使得画面在视觉上更加紧凑，富有节奏感。这种构图方式在展现高楼大厦、树木等具有明显垂直特征的物体时尤为有效，能够突出其高耸、挺拔的特点。例如，在《凯尔经的秘密》中的场景，布兰登与伊兰即将进入未知的森林，采用了垂直构图，表现严肃的感觉（图 2-59）。

其次，垂直线构图还可以突出主体，将观众的注意力吸引到画面的关键部分。通过将主体或重要元素置于垂直线上，或与其他元素形成垂直关系，可以使其在画面中更加突出，增强视觉冲击力，如图 2-60 中，牧羊人以垂直状态立于羊群中，从而在众多的羊中凸显出来。

最后，垂直线构图还可以与其他构图方式相结合，创造出更加丰富多彩的视觉效果。例如，与曲线构图结合，可以营造出既稳定又流动的画面效果；与对角线构图结合，可以增强画面的动态感和空间感。如图 2-61 所示《龙猫》的镜头中，中景以对角斜线的构图

图 2-58
《姜子牙》中的水平线构图

图 2-59
《凯尔经的秘密》中的森林的垂直线构图

图 2-60
《凯尔经的秘密》中的牧羊人

图 2-61
《龙猫》中对角线构图与垂直线构图的结合

方式,体现了角色骑车的速度感,垂直线构图的向日葵作为前景既可以稳定画面,同时也增加了镜头的层次感。

3)曲线构图

曲线构图主要以曲线线条作为画面表现的重点,这种构图形式通常能表现出一种浪漫、优雅的心理感受,使画面充满流动感和延伸感。

曲线具有柔软、温和的特性,它不仅是画面中的线条元素,还常常与人体或其他自然物体的主要结构线条相呼应。当观众看到曲线时,往往会联想到人体所具有的流畅、舒展、起伏变化和生动活泼之感,这使得曲线成为一种极富阴柔之美的线条。

在动画中,曲线构图可以有效地表现画面的空间和深度。通过富于变化的曲线,动画师能够引导观众的视线,使其不自觉地被吸引。同时,曲线在画面中也能够有效地利用空间,将分散的元素串连成一个有机的整体,增强画面的整体感和连贯性。

此外,曲线构图还可以与其他构图方式相结合,创造出更加丰富多彩的视觉效果。例如,结合对称构图,可以形成具有节奏感和韵律感的画面;与引导线构图相结合,则可以利用曲线引导观众的视线,突出关键元素或情节。在《回忆中的玛尼》中,女主角星奈回到故乡的路上的景色绘画,采用的就是曲线的构图形式。通过海岸线的曲线来构图,使画面更加具有感染力(图 2-62)。

图 2-62
《回忆中的玛尼》的曲线构图

4）对角线构图

对角线构图通过将画面中的元素沿对角线方向展布，创造出一种动感强烈、视觉效果突出的画面效果。对角线构图相对简单易懂，初学者也能轻松掌握并运用到实际创作中。

对角线构图能形成较强的动感，对角线线条本身就具有一定的动感，将画面元素沿着对角线排列或摆放，能够营造出强烈的动感和节奏感，使画面更加富有活力。

对角线线条能够将画面分成两个对称的部分，实现画面的平衡。这种平衡感有助于营造和谐稳定的画面氛围，如图 2-63 中以战壕作为对角线将战场分为对称的部分，形成了较为稳定的画面，但又不显得呆板，对角线也能起到视觉引导的作用。

图 2-63
《战争结束了》中对角线构图的场景

对角线构图不受特定规则和限制的束缚，创作者可以根据需要自由调整对角线的位置和角度，实现个性化的画面布局。此外，对角线构图还可以与其他构图方式（如黄金分割点、曲线构图或对称构图等）相结合，形成更加丰富多彩的视觉效果。

5）引导线构图

引导线构图利用画面中的线条元素来引导观众的视线，将注意力吸引到特定的主体或关键信息上，从而增强画面的表现力和视觉冲击力。

引导线可以是实际存在的线条,如河流、道路、桥梁等,也可以是隐含的线条,如人物的动作轨迹、光线的投射方向等。这些线条在画面中起到串联和连接的作用,将不同的元素和场景有序地串联起来,形成一个完整的视觉故事。通过巧妙地运用引导线构图,动画创作者可以构建出具有深度和透视感的画面,营造出一种空间感和立体感。同时,引导线还可以帮助观众更好地理解和感受故事的情节和氛围,使画面更加生动、有趣(图2-64)。

图2-64
《大雨》中的引导线构图

在实际创作中,动画师需要根据故事情节和角色设定来选择合适的引导线元素,并将其融入画面中。同时,还需要注意引导线的方向和布局,确保它们能够有效地引导观众的视线,并与其他元素形成良好的呼应和对比关系。

6)几何形构图

几何形构图中常见的为三角形构图、方形构图和圆形构图。

(1)三角形构图基于三角形的稳定特性,将画面中的元素以三角形的方式布局,从而营造出一种独特的视觉效果。

三角形构图可以是以一个中心轴为基础的稳定的三角形结构,这种结构具有从两条边向一个角汇聚的运动态势,使方向性更为明确。由于三角形的方向不同,观众的视线会被有效地向上或向下引导,从而增强画面的层次感和深度。这种构图方式象征着稳定和崇高,为动画场景带来一种庄严而平衡的美感。

在实际应用中,三角形构图可以是以三个视觉中心为景物的主要位置,也可以是以三点成面的几何构成来安排景物,形成一个稳定的三角形。这种三角形可以是正三角,也可以是斜三角或倒三角。斜三角较为常用,也较为灵活,能够根据不同的画面需求进行调整和变化(图2-65)。

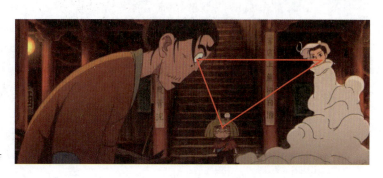

图2-65
《大雨》中角色的三角形构图分布

除了稳定感之外，三角形构图在动画中还具有强烈的视觉冲击力。通过将主体置于三角形的顶点或底边中心，可以有效地突出主体，引导观众的注意力。这种构图方式在表现力量、冲突和动态场景时尤为有效，能够增强画面的紧张感和动感。

（2）方形构图，即框式构图，一般应用在前景构图中，如利用门、窗、山洞口、其他框架等做前景，来表达主体、阐明环境。在《大雨》中多次利用物体形成方形构图，如以门形成的方形构图，以山洞口形成的方形构图（图2-66）。

（3）圆形构图即把主体安排在圆心中所形成的视觉中心，产生的视觉透视效果是震撼的。例如，《狼行者》中狼群召集来的构图，就是圆形构图，将观众的注意力集中在圆形包围的空间中（图2-67）。

图2-66
《大雨》中的方形构图

图2-67
《狼行者》中的圆形构图

图2-68
上下对比构图（上），大小对比构图（中），圆形与方形对比构图（下）

7）对比构图

方向的对比，左右方向或者上下方向相对的构图。例如，《疯狂约会美丽都》中，在地下赛馆，镜头上方有钱人拿着钱在手中晃动，要押注选手，与下方选手卖力进行汽车比赛的场景，一上一下，形成了巧妙的对比（图2-68上）。

体积的对比，大与小的对比。例如，在《追逐繁星的孩子》中，女主角明日菜在山谷中见到巨大的飞船，与渺小的她形成对比（图2-68中）。

形态的对比，圆形与方形的对比。例如，在《追逐繁星的孩子》中，圆形的天坑与方形的构图形成对比（如图2-68下）。

8）特殊构图

鱼眼构图，是像用"鱼眼镜头"拍摄的照片一样，从中心开始越靠向边缘风景越扭曲的构图。例如，《恶童》的城市场景（图2-69）。

以上构图只是归纳总结的一些基本的构图

图 2-69
《恶童》中的鱼眼构图

方法，所有人都有可能形成自己的构图形式，形成自己的独特风格。在掌握构图的基本规律后，可以尝试跳出规律，在不断的实践中将基础的构图方法进行组合重构，形成新的构图形式。

2.3.2 画面构图的技巧

1. 构图中的分层

在动画分镜的场景设计中，构图的内在层次同样重要，它与表面的线条和几何形状共同构成画面的基础。优秀的构图应展现出丰富的层次感，通常通过前景、中景和远景（背景）来实现。

前景的应用：前景通常位于画面的前沿，接近观察者。在构图中，前景可以放置特写物体，无论是完整展示还是部分展示，都能形成半包围或全包围的效果，增强观众对景物大小和空间远近的感受。

中景的叙述功能：中景位于视觉中心范围内，是表现剧情发展、具体动作和人物精神面貌的关键区域。为了避免干扰中景的叙事功能，前景和远景的设计应保持适度的克制。

远景（背景）的视觉效果：远景位于画面的远处，细节较少，通常用来衬托和延伸画面，增加作品的意境和丰富性。常见的远景元素包括山脉、树木、云彩和天空等。

在《你想活出怎样的人生》的场景中（图 2-70），前景由树叶和一群活跃的"哇啦哇啦"组成，中景是山洞的石壁。前景和中景通过统一的趋势线和圆形构图相互联系，角色被巧妙地放置在两者的交界线上，成为视觉焦点。远景是通往外界的山洞，与人物角色形成呼应，有效传达了叙事内容。

图 2-70
《你想活出怎样的人生》场景分层

2. 保持视觉中心点统一

在考虑分镜构图时，最主要的是要保持视觉的中心点统一，这样才能更好地让观众掌握剧情。保持视觉中心统一的方法有明确主题与焦点、使用对比与强调、保持对称与平衡、利用线条引导、统一色调与风格，以及考虑观看习惯（图2-71）。

（1）明确主题与焦点：画面的主题和焦点元素指的是画面中最重要、最引人注目的部分，也是想要观众首先注意到的内容。明确焦点后，所有其他元素都应该围绕这个焦点来布局。因此可以把明确主题的元素放在构图中心点的位置，能引导观众的视线。

（2）使用对比与强调：通过对比和强调手法，可以突出视觉中心点。例如，可以利用色彩、大小、形状或明暗等对比手法，使焦点元素在画面中脱颖而出。此外，使用光影效果或特定的视觉特效也可以强调焦点元素。

（3）保持对称与平衡：可以使用对称和平衡来保持视觉中心点的统一。例如，通过对称布局，可以使画面左右或上下部分保持平衡，从而形成一个明确的视觉中心点。

（4）利用线条引导：无论是水平线、垂直线还是斜线，都可以用来引导观众的视线，使其聚焦于特定的区域或元素。通过巧妙地安排线条的走向和交汇点，可以形成一个明确的视觉路径，使观众能够轻松地跟随并理解画面的构图意图。

（5）统一色调与风格：选择一种或几种主导色调，并确保画面中的其他元素与之相协调。同时，保持画面风格的一致性，避免使用过多不同的视觉元素或风格，以免分散观众的注意力。

（6）考虑观看习惯：一般来说，人们习惯于从左到右、从上到下地观看画面。因此，在构图时可以考虑将焦点元素放置在观众视线容易到达的位置，如画面的中心或黄金分割点等，在进行画面空间预留时，角色行动需要符合观众的习惯，例如预设角色从左进入画面，那么右边的空间需要适当留出来，而不需要填满其他元素以达到构图的平衡。

图 2-71
《凯尔经的秘密》保持视觉中心点统一的构图

3. 画面空间的处理

在动画分镜中，掌握基本的构图方法只是第一步，对于构图元素位置的精细处理同样关键。画面的展示是受到边框限制的，因此在处理画面元素时需要考虑画面上、下、左、右的空间、距离、大小和透视等问题，从而提升动画的视觉效果和叙事能力。

1）上下空间的处理

在分镜绘制中，在处理近景中的角色时，角色头顶与画面边缘的距离会带来不同的情感表达，也能影响画面构图的平衡感。较大的头顶空间可以赋予角色一种孤独、沉思或崇高的感觉，而较小的头顶空间则可能营造一种紧张、压抑或亲密的氛围。但是过小的头顶空间会使画面显得过于拥挤，给观众带来压抑感。在构图时，要确保角色与画面边缘之间有足够的空间，以保持画面的呼吸感。如《大雨》中的角色大谷子的一个镜头，中图是在影片中的空间关系，头部留下适当的空间能让角色稳定在画面中；如果改成左图，给角色的头部空间过大，则会造成角色形象不全，也给观众带来角色要掉出去的视觉感受；而改成右图所示，去掉角色的头部空间就感觉画框容不下角色（图 2-72）。

图 2-72
单人角色的头部空间处理

不同角色的特性也会有不同的头部空间处理。例如，高大的角色可能需要更多的头顶空间来展示其雄伟身姿，而小巧的角色则可能适合较小的头顶空间以凸显其可爱的特质。

在同一场景中，应保持头顶空间处理的一致性。如图 2-73 所示，《大雨》中作为大人的大谷子和小孩的馒头，因为身高的不同在画面中的头部空间是不一样的。这种空间关系也需要保持在整个影片中，频繁改变头顶空间的大小可能会破坏画面的连贯性和观众的观看体验。

图 2-73
不同角色的头部空间处理

2）左右空间的处理

当物体过于靠近左右两边的边框时，会出现构图不稳定或不平衡的情况，单一物体出现在画面中时，一般保持左右两边的空间相对一致。如果有背景物体，则可以利用背景物体来平衡角色。

当我们想为角色营造一种紧张、压迫的氛围，强调被压迫的角色无处可逃的感觉时，可以将物体或角色挤入画面的侧边，并受到侧面边框的强烈吸引，观众会直观地感受到这种压迫感，进而对角色的处境产生强烈的共鸣。如图 2-74 中，左侧的士兵跌落在地上，士兵离左侧边框的距离①极为狭窄，而距离右侧边框的距离②空间较大，极端的距离对比使观众感受到了士兵处境的压迫感，距离②的空间位置是一个仰拍的士兵，虽然士兵做的是一个和善的手势，但还是体现了胜利者（右侧的士兵）对失败者（左侧的士兵）气势上的压迫感。在头部空间的处理上也是如此，压缩左侧士兵的头部空间，加大空间的挤压感，适应胜利者的身份则需要有足够的空间。在构图上，通过选择低角度和斜角的拍摄手法，进一步增强侧边拉力的效果，使画面更具冲击力，让观众更加深入地感受到角色的困境。

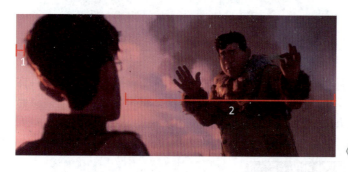

图 2-74
《战争结束了》中左右空间的处理

画面边框在构图中起着重要作用，通过将角色置于靠近边框的位置，可以利用边框的线条引导观众的视线，加强压迫感。同时，边框也象征着一种限制和束缚，进一步强调了角色的无助。除了构图技巧外，还可以通过角色的动作和表情来增强侧边拉力的效果。例如，让角色呈现出蜷缩、颤抖或惊恐的表情和动作，可以进一步凸显其被压迫的状态。

3）整体边框空间的处理

边框空间应被视为画面构图的一部分，而不是简单的背景或填充物。通过合理地利用边框空间，可以突出主题、平衡画面，并引导观众的视线。

在没有角色、只有场景的情况下，边框空间的分布和比例应该根据画面的内容和需求进行调整。例如，在表现广阔的自然景色或宏大的场景时，可以适当增加边框空间的面积，以营造出一种开阔、壮观的视觉效果。而在表现紧凑、激烈的场景时，则可以减少边框空间的面积，使画面更加紧凑和有力。

以角色为主的构图，边框可以作为角色的背景，衬托角色的动作和情感，边框空间的大小也会影响角色的表演，角色一般都会被放置在画面的重要位置，以突出其在故事中的地位和作用。角色也可以与边框空间形成互动和融合来处理。如图 2-75 中，左图利用边框空间中的元素（战场和其他士兵）与两个角色形成对比或呼应，两个角色的对峙代表着两方人的对峙；右图改变边框空间，将角色安排在边框的边缘，观众的注意力则在两个角

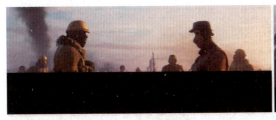
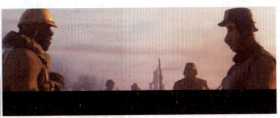

图 2-75
整体边框空间的变化

色本身的对峙上,二者私人的恩怨情绪被放大,两人之间的距离被强调。因此,通过整体边框空间的变化和转化可以引导观众的视线,传达不同的情感。

4)动作预留空间

当人物在画面中运动时,预留足够的空间至关重要,这可以避免人物在动作过程中身体局部被切出画外,进而破坏构图的完整性。

首先,预留空间的大小应根据人物的动作幅度和速度来确定。对于大幅度或快速的动作,需要预留更多的空间,以确保人物在运动中能够完整地呈现在画面中。同时,也要考虑人物的运动方向,确保预留空间能够容纳人物的整个运动轨迹。

其次,随着人物角度和动作的变化,预留空间也应做相应的调整。例如,当人物面向镜头时,可能需要更多的正面空间展示其表情和动作;而当人物侧对或背对镜头时,则可以适当减少正面空间,增加侧面或背面的空间。

最后,在处理动作预留空间时,还要注意与背景元素的协调。背景元素既可以作为人物动作的空间延伸,也可以作为衬托人物动作的重要元素。因此,在构图时要充分考虑背景元素与人物动作的关系,确保它们之间的协调性和整体性。如图 2-76 中,在画面的右侧留有一半的位置作为角色需要完成的动作空间。角色的行动路线与场景地形相符,通过动作空间的预留能很好地协调角色与场景之间的关系。

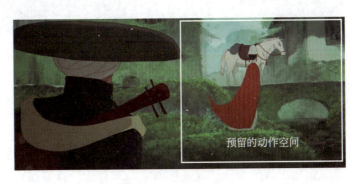

图 2-76
《大雨》中预留的动作空间

5)群体人物的空间布置

在动画中处理群体人物的空间布置时,需要避免整齐排列可能带来的死板感。通过精心设计的参差排列,可以使画面更富有层次感和动态感。

首先,当画面中出现众多人物时,应该尽量让他们呈现出有松有紧、有前有后的排列方式。这样可以打破整齐划一的构图,增加画面的丰富性和趣味性。具体来说,可以通过

调整人物之间的距离、角度和层次关系来实现。例如，可以让一些人物靠近前景，一些人物则后退至背景，形成深浅不一的空间感。同时，也可以在人物之间创造出一些交错的线条和形状，以增加画面的复杂性和动感（图2-77）。

其次，当情节要求必须让人物排成一排时，可以尝试通过改变拍摄角度来增加构图的趣味性。不要过多选择平拍角度，因为这样可能会使画面显得过于平淡。相反，可以尝试使用斜角拍摄、俯拍或仰拍等不同的角度，以改变人物在画面中的呈现方式（图2-78）。这些不同的角度不仅可以创造出更具视觉冲击力的画面，还可以强调人物之间的空间关系和层次结构。

图 2-77
《大雨》中群体角色的构图分布

图 2-78
《小妖怪的夏天》中改变拍摄角度处理群体人物

最后，在处理群体人物的空间布置时，还需要注意人物之间的动作和表情的协调。不同的人物应该有各自独特的动作和表情，以体现他们的性格和情绪。同时，也要确保这些动作和表情与整体的构图和情节相协调，形成一个统一而和谐的画面。

群体角色空间不只是需要考虑到画面的平衡感。虽然要避免整齐排列，但也要确保画面在视觉上保持平衡。可以通过调整人物的大小、位置和姿态等因素来实现画面的平衡感，避免出现过于拥挤或空旷的情况。有些特殊情况除外，如对军队的群体角色进行描述时，由于军队的纪律性，就不适用于采取角色分散布局的情况，但是可以通过调整队伍，如图2-79所示，将士兵的队形调整成包围式的构图空间，既能通过前后士兵的大小形成层次感，又能达到军队纪律严明、整齐划一的形象效果。

6）负空间的使用

负空间是画面中未被主体占据的部分，它常常在画面中形成背景或空白区域。然而，

图 2-79
《战争结束了》中的群体角色构图

这并不意味着负空间在动画分镜中无关紧要,相反,它的使用往往能够极大地提升动画的视觉效果和叙事能力。

负空间在动画分镜中可以起到平衡画面的作用。通过合理地分配负空间,可以使画面看起来更加和谐、稳定。同时,负空间还可以引导观众的视线,突出画面中的主体,使主体更加醒目、突出。

负空间在动画分镜中也可以用来表达情感和氛围。通过巧妙地运用负空间,可以营造一种孤独、寂寞或者空旷的氛围,从而增强动画的情感表达力。例如,在表达一个角色孤独无助的场景时,可以使用负空间来衬托角色的孤单,使观众更加深刻地感受到角色的情感状态(图 2-80)。

图 2-80
《小妖怪的夏天》中衬托角色的负空间

负空间还可以用来构建动画的节奏和韵律。通过调整负空间的大小和位置,可以控制画面的节奏感和动态感。在需要营造紧张氛围的场景中,可以适当减少负空间的使用,使画面更加紧凑、充满张力;而在需要营造轻松氛围的场景中,则可以增加负空间的使用,使画面更加宽松、自由。例如,在《小妖怪的夏天》猪妖被狼追逐的镜头中,从上下两张图的负空间的对比可以看出,下图负空间被压缩,能让观众感受到猪妖的危险性高于上图,在镜头的表现上从上图左边的大空间到下图右边的窄空间的变化,逐步推进猪妖的危险处境,让观众的紧张情绪逐渐升级(图 2-81)。

4. 构图元素大小的分布

在动画分镜中,构图元素大小的分布涉及角色与场景的安排、视觉效果的营造,以及整体叙事的推进。无论是贯穿始终的整体叙事还是某一场特定的戏,都离不开对角色与场

图 2-81
《小妖怪的夏天》中表现节奏的负空间

景大小比例的精心布局。

在整体叙事中,动画分镜通过构图元素大小的分布来构建故事的世界观和视觉风格。例如,当需要展现一个宏大的场景时,如壮丽的自然景观或繁华的城市景象,制作者会运用大范围的画面强调其广阔与壮观。而对于角色,则可能采用相对较小的比例,以凸显其在环境中的地位和影响力。这种构图元素的分布有助于营造故事的氛围和情绪(图 2-82)。

图 2-82
《大雨》中元素大小的构图分布

在特定的戏剧场景中,构图元素大小的分布更具有关键意义。通过调整角色与场景的大小比例,可以突显角色的情感状态、动作特点,以及与其他角色的关系。例如,在紧张刺激的战斗场面中,制作者可能会将主要角色放大至画面中心,以突出其英勇和重要性;而在温馨感人的对话场景中,则可能将角色缩小并置于柔和的背景中,以营造一种亲密和舒适的氛围。

此外,"大、小"概念在动画分镜中的运用还体现在角色与场景之间的对比与协调上。通过调整角色与场景的大小比例,可以创造出丰富的视觉效果和层次感。例如,当角色与大型场景形成鲜明对比时,可以强调角色的渺小和无力感;而当角色与小型场景相匹配时,则可以凸显其自信和掌控力。

5. 构图的对称与不对称

动画构图中多以不对称构图为主，因为不对称构图可有多种形式，在处理不对称构图中，画面中的不同元素会形成一个动态的平衡，观众的目光会在画面中流动，寻找视觉的重点。这种构图方式常用于描绘激烈战斗的场景，以增强战斗的紧张感和动感。此外，不对称构图还可以用来表现不平衡和不稳定的情况，如描绘一个倾斜的建筑物，通过不对称的构图可以让观众感受到建筑物的不稳定。

与不对称相对应的是对称构图，对称构图常用于表达秩序、和谐或宁静的情感。在这种构图中，画面中的元素通常被平均分配在中心线的两侧，形成一种平衡和稳定的感觉。对称构图不仅可以用来表现对等关系，如描绘两个相互交战的队伍，使双方在画面上对称排列以突出双方的平衡与对抗（图2-83），还可以用来展现宫殿等场景，表达其庄严和统一（图2-84）。在对称构图中，画面中心通常是视觉重点，观众的目光会自然地被吸引到这个位置。

图 2-83
《战争结束了》中角色的对称构图

图 2-84
《长安三万里》中场景的对称构图

6. 有序与无序

有序与无序的构图在动画分镜中，确实会对叙事产生截然不同的影响，它们在传达情绪、奠定角色性格和塑造故事基调方面扮演着至关重要的角色。

有序的构图往往给人一种规整、和谐的感觉。它遵循一定的规则和逻辑，使得画面元素按照一定的秩序排列，形成明确的层次感和空间感。这种构图方式有助于营造稳定、安全的氛围，使观众感到安心和舒适。在叙事中，有序的构图通常用于表达平稳的情绪状态，展示角色的理性思考和冷静决策。它也可以用于展现一些严肃、庄重的角色性格，如军人、法官等，强调他们的严谨和纪律性。

相比之下，无序的构图则显得杂乱无章，画面元素之间的排列没有明确的规律和逻辑。这种构图方式往往给人一种紧张、混乱的感觉，能够有效地营造一种紧张、不安的氛围。在叙事中，无序的构图常用于表达角色的混乱情绪、展示冲突和矛盾的激烈程度。它也可被用于塑造一些叛逆、不羁的角色性格，强调他们的自由和个性（图2-85）。

除了对情绪表达和角色塑造的影响外，有序与无序的构图还能塑造故事的基调。有序的构图往往使故事呈现出一种平稳、和谐的基调，适合讲述一些温馨、感人的故事。而无序的构图则使故事充满紧张和冲突，适合展现一些动作、冒险或悬疑的情节。

图 2-85
《凯尔经的秘密》中的有序构图(左)和无序构图(右)

在动画分镜中,制作者可以根据故事情节和角色特点的需要,灵活地运用有序与无序的构图原则。通过巧妙地调整画面元素的排列和组合,制作者可以营造出不同的视觉效果和氛围,使故事更加生动、有趣。同时,这也是动画制作者展示其艺术造诣和创意思维的重要方式。

7. 复杂与简单

在动画故事中,角色的变化是推动情节发展的关键要素,这些变化涵盖了角色的情绪、外表和内在的开化程度等多个方面。这些丰富的状态变化需要以一种鲜明而有力的视觉形式来呈现,以确保故事的连贯性和观众的代入感。

其中,利用复杂与简单的对比来形成独特的视觉风格,是一种既有效又直观的方法。通过精心设计的构图、色彩和线条等元素,可以营造出复杂与简单之间的鲜明对比,从而凸显角色的状态和故事的主题。

在角色情绪的表达上,复杂的构图和色彩可以用来展现角色内心的混乱、挣扎或激动等强烈情绪。例如,当角色经历激烈的内心冲突时,画面可以采用扭曲的线条、强烈的色彩对比和混乱的背景元素,以突出其内心的纷乱和不安。相比之下,简单的构图和色彩则可以用来表现角色内心的平静、淡定或喜悦等温和情绪。此时,画面可以采用流畅的线条、柔和的色彩和简洁的背景,以营造一种轻松、舒适的氛围。图 2-86 中的前一个镜头还是复杂的竹林的背景,当野猪的对象关注在竹笋上时,画面将复杂的背景去除,只留下野猪和竹笋两个物体,体现了角色内心的平静与势在必得的信心。

图 2-86
《小妖怪的夏天》中化繁为简的构图

在角色外表的变化上,复杂与简单的对比同样能够发挥重要作用。随着故事的发展,角色的外貌可能会因为经历、成长或环境变化而发生变化。制作者可以通过调整画面的细节程度、线条的繁简程度及色彩的丰富程度来展现这种变化。例如,一个经历过无数磨难的角色,其画面可能充满了复杂的纹理、斑驳的色彩和沧桑的线条;而一个刚刚踏入新世界的角色,其画面则可能更加简洁、明亮和富有活力。

此外,角色的开化程度也是一个重要的变化维度,它涉及角色的认知、情感及行为等多个方面。通过复杂与简单的对比,制作者可以清晰地展现出角色在认知和情感上的成长与转变。例如,一个原本单纯无知的角色,在经历一系列事件后逐渐变得成熟和睿智,这种变化可以通过画面元素的逐渐丰富和复杂来体现;反之,一个原本复杂多疑的角色在经历某些事件后变得简单纯粹,也可以通过画面的简化来传达。

8. 道具的重要性

在动画构图中,道具不仅仅是装饰或填充画面的元素,更是与人物、动作密切相关的细节,在画面中作为构图的主要部分可以间接而有效地展现特殊情景,传递隐含意义。

首先,道具作为画面的组成部分,能够通过其设计、摆放和使用方式,为观众提供关于角色性格、身份和情绪状态的线索。例如,一个破旧的吉他可能暗示角色的沧桑经历和音乐才华;一本翻开的书则可能揭示角色的学识或兴趣。这些道具细节不仅丰富了角色的形象,还为故事增添了层次感和深度。

其次,道具在动作表现中扮演着关键角色。它们可以作为角色动作的支撑或阻碍,从而增强画面的动感和张力。例如,一个角色在追逐过程中被地上的杂物绊倒,这一动作通过道具的介入而显得更加生动和真实。同时,道具的使用还可以揭示角色的动机和意图,使动作更具意义和目的性。

更重要的是,有时道具能够更微妙、更间接地展现某个特殊情景,而不必直接描绘角色与动作。这种隐含意义的传递方式,往往更加引人入胜,让观众在解读过程中获得更多乐趣和启发。例如,一个空荡的餐桌可能暗示角色的孤独和失落;一盏熄灭的灯则可能预示即将到来的危险或阴郁氛围。这些道具所传递的信息,往往比直接描绘更加含蓄而深刻。

例如,在《寻梦环游记》中,吉他是一个重要的道具。首先,吉他作为音乐的主要载体直接关联着主人公米格尔的音乐梦想。其次,吉他在影片中不仅仅是米格尔个人的梦想,也是他与家族历史和传承的纽带,通过吉他,米格尔可以与家族中的亡灵进行交流和沟通,从而理解家族的历史和文化。最后,吉他是推动情节发展的重要道具,影片中情感的冲突都是因为音乐而产生的矛盾,吉他不仅带着米格尔进入亡灵世界、解开家族秘密,推进了故事的发展,还展现了角色内心成长的历程(图2-87)。

图 2-87
《寻梦环游记》中的重要道具:吉他

2.4 画面构图中的光线

2.4.1 光线的意义和作用

在动画分镜构图中,光线不仅是塑造场景氛围、表现角色情感的关键,更是推动情节发展、增强画面艺术感染力的核心要素。

1. 营造场景氛围

通过调节光线的明暗、色温等属性,可以营造出温馨、神秘、恐怖等不同的场景氛围。例如,在表现夜晚的场景时,使用暗色调和冷光可以营造出一种寂静、神秘的气氛;而在表现阳光明媚的白天场景时,则可以使用明亮的色调和暖光来营造一种轻松、愉悦的氛围。在动画《大雨》中,光线在营造空间感和引导观众视线方面发挥了关键作用。例如,从花鼓船上看到外面的世界非常明亮,而花鼓船内部的光线非常暗淡,形成了两种不同的场景氛围。当馒头进入花鼓船内部时,幽暗的光线预示着船上的危机,为观众营造了一种探险般的空间感,让观众仿佛置身于故事之中(图2-88)。

图 2-88
《大雨》中外景和内景的光线氛围营造

2. 表现角色情感

通过光线的明暗对比和色温变化,可以突出角色的形象和特征,增强角色的辨识度和表现力。当角色处于悲伤状态时,可以使用柔和的阴影和暗淡的光线强调其内心的痛苦和无助;而当角色充满希望和勇气时,则可以使用明亮的光线和鲜明的色彩展现其积极向上的精神面貌。在《姜子牙》狐妖出现的场景中,整体光线的色温转变成了红色的光线,而对同处在红色光线中的姜子牙和狐妖,则利用不同的光线方向进行角色的塑造。从下往上的光线让代表邪恶的狐妖的面部大部分处在黑暗中,塑造了狐妖黑暗邪魅的角色特点。而姜子牙是正面的光线,通过光线体现角色坚毅的棱角及决绝的表情,塑造了姜子牙正义、决绝的执法者的角色定位。这种光线处理不仅有助于观众更好地理解角色,还能增强观众对角色的共鸣和情感投入(图2-89)。

3. 推动情节发展

通过光线的明暗、色温等变化,可以暗示剧情的发展或转折,为故事的进展增添悬念

和紧张感。例如，在剧情的关键时刻，可以使用突然变暗的光线或改变光线的颜色来营造紧张的氛围，引导观众关注即将到来的高潮部分。例如，在《姜子牙》中进入狐妖的魅惑世界时，从上一个镜头明亮的光线突然变暗，由蓝色的冷光线变成了妖异的红色光线，这种光线处理不仅有助于提升动画的观赏体验，还能使剧情更加生动有趣（图2-90）。

图 2-89
《姜子牙》中狐妖和姜子牙的光线塑造

图 2-90
《姜子牙》中光线推动情节的发展

4. 增强画面艺术感染力

通过巧妙地运用光线，可以创造出独特的视觉效果和审美体验，使动画作品更具艺术价值。例如，可以利用逆光、侧光等不同的光线形态来塑造角色的轮廓和立体感（图2-91），增强画面的空间感和层次感；同时，还可以通过调整光线的方向和强度来营造富有动态感和节奏感的画面效果。如图2-92中利用正对着夕阳的强光，余晖映照下的士兵和战场的残垣形成了凄凉的氛围，给战场营造了悲壮的美感。

图 2-91
《战争结束了》中利用测光塑造人物

图 2-92
《战争结束了》利用光线烘托氛围

2.4.2 光线的元素和性质

光线的元素主要包括光源、光线的方向、强度等。光线的性质则包括直射光、散射光和反射光。这些要素和性质共同决定了光线在动画中的表现。

1. 光源

影片中的光线根据光源的不同可以分为自然光、人造光和混合光线。

（1）自然光。自然光是指来源于自然界的光源，如太阳光、月光等。在动画中，自然光常常被用来营造真实、自然的场景氛围。例如，在表现户外场景时，可以利用不同时间和角度的太阳光塑造不同的光影效果。早晨的柔和阳光可以营造出温馨、宁静的氛围，而午后的强烈阳光则可以强调场景的明亮和活力。此外，月光也是自然光中常用的一种，它通常被用来营造神秘、梦幻的氛围，给动画场景增添一种诗意的美感。在动画中会模拟现实的自然光来确定故事发展的时间变化（图2-93）。

图 2-93
《蜘蛛侠：纵横宇宙》利用自然光烘托气氛

（2）人造光。人造光是指由人工制造的光源发出的光线，如灯光、火光等。在动画中，人造光的使用更加灵活多变，可以根据剧情和场景的需要进行设计和调整。灯光是动画中最常用的人造光源之一，它不仅可以用来照明场景，还可以用来强调特定的物体或角色，引导观众的视线。通过调整灯光的亮度、颜色和方向，可以创造出不同的光影效果，从而营造出不同的氛围和情感。例如，在表现夜晚的场景时，可以利用暖色调的灯光营造温馨、舒适的氛围；而在表现紧张、恐怖的场景时，则可以使用冷色调的灯光营造阴森、压抑的氛围（图2-94）。

图 2-94
《新神榜：杨戬》中利用人造光营造神秘氛围

（3）混合光线。混合光线是指人造光和自然光同时使用时所产生的综合光线效果。混合光线的特点在于其多样性和灵活性。由于结合了自然光和人造光，它可以根据场景和情

节的需要，调整光线的亮度、色温、方向等属性，从而营造出不同的氛围和情感。例如，在白天的户外场景中，阳光作为主要光源，为画面提供明亮的照明；而室内或夜晚的场景中，则可以通过灯光等人造光源来补充或强调特定的光影效果。在动画分镜中，混合光线的运用可以带来丰富的视觉体验。它既能展现出自然光的真实感和自然性，又能通过人造光的调整来强化或改变画面的光影效果。这种混合使用，使得画面更具层次感和立体感，增强了动画的视觉效果和观赏体验（图2-95）。

图2-95
《雄狮少年》中的混合光线增加光影层次感

此外，混合光线还能与动画中的角色和情节产生互动。通过调整混合光线的方向和强度，可以突出角色的形象特点，强调其动作和表情；同时，也可以利用混合光线的变化营造特定的氛围和情感，推动情节的发展。

2. 光线的方向

光从光源射出就会有其方向性，被摄物体受光的影响会出现明暗分布和立体感，投射出的阴影可以强调物体的形态和轮廓，同时也体现了光的方向性。根据水平方向的相对位置可以分为顺光、侧光和逆光，从纵向的相对位置可以分为顶光、俯射光、平射光和仰射光。

（1）顺光。顺光是指光源从角色的正面照射过来的光线方向。这种光线方向能够清晰地展现出角色的面部特征和表情，使得画面明亮而柔和。在动画中，顺光常常被用于表现温馨、和谐的场景，如角色之间的亲密对话或共同经历的美好时光。例如，在动画电影《寻梦环游记》中，当角色们一起欢唱跳舞时，顺光的运用使得他们的面部表情清晰可见，营造出一种欢乐、和谐的氛围（图2-96）。

图2-96
《寻梦环游记》角色们一起唱歌跳舞时顺光的应用

顺光方向的光线也有其局限性。由于光线直接照射在角色正面，可能导致画面缺乏层次感和立体感，使得角色形象显得较为平面化。因此，在动画分镜中，创作者通常会结合其他光线方向来丰富画面的光影效果。

（2）侧光。侧光是指光源从角色的侧面照射过来的光线方向。这种光线方向能够在角色身上形成明显的明暗对比和阴影，从而增强角色的立体感和轮廓感。侧光在动画中常被用于表现角色的动作和姿态，强调其身体线条和肌肉结构。例如，在动画短片《一拳超人》中，当主角使出强力拳击时，侧光的运用使得他的肌肉线条清晰可见，强调了其力量和气势（图2-97）。

图2-97
《一拳超人》中侧光的应用

侧光不仅可以增强角色的立体感，还能通过阴影的投射营造特定的氛围和情感。有时，阴影会被用来暗示角色的内心世界或情感状态，为故事增添深度和内涵。

（3）逆光。逆光是指光源从角色的背后照射过来的光线方向。这种光线方向使得角色的正面处于阴影之中，而背景或轮廓则被光线照亮，形成一种神秘、梦幻的氛围。逆光在动画中常被用于表现角色的内心世界、情感变化或特殊场景。逆光方向的光线在表现角色的情感和内心世界方面有着独特的效果。这种光线方向在动画中常用于表达角色的孤独、迷茫或探索等情感状态（图2-98）。

AI平台：无界AI
咒语(Prompt)：中年男子逆着光独自走在街上
Model: 淡彩插画, CFG scale: 7, Hires upscale: 1.5
LoRA: 漫画插画(0.8)
长焦镜头，景深

图2-98
逆光示意图（AI生成）

（4）顶光。顶光是指光源从上方直接照射下来的光线方向。这种光线方向通常能够凸显出角色的轮廓和形态，使其更加立体。在动画中，顶光常常被用于表现神圣、庄严或崇高的场景。例如，在动画电影《冰雪奇缘》中，当艾莎女王施展魔法时，顶光的运用使得她的形象更加高大、威严，增强了她的神秘感和力量感（图2-99）。

(5)俯射光。俯射光是指光源从较高的角度斜向下照射的光线方向。这种光线方向能够营造一种俯视的视角,使观众产生对场景或角色的掌控感。在动画中,俯射光常被用于展现壮观的场景或突出角色的渺小。例如,在动画短片《机器人总动员》中,当俯射光照射在地球上的垃圾堆上时,观众能够清晰地看到垃圾遍布的地面和渺小的机器人,从而感受到环境恶化的严重性和机器人的无助(图2-100)。

(6)平射光。平射光是指光源与地面平行或接近平行的光线方向。这种光线方向能够呈现出较为均匀的光照效果,使得画面显得明亮而柔和。在动画中,平射光常被用于表现温馨、和谐的场景。例如,在动画系列《猫和老鼠》中,许多室内场景都采用了平射光,使得画面看起来明亮而舒适,为角色之间的互动提供了轻松愉快的背景(图2-101)。

(7)仰射光。仰射光是指光源从较低的角度斜向上照射的光线方向。这种光线方向能够营造一种仰望的视角,使观众对角色或场景产生敬畏或崇拜的情感。在动画中,仰射光常被用于表现英雄、神明或强大角色的形象。例如,在动画电影《狮子王》中,当辛巴站在山崖上俯瞰整个王国时,仰射光的运用使得它看起来更加高大、威猛,强化了它作为未来国王的权威和力量(图2-102)。

图2-99
《冰雪奇缘》的顶光效果

图2-100
《机器人总动员》中的俯射光线

图2-101
《猫和老鼠》中的平射光

图2-102
《狮子王》中的仰射光

3. 光线的强度

光线的强度主要是指光的强弱所带来的感受,它影响着画面的明亮程度、色彩饱和度以及整体氛围。通过调整光线的强度,动画创作者可以营造出不同的视觉效果。在动画分镜中,光线的强度还可以通过渐变和对比营造层次感和立体感。通过在不同区域使用不同

强度的光线，可以突出画面的重点元素，引导观众的视线。

强烈的光线能够赋予画面鲜明的色彩和对比度，使画面显得明亮而清晰。这种光线强度常用于表现欢快、热闹的场景，如庆典、狂欢等。通过高亮度的光线，可以突出角色的动作和表情，增强画面的动感和活力。例如，在动画短片《欢乐好声音》中，当角色们参加歌唱比赛时，强烈的光线照亮了整个舞台，使得画面色彩鲜艳、充满活力，营造出一种欢快、热烈的氛围（图2-103）。

柔和的光线则能够营造温馨、柔和的氛围。这种光线强度常用于表现浪漫、温馨的场景，如夜晚的约会、家庭的团聚等。通过低亮度的光线，可以减弱画面的对比度，使色彩更加柔和、自然。在动画中，这种光线强度能够突出角色的柔和轮廓和情感表达，为观众带来一种舒适、宁静的视觉体验。例如，在动画电影《寻梦环游记》中，当主角与家人共度美好时光时，柔和的光线洒落在他们身上，营造出一种温馨、和谐的氛围，让观众感受到家庭的温暖和亲情的力量（图2-104）。

除了强烈和柔和的光线强度外，动画分镜中还可以运用暗调的光线营造特定的氛围和情感。暗调的光线通常用于表现神秘、紧张或恐怖的场景。通过降低光线的亮度，可以使画面显得阴暗而深沉，增强观众的紧张感和好奇心。例如，在动画短片《鬼妈妈》中，当主角进入神秘的平行世界时，暗调的光线使得画面充满了神秘和诡异的气息，为观众带来一种紧张而刺激的视觉体验（图2-105）。

图 2-103
《欢乐好声音》中强烈的光线

图 2-104
《寻梦环游记》中的柔和光线

图 2-105
《鬼妈妈》中的暗调光线

2.4.3 布光的方法

在布光上可以使用一些方法来完成场景的构图,常见的布光方法有三点布光法、区域布光法和情感布光法。

1. 三点布光法

三点布光法是一种经典的布光方法,包括主光、辅光和背光三种光源。主光用于照亮主要物体和场景;辅光用于补充主光,减少阴影的硬度,增加场景的深度;背光则用于营造物体的轮廓和立体感。在《千与千寻》中,油屋是一个充满神秘和奇幻色彩的地方。在布光上运用了主光源和辅助光源的结合。油屋内部的主光源来自中央的大吊灯,它照亮了整个空间,为场景定下了明亮而温暖的基调。同时,创作者还利用多个辅助光源,如墙壁上的壁灯和角落里的烛台,来补充主光源的不足,营造出丰富的光影效果。这些光源的布置不仅突出了油屋的华丽和神秘,还为角色们的活动提供了充分的照明(图 2-106)。

图 2-106
《千与千寻》中油屋主厅布光

2. 区域布光法

根据场景的不同区域进行布光,强调场景的层次感和深度。也就是自然光和人工光区域划分。自然光通常用于表现室外场景,如阳光、月光等,能够营造出真实、自然的光影效果。人工光则更多用于室内场景或特殊效果的制作,如灯光、火光等,能够根据需要营造出特定的氛围和情感。在同时有自然光和人工光的时候,需要划定光线的区域,如《大雨》中船内的布光分成了两个区域,一个是窗户外射进来的太阳光的区域,另一个是屋顶灯笼照射范围的区域(图 2-107)。

图 2-107
《大雨》中船内的区域布光

3. 情感布光法

情感布光法是一种根据角色的情感状态调整光线的明暗、色温等属性的布光方法。暖色调的光线通常给人温馨、舒适的感觉，而冷色调的光线则可能带来冷酷、神秘的氛围。在角色感到悲伤时，可以使用柔和、暗淡的光线营造一种忧郁、沉重的氛围；而在角色感到兴奋或快乐时，则可以使用明亮、鲜艳的光线营造一种欢快、活泼的氛围。在展现角色悲伤、失落或迷茫的时刻，影片采用了柔和而暗淡的光线。这种布光方式使得画面呈现出一种忧郁、沉重的氛围，与角色内心的情感状态相呼应。例如，《长安三万里》中当主人公高适遭遇挫折，或是面对生活的种种不如意时，暗淡的光线反映了他内心的痛苦和挣扎（图2-108）。

在布光时，应注意光线的层次性和过渡性，避免生硬或突兀的光影变化。同时，选择与动画风格和主题相匹配的布光方式，以实现最佳视觉效果。

在镜头的设计中，光影是无形的，没有固定的模式展现，没有条条框框的规则所限制，因此，有了极大的发挥空间，如利用一些表面不规则的光影，或是使用光影的叠加效果等。在处理这些光影时，可以采用平面化方式。如树木的层层叠加，在有限的空间里，不是所有的树木都可以清晰地展现，因此在树木的展现中光影运用便应运而生，可以让树木有虚实的感觉，更加有层次感。同时在画面中以斜线排列的方式穿插在森林中，不仅丰富了场景的画面，还营造出一种静谧和神秘的氛围（图2-109）。

图 2-108
《长安三万里》表现高适的情感布光

图 2-109
《幽灵公主》中光线的穿插处理

思考与练习

（1）角色的动作、表情和声音需要针对性地设计吗？这些元素对塑造角色有什么帮助？

（2）找几个动画角色，对他们的造型、动作、表情和声音进行分析。

（3）如何将人物的特征融入动物、植物及非生命物体的拟人化角色设计中？

（4）不同景别如何影响角色的情感表达和故事叙述？

（5）如何结合镜头景别和角度来塑造角色的多维度形象？

（6）角色设计在分镜设计中的作用是什么？

（7）掌握角色的结构需要进行大量的速写写生练习，尝试用 AI 工具生成一些人物以及非人物的角色形象，并分析其在动画中的应用。

（8）如何在场景设计中保持与剧情的合理性和连贯性？

（9）尝试使用 AI 工具生成具有不同透视效果的场景图像，并分析其在动画中的应用。

（10）两点透视如何增强动画场景的立体感和空间感？

（11）尝试使用 AI 工具生成具有两点透视效果的场景图像，并分析其在动画中的应用。

（12）三点透视如何增强动画场景的立体感和深度感？

（13）尝试使用 AI 工具生成具有三点透视效果的场景图像，并分析其在动画中的应用。

（14）斜面透视如何影响观众对动画场景空间感的感知？

（15）分析斜面透视在不同动画作品中的具体应用，并讨论其对叙事和情感表达的贡献。

（16）AIGC 技术在场景透视构建中有哪些优势和局限性？

（17）如何平衡 AIGC 技术与人工创作在动画场景设计中的关系？

（18）尝试使用 AIGC 工具创建一个动画场景，并讨论其在实际创作中的应用。

（19）分镜的构图种类有哪些？分析一下各种构图的特点及其应用。

（20）找一部奥斯卡获奖动画短片，对短片中的构图进行分析。

（21）分镜构图的作用是什么？如何通过构图引导观众的视线？

（22）画面空间处理的技巧有哪些？

（23）元素大小分布对叙事的影响有哪些？

（24）对称与不对称构图在叙事中的差异是什么？

（25）有序与无序构图在叙事中的应用是什么？

（26）复杂与简单构图的对比如何影响角色表现？

（27）道具在构图中的多重作用是什么？

（28）找一部奥斯卡获奖动画短片，依据本小节的构图理论对短片中出现的构图进行分析。

（29）光线在动画分镜中有哪些作用？

（30）如何通过光线营造不同的场景氛围？

（31）光线如何帮助塑造角色形象和表达情感？

（32）描述自然光和人造光在动画中的主要区别，以及它们各自的特点。

（33）光线的方向有哪些？它们在动画中分别如何影响场景？

（34）讨论光线的强度如何影响画面的情感表达和氛围营造。

（35）观看一部动画短片，分析其中的光线，并讨论这些光线效果如何帮助讲述故事。

（36）三点布光法中每种光源的作用及其在动画中的应用是什么？

（37）讨论如何在动画中通过区域布光增强场景的层次感和深度。

第 3 章

基于 AIGC 的动画分镜镜头语言

3.1 镜头的概念和分类

"镜头"这一术语,最初源于电影行业,它与光学镜头不同,指的是构成影视作品的基本单元。在电影中,一个镜头通常是指摄影机从开始拍摄到停止拍摄所记录的一系列连续画面。这些画面可能短至几秒,或长至数分钟,关键在于它们是连续且不间断的。动画领域借鉴了这一概念,但其独特之处在于使用非真人的拍摄技术来模拟真人拍摄的效果。由于动画的假定性和夸张性,其镜头在表现力上往往更加戏剧化和具有张力。动画的镜头可以根据机位变化、时间与节奏,以及视点来进行分类。

3.1.1 固定镜头与运动镜头

镜头按照机位的变化可以分为固定镜头和运动镜头。

1. 固定镜头

固定镜头是指在摄影机位置、镜头光轴和焦距保持不变的情况下拍摄的镜头。尽管摄像机本身是静止的,但画面中的人物和光线可以是动态的。固定镜头适合展示如远景和全景等宽广的静态画面,有助于营造故事背景和环境氛围。由于固定镜头的视点是固定的,框架是静止的,其画面构成往往给观众一种深沉、肃穆、安静、压抑的心理感受,与运动

镜头带来的跳跃感形成了强烈的心理反差。固定镜头的视角相对单一，限制了取景范围。动画制作者需巧妙运用固定镜头，结合剧情和角色动作，以创造独特的视觉和情感效果。

在动画中，固定镜头可以用来展现角色的动作及内心情感的变化，或者突出某个特定的场景氛围。如图3-1《疯狂约会美丽都》中，固定镜头捕捉角色骑自行车的动作，同时通过色彩、构图和光影效果，营造出夜晚城市的静谧氛围。

图 3-1
《疯狂约会美丽都》中的固定镜头

2. 运动镜头

运动镜头是指移动摄影机、调整镜头光轴或变焦来捕捉连续画面，包括推镜、拉镜、摇镜、移镜和跟镜等多种形式，每种形式都有其独特的视觉效果和功能。例如，推镜可以聚焦于特定元素，增强画面的紧张感；拉镜则展现更广阔的背景，揭示空间关系；摇镜模拟人眼扫视，提供真实视觉体验；移镜沿特定方向移动，增添动感；跟镜则跟随物体或角色，突出其动作或行为。

运动镜头在动画中具有显著的特点和优势，能够为画面带来动感和活力，引导观众视线，强调重要细节或情节，帮助理解故事和角色情感。此外，运动镜头通过改变视角，增强画面的层次感和立体感，同时在塑造人物性格、推动情节发展和表达情感氛围方面发挥着重要作用。通过精心设计的运动镜头，动画制作者可以展现出角色的内心世界、情感变化，以及与其他角色之间的互动关系。运动镜头还可以与音效、配乐等元素相结合，共同营造出特定的情感氛围和视觉效果，使观众沉浸在动画的世界中。

需要注意的是，在使用运动镜头时，动画制作者需要根据故事情节、角色特点和场景需求来选择合适的镜头形式和拍摄手法。在《大雨》中使用了一个包含多种运动镜头的长镜头，从旋转镜头开始观看船的不同角度，然后用拉镜头看到船的全貌，接一个旋转镜头将旁边观看的人纳入画面，接着推镜头直接推进船舱，进入船舱后通过一个长的旋转推镜头表现船舱的内容情况，镜头从船舱出来之后使用旋转镜头到外面的甲板上，然后使用拉镜头再次展现船的全景，再使用旋转的推镜头绕到船背面的一个角色身上，最后使用斜移镜头到水下（图3-2）。整个长镜头体现了一种恢宏大气的感觉，通过众多运动镜头的使用，既体现了全景又展现了细节，配合着强烈的音乐节奏，将影片推向了高潮。因此，在动画制作中可以灵活地运用运动镜头创造出既富有动感又清晰明了的画面效果。

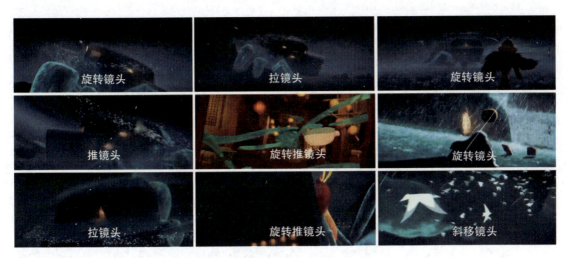

图 3-2
《大雨》中的系列运动镜头

3.1.2 长镜头与短镜头

按照拍摄时间的长短,镜头可以分为长镜头和短镜头。

1. 长镜头

长镜头通常由两个要素构成:首先是时间的延续,动画中持续 6 秒以上的镜头可被视为长镜头;其次是内容的完整性,通过连续的镜头运动展现整个场景,无须剪辑中断。

电影理论学家安德烈·巴赞高度评价长镜头,认为它能够保持电影的真实性,强调对现实的尊重和本质的揭示,而非外在的解释。巴赞主张在某些情况下,如场景需要同时展示多个对象、确立叙事真实性(如纪录片和新闻报道),或在叙述型电影中为剧情发展提供充分空间时,应优先使用长镜头。

长镜头在动画中的优势包括维持叙事连贯性、营造情感氛围和展现独特的艺术魅力。它通过细腻的画面和流畅的运动,深入揭示角色的内心世界,使观众能够更深刻地理解和感受角色的情感。

长镜头是一种特殊的镜头表现形式,在一个镜头中将影片的元素进行组合和运动,让画面更加流畅自然,这种流畅性不仅能增强影片的观赏性,也体现了艺术魅力。如图 3-3 所示,桥本晋治所做的 *Auto Panther* 动画广告中,使用长镜头从多角度表现一场激烈的赛车。二维动画中通过画面元素的运动和变形所形成的长镜头,比实拍的长镜头更具有艺术性,也是动画本体特性的一种表现形式。

长镜头的使用也存在挑战:一是长镜头的使用对情节的安排、场景的衔接、角色动作的连续性都有较高的要求,二是如何合理设计长镜头的节奏,持续保持快速的节奏或者缓慢的节奏。尤其是一镜到底的影片要着重处理情节的问题,以免造成情节上没有高潮的部分。

图 3-3
动画广告《Auto Panther》的长镜头运用

2. 短镜头

短镜头的概念是相较于长镜头而言的，短镜头持续的时间较短，通过短镜头的组合进行时间和空间的切割和重组，形成不同的含义。短镜头的特点为时间短、节奏快、组合变化多，常用在一些快节奏的镜头表现中，如打斗镜头。

在动画中常用短镜头突出关键情节、角色动作或表情。由于时间较短，短镜头能迅速吸引观众的注意力，通过简洁明了的画面语言传达出核心信息，在表现高潮、冲突或转折等关键时刻具有独特的优势。其次短镜头通过快速切换画面、运用特写或变焦等手法，营造紧张、悬疑或惊喜等氛围，从而引导观众的情绪变化，使观众更加投入地参与到叙事中。

短镜头在表现角色的内心世界或情感上也同样适用，通过特写镜头捕捉角色的眼神、表情或细微动作进行短镜头的组合，可以揭示不同的心理活动。同时，短镜头配合音效、配音等元素，可形成视听上的冲击，增强动画的感染力，加深观众对关键情节和场景的记忆。

在动画电影《姜子牙》中，导演巧妙地运用了一系列短镜头来捕捉"老板"制作"饮料"的精湛技艺。这些短镜头通过快速切换，展现了"老板"动作的连贯性和流畅性，使整个制作过程看起来如同行云流水、一气呵成。特别是在前五个短镜头之后，导演在第六个镜头中刻意延长了画面的展示时间。这种由快至慢的节奏变化，不仅为观众提供了喘息的时间，也加强了对"老板"动作细节的关注，使观众对这些动作有了更深刻的印象。通过这种巧妙的镜头运用，动画不仅成功地传达了"老板"技艺的熟练和制作过程的美感，同时也体现了短镜头在强化视觉冲击力和叙事节奏上的独特优势（图 3-4）。

图 3-4
《姜子牙》中短镜头的运用

同时，在运用短镜头时应注意以下问题。

（1）信息传达的局限性：由于短镜头的时长限制，它们可能无法充分展示某些复杂或深入的情节。过于简短的镜头可能会让观众感到信息不足或理解困难，特别是在呈现复杂故事或角色关系时。

（2）视觉疲劳：如果动画中过多使用短镜头，频繁的画面切换可能会导致观众感到视觉疲劳。长时间处于这种状态下，观众可能会失去对故事的兴趣，甚至产生厌倦感。

（3）情感表达的不足：虽然短镜头能够迅速传达情绪和氛围，但由于其时长限制，可能无法充分展现角色的内心情感变化。有时，过于简短的镜头可能无法深入挖掘角色的情感深度，导致情感表达显得单薄或不够深刻。

（4）影响叙事连贯性：短镜头的运用需要谨慎考虑其在整体叙事中的位置和作用。如果使用不当，则可能会导致叙事线索断裂或剧情跳跃，影响观众对故事的理解和接受度。

综上所述，在动画中长镜头和短镜头的使用各有其特点和适用的场景，具体使用时要根据剧情的需求、角色的表现和叙事的节奏进行调整。合理地使用长短镜头能让动画节奏更加流畅自然，剧情发展更为连贯紧凑，画面也更具层次感和动态感。

3.1.3 快镜头与慢镜头

按照节奏的快慢，镜头分为快镜头和慢镜头。

1. 快镜头

快镜头是指在动画中以超过正常播放速度（24 帧/秒）展示的镜头，通过加快镜头切换速度、增加画面动作频率或使用特殊视觉效果等手段，营造一种快速、紧张或兴奋的氛围，以增强动画的视觉效果和情感表达。同时，通过增加画面中的动作频率，如角色的快速移动、攻击和躲避等，可以进一步突出动画的动感和冲击力。

动画中的快镜头不仅通过加快画面切换速度来创造紧张感，还可以通过特殊视觉效果增强表现力。例如，通过快速缩放、旋转或摇动镜头，动画能够提供一种独特的视觉体验，使观众仿佛置身于动画中的动作和情节之中。

在《爱，死亡与机器人》的一个场景中，女妖在水下尖叫后，动画师通过快速切换士兵们痛苦反应的镜头，并采用快进式的动作处理，成功营造了一种疯狂、眩晕和危机四伏的氛围。此外，在这一连串快镜头中巧妙地插入了一个慢镜头——士兵掉入水中的瞬间，这种快慢镜头的结合不仅丰富了视觉层次，也能加深观众对剧情的理解和感受（图3-5）。

在情感表达方面，动画快镜头可以通过快速展现角色的表情、眼神等细微变化，传达角色的情感状态，这种手法在情感高潮部分尤为常见，能够使观众更加深入地理解角色的情感变化。同样，在《哪吒之魔童降世》中，哪吒面对命运的不公和误解时，动画通过快速切换不同角度和景别的镜头，展现了角色表情和眼神的细微变化，传达了哪吒的愤怒、坚定，以及内心的抗争与勇气。这种手法尤其在情感高潮部分极为有效，使观众能够更深入地感受到角色的情感波动（图3-6）。

图3-5
《爱，死亡与机器人》中士兵疯狂的快镜头

图3-6
《哪吒之魔童降世》中的快镜头

然而，快镜头的使用需要谨慎，以确保其与整体叙事和节奏相协调。过度使用快镜头可能会导致观众感到疲劳或困惑。因此，动画制作者应根据作品的具体需求和风格，有选择性地使用快镜头，并不断创新表现手法，以实现最佳的视觉和情感效果。

2. 慢镜头

动画慢镜头是动画中高于正常速度24格/秒拍下的镜头，是一种特殊的镜头处理方式，主要用于在动画中突出某个关键动作或细节，给观众留下深刻的印象。通过减慢动画的播放速度，慢镜头可以延长画面的时间，使观众有足够的时间去观察和感受画面中的细节和情感。

在动画创作中，慢镜头常常被用于表现角色的情感变化、动作特点或场景氛围。例

如，当角色经历悲伤、愤怒或喜悦等重大的情感转折时，慢镜头可以突出其面部表情的变化，使观众更加深入地理解角色的内心世界。同时，在展现角色的动作特点时，慢镜头可以放大动作的细节，使观众更加清晰地看到角色的动作过程和技巧。在《西游记之大圣归来》中，孙悟空与妖怪的战斗场面运用了慢镜头来突出其动作特点。孙悟空的招式、动作及力量感在慢镜头下被放大和强调，使得观众能够更清晰地看到其动作细节和技巧，进一步增强了战斗的紧张感和视觉冲击力（图 3-7）。

此外，慢镜头还可以用于营造特定的氛围和节奏感。通过减慢动画的播放速度，慢镜头可以使画面变得更加柔和、抒情，为观众带来不同的视觉体验。同时，在需要强调某个关键情节或转折点时，慢镜头也可以起到很好的强调作用。在动画电影《姜子牙》中，有一段介绍姜子牙的场景，姜子牙坐立在雪中被大雪覆盖，镜头从远处慢慢向雪地深处推进，通过慢镜头营造雪地中的宁静，整个被白雪覆盖的场景给姜子牙的身份带来了一种神秘感。配合音乐的逐步推进与旁白的介绍，慢慢展露出姜子牙的身份（图 3-8）。

需要注意的是，慢镜头的运用需要适度。过多的慢镜头可能会使动画显得拖沓和单调，而恰到好处的慢镜头则可以为动画增添更多的层次感和情感深度。因此，在动画创作中，需要根据剧情需要和角色特点来选择合适的慢镜头处理方式。

图 3-7
《西游记之大圣归来》中动作的慢镜头

图 3-8
《姜子牙》中的慢镜头

3.1.4 客观镜头与主观镜头

从镜头带给观众的印象而言，可以把镜头分为客观镜头和主观镜头。

1. 客观镜头

客观镜头，也被称作中立镜头，是动画中用于从导演（也是观众）的视角来叙述故

事的一种镜头。它是动画制作中最常见的拍摄角度之一。这种镜头不是从剧中角色的视角来展示场景，而是模拟普通观众的眼睛，从旁观者的角度来描述人物活动和情节发展。镜头尽量以客观的方式展现事物，类似于平行角度，使观众在观看时保持"局外旁观者"的感觉。

客观镜头的语言功能主要在于交代背景、陈述事实和客观记叙。在运用客观镜头时，需要特别注意避免被拍摄者直视摄像机镜头，因为这样会破坏观众在观看时的"局外旁观者"感觉。

在动画作品中，客观镜头被广泛用于展现环境、场景、角色动作和情节发展。通过客观镜头，观众可以清晰地看到动画中的细节，包括角色的表情、动作和周围环境的变化等。这种镜头不仅提供了全面的视觉信息，帮助观众理解和感受动画的情节和氛围，还能够增强动画的真实感和可信度。在动画电影《千与千寻》中，当千寻初次进入神秘的异世界时，动画通过一系列客观镜头展现了异世界的环境和氛围。这些镜头从旁观者的视角出发，展现了奇异而美丽的景色，为观众提供了对异世界的第一印象（图3-9）。这些客观镜头的运用，不仅让观众能够清晰地看到场景的全貌，还使得观众能够更加客观地理解和感受千寻在这个陌生世界中的冒险和成长。

图 3-9
《千与千寻》中的客观镜头

客观镜头的使用原则把握两点，一是客观呈现，客观镜头应如实展现故事背景、环境和人物动作，避免主观臆断。多选择固定镜头或移动镜头来客观呈现画面，通过不同角度的拍摄全面展开故事背景和人物关系。二是保持叙事清晰，在影片中可以保持较多的客观镜头确保故事的叙述清晰和连贯。

2. 主观镜头

主观镜头是一种特殊的摄影技术，它将观众的视角与画面中主体的视角紧密相连。这种镜头以角色的视角为基础，让观众能够直接看到角色所见到的场景，体验角色的情感波动，从而与角色建立情感上的共鸣。这种共鸣不仅加深了观众对角色内心世界的理解，也增强了动画作品的叙事深度和观众的情感参与度。

在动画电影《长安三万里》的一个情节中，当高适被击倒在地，影片巧妙地切换到了他的主观镜头。模糊的画面不仅传达了高适当时的困惑和痛苦，而且通过他凝视飞翔的雄鹰，巧妙地隐喻了他与李白的深厚友谊和壮志豪情。这种镜头的使用不仅为后续的情节发

展埋下伏笔，也使得观众能够更加深刻地感受到角色的情感和心理变化（图 3-10）。

主观镜头也常在关键时刻切换至角色的视角，以展示其独特的视觉体验，或者用于构建悬念和紧张氛围，推动故事的发展。在《大护法》的高潮部分，当大护法与花生镇的统治者进行生死搏斗时，影片通过主观镜头将观众带入了战斗的现场。观众仿佛通过大护法的双眼，目睹了敌人的狡诈和残忍，感受到了大护法保护太子的坚定决心和勇气。这种视角的切换，不仅让战斗场面显得更加紧张和激烈，也让观众对角色的情感和动机有了更深层次的认识（图 3-11）。

图 3-10
《长安三万里》中的主观镜头

图 3-11
《大护法》中的主观镜头

在动画创作中，主观镜头是一种强有力的叙事工具，它通过与角色的心理状态、情感变化紧密相连，为观众提供了一种独特的视角体验。当角色体验到紧张、恐惧或兴奋等情绪时，主观镜头通过视觉技巧如摇晃、模糊或变形，有效地传达了这些情绪的强度，让观众仿佛置身于角色的内心世界，感受其情感的波动。以《长安三万里》中的李白为例，影片通过模糊的主观镜头描绘了他醉酒的状态，画面中的景物变得朦胧，如同被薄雾笼罩，这种效果不仅捕捉了李白醉酒后的迷茫与沉醉，也深化了观众对其内心复杂情感的理解（图 3-12）。

图 3-12
《长安三万里》中幻想的主观镜头

在技术层面，主观镜头的直接表现方式允许在同一画面中直接展现角色的视角，无须通过画面组接，这样的处理方式加强了观众的代入感和沉浸感。

总体而言，主观镜头在动画中的运用是一种富有表现力的手法，它允许创作者通过角色的视角来展现情节和场景，从而让观众更深入地体验角色的内心世界和情感状态。在实际创作过程中，应根据剧情的需要和角色的特点，精心选择和调整主观镜头的使用，以实现最佳的叙事效果。

3.1.5 关系镜头、动作镜头与空镜头

从镜头画面的作用和功能可以把镜头分为关系镜头、动作镜头和空镜头。

1. 关系镜头

关系镜头也被称作场景镜头、交代镜头、空间定位镜头或整体镜头,通常用于片头、片尾或故事中间,以展示场景的时间、环境、地点和人物角色之间的大致关系。这些镜头多采用大远景、远景、大全景和全景等视角,以营造氛围并为故事增添情感色彩。例如,一个缓缓推进的镜头,阳光透过树叶洒在宁静的公园地面上,不仅展示了环境,也传递了一种平和的感觉。

关系镜头还能明确展示角色与环境以及角色之间的相互关系,通过视角和构图的巧妙运用,帮助观众理解环境和角色之间的深层联系(图3-13)。另一种交代关系的镜头是角色之间的关系镜头,如图3-14中通过两个角色互相面对的镜头表现两人之间较为亲密、和谐的关系。

图 3-13
《超能陆战队》中角色与环境的关系镜头

图 3-14
《超能陆战队》中角色之间的关系镜头

在动画中,关系镜头常与剧情紧密结合,通过与其他类型的镜头如特写、中景等相互切换,创造出丰富的视觉效果。

2. 动作镜头

动作镜头,亦称局部镜头、小关系镜头或叙事镜头,是动画中捕捉角色动作和表情的关键工具。通过紧凑的构图,如中景或近景,来强调角色的动态效果和戏剧性张力。这种镜头能够精确捕捉角色的微妙动作和表情变化,从而生动传达角色的情感和心理状态。

动作镜头之所以重要,不仅因为它能够展示角色的局部动作,更因为它具有强烈的叙

事功能。通过细致的描绘，动作镜头能够将角色的行为和场景的特征展现得淋漓尽致，为观众提供了深入理解角色情感和动机的窗口，同时也为故事的进展提供有力的视觉支撑（图 3-15）。

在动画分镜设计中，动作镜头的运用需要精心策划，以确保与前后镜头的流畅衔接和有效配合。通过巧妙的剪辑和过渡，动作镜头可以与其他镜头类型，如全景镜头或空镜头，相互交织，共同构建出一个完整、连贯的视觉叙事结构。

为了增强视觉效果，动作镜头还可以融合多种摄影技巧，例如推镜、拉镜、旋转镜头等。这些技巧不仅能够提升画面的动态感和空间感，还能够为观众带来更加震撼和引人入胜的视觉体验。通过这样的视觉语言，动作镜头在讲述故事和塑造角色方面发挥着至关重要的作用。

3. 空镜头

空镜头，亦称为场景镜头或景物镜头，是一种在动画中不展示人物，专注于自然景观或场景的镜头类型，空镜头不仅体现了艺术风格，还有助于叙事的发展。

空镜头的艺术体现：通过空镜头，动画能够创造出独特的视觉效果，营造特定的氛围和情感。例如，《长安三万里》中运用大远景空镜头，来塑造"鹰击长空、鱼翔浅底，万类霜天竞自由"的自然景观（图 3-16）。

图 3-15
《机器人总动员》中的表现角色的动作镜头

图 3-16
《长安三万里》中的空镜头

空镜头的叙事功能：空镜头在动画中还具有象征和隐喻的功能。通过精心选择与剧情或角色特质相联系的自然景物或场景，空镜头能够传达更深层次的含义和信息。这种象征和隐喻的运用不仅丰富了作品的内涵，也为观众提供了思考和想象的空间。在《长安三万里》中，影片开始用鹰眼特写俯瞰战况惨烈，高适摔落地上后凝视天空，接入一个大鹏展翅直上高空的空镜头，大鹏的展翅高飞隐喻了李白诗词的高度和对自由的向往（图 3-17）。同样，在《战争结束了》中，开篇使用象征和平的鸽子在战火中飞翔的空镜头，不仅映射出影片的战争题材，也隐喻了对和平的渴望，从而强化了作品的主题（图 3-18）。

空镜头的衔接功能：空镜头还经常作为过渡和衔接的手段，在动画中起到桥梁的作用。当剧情需要从一个场景转换到另一个场景时，空镜头可以平滑地连接两个场景，使转换更加自然和流畅。同时，它为观众提供了视觉休息和思考的空间，有助于推动故事情节的发展。

图 3-17
《长安三万里》中大鹏隐喻的空镜头

图 3-18
《战争结束了》中鸽子隐喻的空镜头

3.2 镜头的构成要素

3.2.1 景别

分镜中的景别主要指的是由于摄影机与被摄体的距离不同，而造成被摄体在摄影机寻像器中所呈现出的范围大小的区别。在动画中采用各种景别交替来推动故事情节的发展，引导观众视点去逐步了解故事。景别的分类按照距离虚拟摄影机的远近可以分为大远景、远景、大全景、全景、中景、近景、特写和大特写。

1. 大远景

大远景也是远景中的一种，但其视野比远景更为宽广，能够容纳广大的空间，这种镜头常常用于表现辽阔的大海、绵延的群山、星空等宏大的自然景观，或者用于气氛镜头的营造。大远景中极少表现角色的活动，更多的是为了强调整体的环境氛围和空间的深远感，因此大多采用静止画面（图 3-19）。其特点包括以下几点。

（1）确定影片风格：大远景的视野广阔且深远，为观众提供了一个宏观的视角，帮助设定影片的整体风格。

（2）营造氛围：通过展示宏伟的自然景观，大远景能够营造出特定的情感氛围，如宁静、庄重或神秘，从而增强动画的情感深度和观众的沉浸感。

（3）突出角色与环境的关系：在广阔的背景下，角色往往显得微不足道，这种对比使得角色的处境和情感更加鲜明和突出。

图 3-19
《小妖怪的夏天》中的大远景

2. 远景

远景镜头以其广阔的视野捕捉自然景观或大规模群众场面，常用于影片的开篇，用以展示故事背景的地理环境，同时呈现与环境紧密相关的情节（图3-20）。其特点包括以下几点。

（1）氛围营造：远景镜头擅长营造宏大的氛围，让观众感受到场景的宽广和深远。与大远景相比，远景镜头更侧重于描绘环境与人物之间的相互关系。尽管视野开阔，但其核心在于通过环境氛围的塑造来强化情感表达。

（2）情感传达：大远景镜头往往用于创造一种宏伟、宁静或庄重的情感氛围，加深观众对故事背景和环境的感受。而远景镜头则更侧重于展现人物与环境的互动，利用环境氛围来衬托和反映人物的情感状态。

图 3-20
《小妖怪的夏天》中的远景

3. 大全景

大全景镜头以较远景更大的比例捕捉角色，角色在画面中占据大约3/4的高度。这种景别通常用于场景段落的开端，相较于远景，大全景中的人物动作更为清晰，能有效地展示人物与空间的关系。大全景镜头常用于展现宽阔的背景、环境氛围，以及角色与场景的互动，为观众提供全面而深入的视觉体验。其特点包括以下几点。

（1）故事背景与环境氛围：在动画中，大全景镜头对于交代故事背景和设定环境氛围至关重要。通过这种镜头，观众能够清楚地观察到角色所在的空间环境，包括地形、建筑和自然景观等。这种详尽的视觉呈现有助于观众更好地理解故事发生的场所，增强沉浸感和代入感。如图3-21所示，通过大全景可以看到角色们在山谷的平台上，通过对环境的描述能帮助观众明确小妖们所处的空间位置。

（2）角色与场景的互动：大全景能够展现角色与场景之间的位置关系。在动画中，角色与环境的互动对构成故事的情节和氛围至关重要。大全景镜头使观众能够看到角色在场景中的具体位置、动作和姿态，以及他们与环境元素的互动，这有助于观众更深入地理解角色的行为动机和情感状态。

（3）场景的层次感和空间感：大全景镜头还能够突出场景的层次感和空间感。通过精心的构图和光影效果，大全景镜头能够展现出场景的深远和广阔，赋予观众强烈的空间深度和立体感。这种视觉效果提升了动画的观赏性和艺术性，为观众带来更加丰富的视觉体验。

图 3-21
《小妖怪的夏天》中的大全景

4. 全景

全景镜头捕捉角色的全身或场景的全貌,为观众提供了一个完整的视角,有助于明确角色在场景中的位置和动作,其特点包括以下几点。

(1)场景全貌的清晰呈现:全景镜头清晰地展示了场景的布局、建筑、自然景观等细节,使观众能够更好地理解故事发生的环境和氛围。

(2)角色与环境的协调:在全景中,角色成为画面的主题,而环境空间则作为补充和背景。全景镜头能够清晰展示人物的运动方向、画面中的光影和色调等,这些元素对于决定场面调度至关重要。

(3)角色动作与位置的关系:全景镜头展现了角色在场景中的移动和互动,以及角色与其他物体或角色之间的相对位置关系。这种呈现方式有助于观众更深入地理解角色的行为和心理状态,以及角色与环境之间的互动关系。

以《中国奇谭》中的《小妖怪的夏天》为例(图3-22),影片开篇采用了从上至下的移动镜头,从天空的云层逐渐下移至地面的全景。这个全景镜头不仅展示了影片的整体风格和所处的自然环境,而且通过突出主角的动作和状态,为观众提供了对角色行为和心理状态的深刻理解。

在动画制作中,大远景、远景、大全景和全景镜头都是用于展现场景全貌的重要工具。虽然每种镜头都有其独特的特点和用途,但在实践中,它们有时可以互换使用,统称为全景镜头。这些镜头很少单独使用,而是需要与其他类型的镜头相结合,以创造连贯和流畅的叙事节奏。

导演在创作过程中应依据故事情节和角色特性,灵活运用包括远景、中景、近景在内的不同景别,以构建丰富的视觉场景和情感深度,共同编织成完整的叙事结构。以下是在

图 3-22
《小妖怪的夏天》中的全景

使用这些镜头时的共同技巧。

（1）构图平衡与美观：全景镜头往往包含大量元素和信息。因此，导演需要在构图上追求简洁明了，确保画面不会显得过于拥挤或混乱。

（2）光影处理与色彩搭配：通过精心设计的光影效果和色彩搭配，可以强化场景的氛围和情感，提升画面的表现力和感染力。

（3）镜头衔接与过渡：全景镜头通常与其他类型的镜头配合使用，形成叙事的连贯性。在剪辑过程中，应注意保持画面的流畅过渡和节奏控制，确保观众能够顺畅地跟随故事线索。

5. 中景

中景镜头主要捕捉角色膝盖以上的部分或场景的局部，它能够清晰地展示人物造型、动作和场景的局部布局，有效展示人物之间、人物与场景的关系（图3-23）。其特点包括以下几点。

（1）叙事支持：中景镜头在动画叙事中扮演重要角色，常用于描绘人物间的交流对话，以及展现角色间的空间关系、视线交流和运动互动。

（2）情感交流的深化：通过中景，观众可以更深入地理解角色间的互动和情感交流，这有助于增强故事的代入感和情感共鸣。

（3）情感与动作的细节表现：与远景和全景相比，中景更能聚焦于角色的肢体语言和面部表情。例如，在描绘角色间的亲密交流时，中景能够捕捉眼神交流、手势动作等细微动作，营造出温馨或浪漫的氛围。

（4）内心世界的展现：中景中角色在画面中所占比例的增加，使得观众能够清楚地观察到角色的形体动作和神态表情，从而反映角色的内心情绪。它是动画中常用的基本景别之一，有助于传递角色的情感和心理状态。

图 3-23
《小妖怪的夏天》中的中景

6. 近景

近景镜头紧密聚焦于角色的胸部以上部位或物体的局部，占据画面一半以上的面积。这种镜头能够清晰地捕捉人物的表情和物体的状态，有助于深入描绘人物性格和情感。如图3-24所示，近景镜头在传递面部表情的情感方面发挥了关键作用。其特点包括以下几点。

图 3-24
《大雨》中的近景

（1）动作与情感的精准传达：近景镜头引导观众关注角色的动作和表情，要求角色的动作表现准确、流畅，以清晰传达角色的情感和意图。

（2）性格刻画与情感表达：通过捕捉角色的眼神、面部表情和手势等细节，近景镜头能够凸显角色的性格特点和情感特征，帮助观众更全面地了解角色，并与之产生共鸣。

（3）细节的强调与呈现：近景镜头不仅适用于角色，也可用于拍摄物体或环境的局部细节，强调其独特性或重要性，增强画面的层次感和丰富性。

7. 特写

特写镜头是一种极具表现力的镜头类型，专注于捕捉角色的面部表情、眼神、手势或其他关键细节，以强化情感表达和深化角色塑造，有时也用来突出故事中的特定元素。例如，在《战争结束了》中，对脚印的特写镜头揭示了雪地中渗透出的血迹，象征着许多战死士兵的存在，从而在细节上强调了战场的残酷性（图 3-25）。其特点包括以下几点。

（1）角色形象塑造：特写镜头通过突出角色的独特特征或细节，如发型、配饰或动作习惯，强化角色个性，使其在观众心中留下深刻印象。

（2）情感与内心世界的展现：通过细致描绘角色的面部表情和眼神变化，特写镜头传达角色的复杂情感，如喜怒哀乐、惊讶、恐惧等，帮助观众与角色建立情感共鸣。

（3）明确的目的性：使用特写镜头应有明确目的，确保能够凸显关键细节或情感，增强叙事的重点。

（4）画面衔接与过渡：注意特写镜头与其他镜头的衔接，保持叙事的连贯性和节奏感，避免画面的突兀。

（5）细节的精细表现：注重细节的精准描绘和动画技巧的运用，使特写镜头在表现力和感染力上达到更高水准。

图 3-25
《战争结束了》中脚印的特写

8. 大特写

大特写镜头是一种深入捕捉角色或物体局部细节的手法，常用于放大表情的微妙变化、动作的精细之处，或凸显故事中的特定元素，以此给观众留下深刻印象并引发情感共鸣（图3-26）。其特点包括以下几点。

（1）情感细节的精准捕捉：大特写通过聚焦于角色的眼睛、嘴巴或手势等，细腻地刻画角色的情感波动，展现其内心深层的情

图 3-26
《大护法》中的大特写

感活动，从而加强动画作品的感染力，让观众更加深入地体验故事情境。

（2）关键细节的强调：在动画叙事中，大特写有助于突出重要的道具、符号或视觉特效，集中观众的注意力，强化故事的关键时刻，辅助观众理解情节发展和角色间的复杂关系。

（3）独特视觉风格的塑造：精心设计的大特写镜头能够创造出独具一格的视觉效果，增强画面的艺术感和观赏价值，提升动画作品的整体审美品质，使其在众多动画作品中脱颖而出。

在动画中，大特写是一种强有力的视觉叙事工具，但需要谨慎使用。以下是一些使用大特写的技巧。

（1）避免滥用：合理运用大特写，防止因过度使用而引起观众的视觉或审美疲劳。

（2）衔接与过渡：注重大特写与其他镜头的流畅衔接，保持叙事的连贯性和节奏感，避免画面的突兀。

（3）表现力与信息量的平衡：确保大特写镜头既能有效突出关键细节，又不会因过于复杂而导致观众理解上的困难。

3.2.2 镜头的角度

动画中镜头的角度是指对虚拟摄像机在纵向（垂直）和横向（水平）进行上下、左右的调整。通过对镜头角度的改变能带给观众不同的心理和生理上的共鸣。水平的镜头会带给观众呆板的感觉，稍微采取一些角度的变化会带来不同的心理感受，也能形成较为独特的视觉语言风格。

1. 水平视角

水平视角通过镜头平行的视角为主去呈现画面内容，通常用于直接叙事和表达相对客观的情感。这种视角可划分为正面、侧面、背面等类型，主要通过改变背景空间来丰富视觉效果。

1）正面角度

正面角度（主观视角）通过将镜头正对被摄主体，创造出一种面对面的交流感。这

种视角特别适用于展现人物在交流或进行内心独白时的细微表情和动作，同时也能够清晰地展示人物与背景之间的相互关系。正面角度作为最基础的主观视角，能够有效地传递叙事内容，同时强调画面的结构性，以及主体与背景的显著特征，增强画面与观众之间的交流感。

例如，在动画《间谍过家家》的第二集，女主角约尔通过正面视角进行内心独白，这种直接的表达方式不仅使观众能够清楚地捕捉到她的情感变化，而且由于阿尼亚具有读心能力，她的内心想法直接被阿尼亚所感知，并通过她向观众传达了对约尔的钦佩之情。这种面对面的叙事手法不仅加深了观众对约尔角色的理解，也增强了观众对剧情的投入感（图3-27）。

2）侧面角度

侧面角度（客观视角）则是对被摄主体的侧面进行拍摄，并分为正侧与斜侧两种视角。

正侧面视角强调了被摄物之间的相对位置和方向性，揭示了他们的交流对象和轮廓特征。这种视角有助于观众客观地感受场景中所传递的信息。例如，在《疯狂动物城》中，朱迪和尼克询问树懒闪电的场景中，侧面视角不仅展现了朱迪的急切和无奈，与树懒的缓慢动作形成了鲜明的对比，同时也展示了尼克的从容和经验，从而直观地呈现了三个角色的性格差异（图3-28）。

图3-27　　　　　　　　　　　　　　　图3-28
《间谍过家家》中的正面拍摄角度　　　　《疯狂动物城》中的侧面拍摄角度

斜侧面视角融合了正面和侧面视角的优点，增强了画面的立体感和动态感，使得被摄主体的运动和情感交流更加生动鲜明。这种视角通过客观的镜头语言，促进了与观众之间的交互性，使观众能够更加深入地感受场景的情感深度。例如，在《赛博朋克2077：边缘行者》的第一集，讲述了大卫在学校中因贫困而遭受欺负，以及母亲为了供他读书不惜牺牲自己生命的情节。在事故发生后，大卫与医生的对话场景中，采用了3/4背斜侧面的视角。这种视角将对话的主要人物安排在画面的一侧，利用背景中的空旷和破败感，将观众的注意力集中在角色身上，同时传达出环境的艰苦和角色的无助。医生的冷漠和大卫的绝望通过这种视角得到了强化，使观众能够深刻感受到大卫内心的失落和反抗，为故事的进一步发展增添了动力（图3-29）。

3）背面角度

背面角度（代入视角）通过拍摄被摄主体的背面，创造了一种独特的叙事手法。由于

图 3-29
《赛博朋克 2077：边缘行者》中的侧面拍摄角度

观众无法直接看到角色的面部表情，这种视角鼓励他们通过角色与环境的互动来推断其情感状态，从而更深层次地参与到故事中。背面视角激发观众的想象力，使他们通过代入角色的视角来体验故事。

例如，在动画电影《你的名字》中，男主角立花泷观看流星的场景在不同时间点重复出现，每次出现都带给观众不同的情感体验。最初，观众通过背面视角感受到立花泷对流星划过夜空的赞叹和美的欣赏。随着剧情的推进，当这一场景再次出现时，观众开始意识到流星可能与角色之间身体交换的神秘联系，从而产生对即将发生事件的期待和好奇。到了影片的高潮部分，当观众再次看到立花泷的背影，他们已经知道流星将引发灾难，这时背面视角强化了观众的紧迫感和想要介入故事的愿望（图 3-30）。

图 3-30
《你的名字》中的背面拍摄角度

2. 垂直视角

垂直视角指的是镜头相对于被摄体在垂直方向上的不同高度设置，从而形成从低到高的一系列视角。这种拍摄手法通常用于通过镜头语言来叙事，它塑造的情感体验相对主观，允许观众根据自己的感受来解读镜头所传达的情感。

1）平视角度

平视角度（视平线视角）是指镜头与被摄主体处于同一水平高度，地平线通常位于画面的中下部。这种视角模拟了人类日常观察事物的自然视角，能够在画面中创造一种分割感。

作为最常用的镜头语言之一,平视角度通常用于客观地描述日常叙事内容。由于其画面的稳定性和自然性,平角镜头给观众一种公正和平稳的感觉,使观众能够不受画面构图影响,直接感受到叙事内容。此外,平视角度还能突出被摄主体的自主性,适合中性化的剧情描述,减少了主观视角可能带来的额外思考。

例如,在动画《魔女宅急便》的一个场景中,平视角度客观地展现了魔女琪琪和女顾客专心研究地图线路的画面,同时展示了老板娘在后方观察两人交流的情景。这种直接而直白的叙事方式,有效地传达了场景的客观事实,使观众能够立即投入故事情节中,感受到角色之间的互动和情感(图3-31)。

图3-31
《魔女宅急便》中的平视拍摄角度

2)俯视角度

俯视角度通过将镜头置于人眼或被摄主体之上,从高处向下进行拍摄,创造出一种全局性的视角。这种视角有助于展现被摄主体的数量、与周围环境的关系,以及环境的规模。由于是从上方俯瞰,被摄主体在画面中的支配力可能会降低,但人与环境的关系变得更加明显,从而增加了画面的主观感受。

俯视角度常常用于提供场景的全面视图,让观众能够从宏观的角度理解场景的布局和主体的位置。这种视角要求观众运用自己的意识去解读画面中的内容,从而增加了观看的主观性。

例如,在《爱,死亡,机器人》第一季中的"齐马蓝"一集中,齐马蓝最后出场的画面采用了俯视角度。在观众的欢呼和注视下,齐马蓝出现在现场。通过观众和齐马蓝之间的位置关系,以及简单的剪影和构图,镜头成功地塑造了齐马蓝的神秘感和观众的期待。周围环境的排布进一步衬托出齐马蓝的受欢迎程度,同时也强化了场景的氛围和情感张力(图3-32)。

3)仰视角度

仰视角度通过将镜头置于人眼或被摄主体之下,从低处向上进行拍摄,创造出一种被摄主体显得高大并具有压迫感的视觉效果。这种视角有利于展现被摄主体对画面的支配力,同时突出其外形与气质所带来的力量感。这种视角使观众能够更直观地感受到被摄主体的形象和力量,从而在情感上产生共鸣。

例如，在《爱，死亡，机器人》第一季中的"祝有好的收获"一集中，当狐狸被改造成机器人时，出现了许多怪异的医生为其改造的画面。这些场景利用仰视构图，建立了一种强烈的压迫感和无助感，让观众感受到害怕和不安。这种视角不仅突出了狐狸在改造过程中的脆弱性，也增强了观众对场景紧张氛围的感知（图3-33）。

图 3-32
《爱，死亡，机器人》第一季中的俯视拍摄角度

图 3-33
《爱，死亡，机器人》第一季中的仰视拍摄角度

3. 特殊镜头角度

特殊镜头角度通常指那些夸张且不常见的视角，它们能够以独特的方式呈现画面内容，为观众带来强烈的视觉冲击和情感体验。

1）鸟瞰角度

鸟瞰镜头是一种极为垂直的视角，几乎从顶部观察被摄体，类似于从空中俯瞰的视角。这种角度能够全面展示环境的规模和细节，强调环境的重要性和壮观程度。

例如，在动画《一拳超人》中，鸟瞰镜头被用来展示一个巨大的怪人对城市造成的破坏。这种视角不仅展现了怪人的庞大身躯和压迫感，而且通过与主角琦玉一拳击败怪人的场面形成鲜明对比，突出了主角的力量和英雄形象（图3-34）。

2）倾斜角度

倾斜视角通过将镜头倾斜，使画面中的物体呈现出一种倾斜的状态。与平视角度的平衡和稳定感相比，倾斜视角带来了一种不稳定和运动的感觉。这种视角能够营造一种动荡

不安的氛围，为画面增添了紧张和危机感。

例如，在《爱，死亡，机器人》第三季的《机器的脉动》中，主角玛莎和波顿遭遇硫黄喷发，导致他们的车辆翻覆。一个倾斜的画面展示了波顿因未系安全带而被抛出座位的瞬间。这个画面不仅传达了失重感，还通过人物表情和构图预示了接下来可能发生的事件，增强了观众的紧张感和期待（图 3-35）。

图 3-34
《一拳超人》中的鸟瞰角度

图 3-35
《爱，死亡，机器人》中的倾斜镜头

3.2.3 焦点与景深

1. 镜头焦点及其运用

在动画分镜设计中，镜头焦点是指引导观众视觉注意力至画面中特定元素的手段。这个焦点通常是画面中最醒目的组成部分，能够有效吸引观众的目光。通过巧妙设置镜头焦点，动画制作者可以增强画面的层次感和立体感，提升动画的视觉冲击力，从而丰富观赏体验。

镜头焦点的运用不仅能够突出画面中的某个对象，还能强调角色的性格特征或情感状态。例如，在表现角色愤怒或惊讶时，通过将焦点对准角色的面部，可以加强情感表达的力度。而在展现角色的思考或回忆时，焦点可能会转移到角色的眼神或手部动作上，揭示其内心世界。

在如图 3-36 所示的例子中，镜头焦点集中展现了羽毛的制作细节，这不仅解释了主角拔下羽毛的原因，也通过特写镜头加深了观众对故事走向和角色行为的理解。

图 3-36
《你想活出怎样的人生》羽毛箭特写

此外,镜头焦点也是营造场景氛围的重要工具。在紧张的场景中,通过将焦点集中在事件的核心,使用特写或近景镜头可以增强紧张感(图 3-37)。相反,在宁静的场景中,焦点可能会转向远处的风景或静态物体,利用广角或远景镜头来传达一种平和与宁静的氛围(图 3-38)。

图 3-37
《你想活出怎样的人生》主人公近景

图 3-38
《你想活出怎样的人生》远景

2. 景深的定义和运用

在动画分镜设计中,景深是指画面中不同物体的清晰度差异,它决定了哪些物体显得清晰,哪些则显得模糊。景深的控制是创造空间感和立体感的关键技术之一。景深可以大致分为浅景深和深景深两种类型。

1)浅景深

浅景深在动画中表现为只有画面中的某个特定区域或物体是清晰的,而背景和其他区域则呈现模糊。这种技术可以有效地将观众的视线引导至画面的重点,强化主要角色或关键元素的视觉影响力。此外,浅景深还能为画面带来一种柔和、梦幻或浪漫的感觉,适用于营造特定的情感氛围(图 3-39)。

2)深景深

深景深则让画面中的前景和背景都保持清晰可见。这种技术有助于展示广阔的场景,使观众能够细致观察画面的每个细节。深景深常用于描绘宏伟、壮观的场景,以增强画面的震撼力(图 3-40)。

图 3-39
《姜子牙》中浅景深的运用

图 3-40
《你想活出怎样的人生》深景深的运用

景深的调节还可以影响画面的动态表现。在表现角色快速移动的场景时，浅景深可以将观众的注意力集中于角色的动作上，突出其速度和动态（图 3-39）。相应地，在展示广阔场景中多个角色或物体的运动时，深景深有助于保持画面的整体清晰度，使观众能够全面理解场景中的动态变化（图 3-40）。

3.2.4 镜头的轴线

动画镜头的轴线概念，起源于电影制作中用以维持空间连贯性的基本规则。它是一条假想的、不可见的线条，常被称作关系线、180°线或方向线。观众理解影片的基础在于连续的时间和完整的空间。在长镜头中，场面调度得以完整展现，而在短镜头中，为了构建叙事连贯的段落，需要通过多个镜头的组接，此时遵循轴线原则至关重要，它确保了剪辑后的影片在空间上的连贯性。

为了使观众能够在一系列剪辑后的空间片段中获得一个完整的空间概念，关键在于保持他们的方向感，即明确他们是从哪个方向观察场景的。在镜头切换时，维持轴线关系意味着保持人物在镜头中的位置、视线的左右，以及运动方向的一致性，这有助于确保视觉体验的连贯性。

轴线的确定依赖于被摄主体的视线方向、运动方向或多个角色间的相互关系。轴线主要考虑三个方面：关系轴线、运动轴线和越轴。

1. 关系轴线

关系轴线是基于场景中人物的视线关系而形成的一条虚拟线。当场景中有两个或更多

人物时，关系轴线的核心在于他们相互间的视线方向。若场景中仅有一个人物，关系轴线则存在于他与他所关注的对象之间。在进行镜头调度时，遵守关系轴线规则至关重要，这要求摄像机始终位于轴线的同一侧进行拍摄。

遵循关系轴线的规则有助于加强观众对角色之间交流关系的理解，避免在空间或位置上造成混淆。如图 3-41 中，红线表示的关系轴线是两个人物之间的连接线，所有设置的摄像机（9个）都严格放置在这条轴线的一侧，确保镜头切换时的连贯性和逻辑性。

图 3-41
轴线及 9 个镜头示意图（AI 生成图片）

1）双人关系轴线的处理

在捕捉两人对话场景时，首先使用一个镜头来展示他们之间的相对位置，此时便确定了他们的关系轴线。这条轴线是通过连接两人位置的虚拟线来表示的。只要摄像机保持在这条轴线的同一侧，即在 180°的范围内进行拍摄，那么镜头之间的切换就不会破坏影片的空间连续性。按照图 3-41 设置的 9 个镜头，可以将其分为关系镜头、侧拍镜头、反打镜头、骑轴镜头四种镜头类型（表 3-1）。

表 3-1 四种镜头类型的含义及图示

关系镜头	侧拍镜头	
镜头 1	镜头 2	镜头 3
关系镜头建立二者之间的关系及位置	侧拍镜头从角色的一侧进行拍摄，这种镜头提供了一个相对客观的视角，通过侧拍镜头，观众能感受到角色之间的紧张气氛。这种镜头虽然缺乏一些动态感，但它在传达角色间关系和情感张力方面非常有效	

续表

反打镜头（外反打镜头）	
镜头 4	镜头 5

外反打镜头是一种常见的拍摄手法，其机位设置在一位角色的身后，利用该角色的身体作为前景，捕捉另一位角色的特写或近景。这种镜头通常从角色的肩膀上方或旁边拍摄，因此也称作过肩镜头。外反打镜头不仅能够展示两个角色之间的联系，还能通过前景的角色创造出透视感和深度。它传达的内涵是展示角色间的互动，如 A 对 B 说话的内容，或 A 因 B 而产生的情感反应

反打镜头（内反打镜头）	
镜头 6	镜头 7

内反打镜头（单人镜头）聚焦于单个角色，通常用于强调角色的言语或反应。这种镜头在对话双方之间切换，形成对单个角色的描述。内反打镜头的内涵是对角色个体的表达，展示的是 A 说话的内容或 A 的反应

骑轴镜头	
镜头 8	镜头 9

骑轴镜头的机位设置在两位角色的轴线上，使得角色直接面向摄像机，而非场景中的另一个角色。这种镜头强调了角色与观众之间的直接视线交流，能够产生强烈的紧张感和关注度

2）关系轴线中镜头的组合方式

（1）镜头的基本组合通常从全景镜头开始，以揭示角色间的空间关系（在某些情况下，如不想让观众提前知道太多信息或制造特殊效果时，可以放在后面）。随后，通过外反打镜头和内反打镜头的交替使用，可以呈现角色间的对话。为了避免单调，应根据对话内容和角色行为灵活调整镜头切换。图 3-42 展示了两种镜头机位的组合示例，而实际应

关系镜头（镜头1）		关系镜头（镜头1）	
外反打（镜头2）	外反打（镜头3）	外反打（镜头4）	外反打（镜头5）
内反打（镜头6）	内反打（镜头7）	侧拍（镜头2）	侧拍（镜头3）
外反打（镜头4）	外反打（镜头5）	内反打（镜头6）	内反打（镜头7）
关系镜头（镜头1）		关系镜头（镜头1）	

图 3-42
镜头机位的两个组合

用中可以根据需要进行多样化的组合。

（2）镜头组合的三角形法则：三角形法则是由轴线原则延伸出来的一个法则。它指出，在轴线的180°范围内，任意三个机位的连线能够形成一个三角形，这样的布局允许任意镜头与其他镜头顺畅地组接。这一法则广泛适用于各种场景的拍摄。如图 3-43 所示，不同的三个镜头可以构成多个三角形组合，例如镜头 1、镜头 4、镜头 6 构成红色三角形，镜头 1、镜头 3、镜头 8 构成蓝色三角形，镜头 3、镜头 4、镜头 6 构成绿色三角形。根据这个模式可以将二人之间的任意三个摄像机进行三角形的组合，但应注意三个镜头的选择需要在二人之间进行切换。

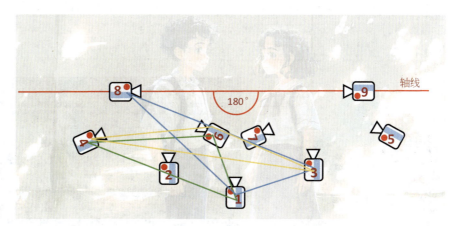

图 3-43
镜头的三角形法则

（3）利用镜头运动进行组合：除了对以上 9 个镜头进行交替来处理镜头的组合之外，还可以使用镜头的运动突破单调乏味的镜头。例如，在外反打镜头中使用前推镜头，不仅可以转变为内反打镜头，还能引导观众深入角色的内心世界，同时切断角色与其他人物的视觉联系。如图 3-44 所示，通过 AI 技术生成的内反打镜头，结合推镜头运动，实现了反打镜头与骑轴镜头的流畅转换。

关系轴线的确立基于被摄对象间的视线关系，是拍摄成功的关键。拍摄时需要细致分析场景中的人物关系和视线

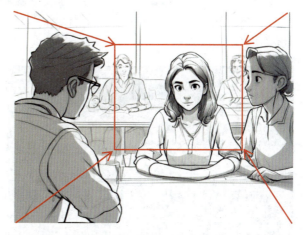

图 3-44
反打镜头转成骑轴镜头（AI 生成）

走向，确立正确的轴线。摄像机应始终位于轴线同一侧，避免越轴拍摄，以保持画面的连贯性和观众的视觉体验。

关系轴线的运用不仅关注视线走向，还包括角色在画面中的相对位置。分镜师需根据剧情，合理安排角色布局，以突出人物关系或地位。尽管通常需要遵循轴线规则，但在实际创作中，也可以根据剧情需要进行适当的调整和创新。例如，在特定情境下，可以巧妙地使用越轴拍摄来创造视觉冲击或变化，但必须确保这种变化是有意识的，且符合剧情发展。

3）AI生成镜头的实践——关系镜头的生成

（1）将需要出现在镜头中的两个角色拼在一张图上（图3-45）。

（2）打开Midjourney平台，选择niji6大模型（图3-46）。

（3）尺寸可以根据需要进行选择，在这个案例中尺寸选择16∶9，并保持所有镜头尺寸的统一（图3-47）。

（4）垫图：通过垫图来确定图片的风格。垫图可以使用一张或者多张，用 -iw 参数来调整提示词中图像提示对生成图片的影响比例，提示词中图像提示和文本提示共同生效，同时受二者影响。-iw 参数未指定数值时默认值为1，有效使用范围是0~2，-iw 值越高，意味着图像提示将对生成的图片影响比重越大。在这个案例中选用了默认的0.25的相似度（图3-48）。

图 3-45
拼合角色

图 3-46
选择模型

图 3-47
选择生成的尺寸

图 3-48
垫图示意图

(5)在工作台中输入提示词(如图3-49所示):关系镜头,两个人面对面站着,女孩在左,男孩在右。得到如图3-50所示的效果。

(6)通过第一次的生成,虽然两人能做到面对面站着,但是两者不能对视且视觉上不在同一个图层。进行第二次的调整,将图3-51导入"垫图"中,将图3-45导入"角色一致性"(图3-52),"角色一致性强度"调整为100,以确保角色在所有镜头的一致性。

(7)在提示词中加入光源为逆光,最后得到最终图(图3-53),用Photoshop等软件将生成的其他镜头的背景进行修改和统一。

图3-49
输入提示词

图3-50
第一次生成的图像

图3-51
第一次生成的关系镜头

图3-52
角色一致性

图3-53
生成的最终图

AI 扩展知识：角色一致性实现方法使用 cref 参数和 cw 参数，根据 Midjourney 官网的解释说明，cref 参数全称 character reference（人物特点参考），cw 参数为阈值参数，范围为 0~100 数值越大和参考图越相似，--cw0 只参考参考图的脸部特征，--cw100 参考角色服饰和头部全部特征，可根据风格需求调整数值（图 3-54 和图 3-55）。注意 cref 参数只支持 V6 版本以上，也就是之前生成图时选择的 niji6，可以在生成前选择模型，或者输入提示词后作添加后缀 --niji6。

风格一致性，参数 sref 和角色一致 cref 一起使用，s 代表 style 风格，ref 是 refference 参考，在参考之前都需要先垫图，可上传单张或多张进行风格的混合，垫的是图片的风格，sref 能够比较准确地参考图片的风格、人物特征、光影、笔触、线条和构图等特征。使用方法为：提示词 +--sref+ 参考图链接 + 后缀（如画幅比例 --ar，模型版本 -niji6）与之搭配使用的还有 --sw 参数，控制风格一致性，--sw 参数的范围是 0~1000，默认值是 100，数值越大风格越一致（图 3-56）。

图 3-54
垫图参考

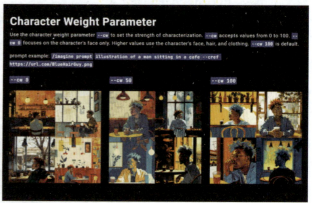

图 3-55
调整 cw 值

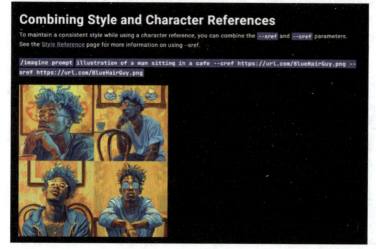

图 3-56
角色一致和风格参考

4）多人对话场面

在处理多人对话场面时，可以采取以下优化策略，以简化轴线并保持画面的连贯性。

（1）全景镜头的应用：首先使用全景镜头来清晰展示所有角色的站位和他们之间的相互关系。这为观众提供了场景的背景和角色布局的直观理解。

（2）简化为双人对话：尽管场景中可能有三个或更多的角色，但可以通过将某些角色组合或视为一个单元来简化对话。这样，可以将三人对话场面分解为多个双人对话，简化轴线的处理。

（3）角色视角的切换：在拍摄过程中，可以通过切换不同角色的视角来展现对话。例如，先展示主要人物与一个次要人物的对话，然后平滑过渡到主要人物与另一个次要人物的对话。

在动画电影《大雨》中，通过将两个士兵视为一个角色，简化了镜头切换的复杂性。这种方法允许导演按照双人对话的方式，在骑马的人和士兵之间进行镜头切换，从而保持了叙事的流畅性和视觉的清晰度（图3-57）。

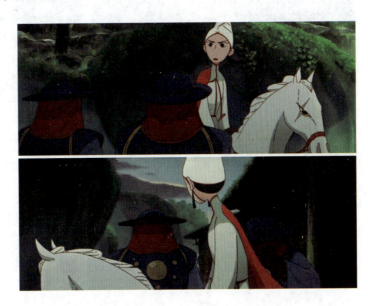

图3-57
《大雨》中三人镜头的处理

2. 运动轴线

运动轴线的关键在于捕捉被摄主体的运动特征。无论是角色在场景中的行走、奔跑，还是车辆的行驶，它们都沿着一条清晰的轨迹移动，构成运动轴线。当主体在画面中移动时，摄像机应相应调整角度和位置，以保持与主体运动方向的一致性，减少观众的视觉混乱。

运动轴线与关系轴线和方向轴线紧密相连。关系轴线基于角色间的视线联系，而方向轴线关注角色或物体的面向。在复杂的场景或多人对话中，摄影师需综合考虑这些轴线，以保持画面的协调性和增强观众的视觉体验。

运动轴线的应用需结合拍摄需求和创作意图。摄影师应根据剧情发展、角色特性和场景氛围，灵活运用运动轴线，通过不同的运动轨迹和镜头切换，创造出具有动态感和节奏变化的画面效果。

在《中国奇谭》的追逐场景中，狼和野猪是追逐运动镜头的主体。如图 3-58 所示，镜头 1 和镜头 2 展示了角色从左上角向右下角奔跑，形成了一条清晰的运动轴线。当镜头 2 结束时，为了保持方向的一致性，镜头 3 的选取至关重要。镜头 3-2 正确地延续了这一运动方向，确保了视觉流畅性。然而，如果选择镜头 3-1，奔跑方向会发生变化，因为摄像机的位置从左侧换到了右侧，这可能导致观众对追逐方向产生混淆。

图 3-58
《中国奇谭》中的运动轴线

3. 越轴

之前提到的运镜规则是在轴线一侧的 180°内进行拍摄，越轴就是摄像机在轴线的另一侧进行拍摄。前文中 9 个镜头的位置都在轴线的一侧，而 10 号镜头（与 3 号镜头相同都是侧拍镜头）在轴线的另一侧，10 号镜头就是越轴镜头（图 3-59）。

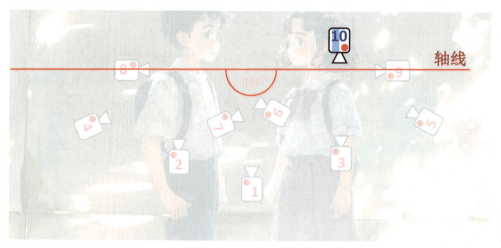

图 3-59
越轴镜头

我们来看一下越轴镜头表现的效果。当用 5 号的过肩镜头对男生进行拍摄时，下一个镜头如果采用 10 号的侧拍镜头拍摄女生，则会出现下面的情况：当这两个镜头进行切换时，原本面对面的两人似乎在看向同一个方向，这会让观众的方向感变得混乱，甚至可能误解为同一朝向的两个人并未在进行交流（图 3-60）。

运动镜头也同样存在这样的问题，当拍摄体朝一个方向运动时，轴线就在他运动的方向上，如果跨过这个轴线拍摄，角色在镜头中就会显得朝相反方向运动。因此，保持在同一个 180° 区域内拍摄，可以确保前后镜头中运动的方向能够正确延续。

运镜搭配时，必须遵守空间感的概念。为了便于观众理解空间关系，镜头的轴线问题需要被考虑。可以设想在轴位上有两个角色，为了有效地保留关于他们位置的信息，拍摄时必须选择轴线的一侧进行拍摄，如果越轴拍摄，就会导致空间关系的混乱。

在电影和动画制作中，轴线规则是维护场景空间连贯性的重要指导原则。然而，故事的进展往往需要改变原有的轴线。当需要从一条轴线转换到另一条轴线时，通常会利用内部调度技巧来平滑过渡。例如，在图 3-61 中，如果已经建立了从左上到右下的运动轴线（上），则可能希望通过骑轴镜头（中）或改变角色的方向来实现轴线方向的改变，从而实现从右到左的新轴线（下）。

随着观众对影片拍摄手法和故事理解能力的提高，他们沉浸在角色表演和剧情中的时间缩短，空间想象力得到加强。这使得观众能够自我调整对空间关系的感知，即使在轴线变化后出现的空间错位也能自行修复。例如，在维护两人空间关系的镜头中，如果角色的位置关系已经明确，或者场景中存在可以暗示位置的参照物，则观众往往会通过深入故事

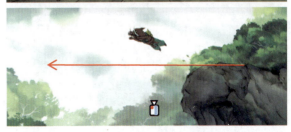

图 3-60（上）
越轴镜头的效果

图 3-61（右）
运动中轴线的变化处理

情境和参照物来忽略越轴的问题。如图3-62所示，在《长安三万里》的一个场景中，李白最初位于画面左侧（镜头1）。经过两个内反打镜头（镜头2、镜头3）后，在镜头4中，摄像机实际上越过了轴线，但这并未影响观众对两人关系的理解。观众更关注对话内容和李白的动作，这说明在某些情况下，故事内容的发展可能比镜头方向更为重要。

图 3-62
《长安三万里》中的越轴镜头的处理

3.3 镜头的调度

在动画分镜设计中，镜头调度是对镜头运用的全面掌控，涵盖镜头的内部调度、镜头的运动和镜头的衔接三大方面。

镜头的内部调度主要是指通过镜头中角色的表演来完成叙事，尤其是在固定镜头中，保持不变的镜头能让观众的视点更好地落在角色的表情和动作中，从而增强观众对故事的理解。

镜头的运动是将镜头的类型、视角和时长融入镜头运动中，通过移动虚拟摄像机的位置、调整镜头的光轴或变化镜头焦距，创造出充满活力的运动画面。运动画面的构图需要细致考虑构图、景别和景深等元素。运动镜头的常见形式有推镜、拉镜、摇镜、移镜和升降镜头等。

镜头的衔接是为了确保镜头的连贯性，形成完整的镜头叙事。动画作品的叙事结构通常遵循传统的三段式：开端、发展和结束，通过巧妙组合不同的镜头，可以实现多样化的叙事效果。在影片的开场、转场和结尾环节，恰当的镜头过渡技巧对于保持叙事流畅性至关重要。

3.3.1 镜头内部的调度

在动画分镜设计中，镜头内部的调度是构建叙事的关键。镜头的运用旨在辅助观众理解故事，但其核心在于角色的表演。角色的调度即是镜头内部调度的实质。

角色是镜头中的中心焦点，其运动并非通过镜头的切换和组接来实现，而是通过角色在物理空间中的移动来延展场面调度。镜头在这时充当一个"默默"的观察者，类似坐在观众席上的观众，专注于角色的每一个动作，随着角色间空间位置的变化而转移视线。这种以角色调度实现镜头调度的方法在影片中十分常见。例如，在《大雨》中，馒头的祈福场景就是通过角色的动作和声音来完成叙事，而镜头本身保持固定不动，以角色的动作来实现镜头内部的调度（图3-63）。

角色调度与镜头调度须保持统一性。尽管动画中的镜头视角和场景变化具有较大的灵活性，但在绘制分镜时，必须时刻在脑海中规划场景，形成正确的角色运动轨迹，完成角色调度。例如，在《大雨》中馒头在小巷追逐的场景，大谷子角色的逃跑路线需要根据场景进行精心安排。当镜头切换时，下一个镜头的场景不仅要符合角色的逃跑路线，还要与小巷的场景规划保持一致（图3-64）。

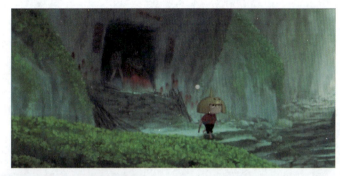

图 3-63（右）
《大雨》中的内部调度

图 3-64（下）
内部调度角色与场景的一致性

动画中的角色调度需要考虑如何将角色的动作与环境空间相融合，以实现叙事目的。角色的运动方式和轨迹应根据角色的性格和场景地形来合理规划，通过镜头强调人物的站位和运动方向，从而创造出富有表现力和说服力的视觉叙事。

3.3.2 镜头的运动

在动画分镜设计中，镜头运动包含两个方面：一是故事中人物在场景内的运动，二是摄影机自身的动作，如推、拉、摇、移等运动。这些摄影机的运动不仅为故事提供了连续性，也为画面带来了生动性。

1. 推镜头

推镜头是指摄像机向被摄物体靠近，使画面从较宽广的视角逐渐过渡到更紧密的近景或特写。这种技巧用于强调特定的物体或人物，突出重要细节，从而集中观众的注意力。此外，推镜头也可以用于平滑地从一个场景过渡到另一个场景，实现视觉上的连贯性。例如，在动画《漂流》的先导影片中，推镜头从漂流小舟上的不同动物开始，逐渐推进至远方的城市。镜头的逐层推进与音乐的递进相结合，有效地为影片营造了一种神秘氛围（图 3-65）。

图 3-65
动画《漂流》先导影片的推镜头

2. 拉镜头

拉镜头是指摄像机逐渐远离被摄物体，使画面从特写或近景扩展到全景的一种拍摄技巧。这种技巧不仅能够展示更广阔的场景，揭示角色与环境的关系，还能体现角色情感的转变，如从紧张到放松。在动画作品中，拉镜头是展现宏大场景或角色内心变化的有效手段。例如，在《疯狂约会美丽都》中，镜头从火车上市民的特写开始，再从推镜转变为拉镜，逐渐拉远至报纸上的图片，最终延伸至窗外的自行车选手，这一系列流畅的推拉镜头变化，不仅展示了法国市民对环法自行车大赛的热情，也巧妙地将这一社会现象与个体运动员的训练场景联系起来，引导观众深入理解影片的主题（图 3-66）。

3. 摇镜头

摇镜头涉及摄像机在固定位置的水平或垂直旋转，捕捉不同方向的景物。这种技巧可以模拟人转动头部观察周围环境的动作，突出画面中的特定元素或展示场景的全貌。

在动画中，摇镜头常用于描绘角色在不同方向的活动或展示环境的全景。以《大雨》为例，当馒头在戏鼓船上探索，寻找被船员抓走的父亲时，他穿过昏暗曲折的走廊。这里使用了两个摇镜头来增强叙事：第一个摇镜头平缓地从左至右移动，展示走廊的曲折和昏暗；第二个摇镜头是当馒头走到走廊的尽头时，摄像机突然加快摇动的速度，镜头从 A 摇到 B，又快速地从 B 摇到 C，使画面产生剧烈的晃动。这个过程中，观众可以感受到馒头内心的紧张和不安。同时，画面的晃动也营造了一种紧张而神秘的氛围，让观众更加期待接下来的情节发展（图 3-67）。

图 3-66（上）
《疯狂约会美丽都》中的运动镜头

图 3-67（右）
《大雨》中摇镜头的运用

在这个案例中，摇镜头成功地展现了馒头的内心变化和成长历程，让观众更加深入地理解和感受他的情感。同时，摇镜头还营造了一种紧张而神秘的氛围，为整个故事增添了更多的吸引力和深度。这种运用方式不仅提升了影片的视觉效果，还增强了观众的情感体验。

4. 跟镜头

跟镜头是指摄像机与被摄物体同步移动，捕捉其动态过程。这种镜头能够模拟人的视角，为观众提供一种仿佛与角色同在运动中的沉浸式体验。在动画作品中，跟镜头是展现角色追逐、逃跑等动态场景的常用手法。

以《蜘蛛侠：纵横宇宙》的开场为例，当主角格温在与乐队发生冲突愤然离场时，影片采用了跟镜头手法。镜头紧随着女主角，穿过熙熙攘攘的人群。当她在地铁中变身为蜘蛛侠，又迅速恢复原样时，跟镜头始终如一地跟随着她的动作。这种持续的视觉跟随不仅让观众感受到与女主角处于同一空间的错觉，还使他们能够身临其境地体验角色的情感波动和行动节奏（图 3-68）。

跟镜头通过紧密跟随被摄主体，不仅展示了角色的运动轨迹和动作细节，而且加强了画面的动态效果和情感传递，还有效地增强了观众的参与感和对角色行动的感知度。

图 3-68
《蜘蛛侠：纵横宇宙》中跟镜头的运用

5. 移镜头

移镜头根据其移动方向可分为横向移动、升降移动和倾斜移动，每种方式都有其独特的视觉效果和叙事功能。

（1）横向移动是摄影机沿水平方向进行的移动拍摄，对象从画面的一侧进入，再从另一侧离开。这种方式适合展示场景的宽广或跟随角色的侧向移动，创造出流畅的水平视觉流动性（图 3-69）。

图 3-69
横移镜头的分镜表现（马铭煜\余慧轩\钟先月绘制）

（2）升降移动涉及摄影机在垂直方向上的移动，对象从画面的上方或下方进入场景，再从下方或上方离开。这种垂直移动带来视觉空间的纵向变化，有助于展现不同的视角和情感深度，为观众提供丰富的视觉体验（图 3-70）。

（3）倾斜移动是摄影机斜向移动，对象从画面的一角进入，再从对角离开。这种方式

常用于突出场景中的对角线元素或强调角色和物体的动态轨迹。在动画和电影中，倾斜移动可以营造不稳定或紧张的氛围，引导观众关注屏幕上的动作和变化。在动画分镜中，倾斜移动可用于多种情景，如跟随角色的奔跑、跳跃或飞跃，强调其速度和力量，或展现场景的宽度和深度，通过镜头角度的巧妙变化引导观众的视线和注意力（图3-71）。

图 3-70
升降移动镜头的分镜表现（刘伟川绘制）

图 3-71
《吸血鬼猎人D》倾斜移动镜头的分镜表现

6. 旋转镜头

旋转镜头指摄像机围绕被摄物体旋转拍摄。在动画中，旋转镜头常用于表现动态场景，如激烈的战斗或角色的特技表演，以产生强烈的视觉冲击力和增强动画的动感与节奏感。此外，旋转镜头也能有效展示角色与环境的关系，为叙事增添深度。

以《小妖怪的夏天》为例，影片中使用旋转镜头来展现猪妖试箭的场景。镜头起始于猪妖注视着削好的箭尖，随后跟着猪妖的视线转向右侧，摄像机开始围绕猪妖旋转，从

正面转到猪妖所望之处。这种镜头运用不仅与角色形成互动,也帮助观众更深入地理解叙事。尽管此处也可以通过切换镜头来呈现,但旋转镜头提供了视觉的连续性,使观众更容易跟随镜头内容(图 3-72)。

图 3-72
《小妖怪的夏天》中的旋转镜头

通过该案例可以看出旋转镜头能产生动态效果,赋予画面元素以更多空间感和层次感,使其更加生动和有力。旋转镜头还能展示更多的细节和背景信息,增加画面的信息量,同时有效地突出关键角色或重要事件,引导观众关注动画的核心内容。此外,旋转镜头打破了传统画面构图和视角,为观众带来新颖的视觉体验,提升了动画的观赏性和趣味性。

3.4 镜头的衔接

3.4.1 镜头衔接的概念

在动画分镜制作过程中,分镜师的一项关键任务是将不同的镜头按照逻辑和规律性连接起来,以构建一个连贯、顺畅的视觉叙事。镜头衔接不仅确保了动画的连续性,而且通过精心设计,能够显著提升动画的表现力、节奏感,并与观众产生情感共鸣。

镜头衔接的合理性在动态分镜中尤为明显,它决定了观众是否能够理解画面之间的逻辑联系。巧妙的镜头衔接能够凸显动画中的关键信息,加强情感和视觉的冲击力,使动画

作品更加引人入胜和有趣。

镜头衔接的节奏感对叙事至关重要。例如，动作场景中的镜头可以通过基于动作的衔接来创造出快节奏，而基于角色视线的衔接则能够产生更为平和的叙事节奏。良好的镜头衔接技巧能够引导观众的注意力，聚焦于动画中的重要信息和情节发展，从而提升观众的沉浸感。

3.4.2 镜头衔接的原则

为了确保动画作品的流畅性、连贯性、节奏感和表现力，镜头衔接必须遵循一定的原则，主要包括以下几个方面。

1. 保持叙事的连贯性原则

要想让叙事保持连贯性，需要确定角色位置的连贯性、情绪衔接的连贯性，以及保持动作的连贯性。

1）角色位置的连贯性

在叙事过程中，角色的位置应保持一致性和逻辑性，这意味着角色在一组镜头中所处的位置需要有明确的交代和合理的解释。如图 3-73《大雨》的一组镜头中，我们将画面划分为左、中、右三部分，穿黑袍男子的位置基本跨越中间和右边两个区域，最后一个镜头由于空间的挤压，黑袍男子被挤压在右边空间，但从方位上还是处在画面的右边，空间位置没有改变。当要实现角色从一个地点到另一个地点的转移时，镜头的衔接就需要合理性，可以根据情节的发展需要进行镜头的移动、角色的移动来实现。

2）情绪衔接的连贯性

情绪衔接的连贯性通过镜头切换、画面布局和色彩运用等手段，使观众能够感受到故事情感的发展变化。例如，缓慢的推镜头可以用于表达角色的悲伤，而快速的镜头切换或

图 3-73
《大雨》中人物角色位置的一致性

摇镜头可以营造兴奋的氛围。色彩和光影的一致性对于保持画面的连贯性至关重要，通过调整这些元素，可以使不同镜头间的情绪更加协调统一。

3）保持动作的连贯性

当镜头衔接涉及角色动作时，应确保动作在两个或多个镜头中的连贯性。前一个镜头中的动作应在后一个镜头中完成，以形成动作的连贯性和完整性。避免大特写和全景之间的直接切换，因为这可能会让观众感到突兀。通过使用过渡景别，可以使动作展现更加流畅。

2. 符合观众的思维逻辑原则

镜头的衔接流畅与否能直接影响到观众对影片的理解和感受。遵循"符合观众的思维逻辑原则"就是需要明确因果关系、连贯时间和空间、顺畅表达情感逻辑、满足观众预期。

（1）明确因果关系就是在镜头切换时，要确保前后镜头之间存在明确的因果关系。例如一个角色在前一个镜头做了某个决定、某个动作、某个表情，那么接下来的镜头中应该展示上一个镜头带来的后果。

（2）连贯时间和空间是指镜头之间的时间和空间应该保持连贯。如果影片中的时间或地点发生了变化，则应该通过剪辑手法或转场效果来清晰地表现出来，以避免观众产生困惑。

（3）顺畅表达情感逻辑：除了视觉上的连贯性外，镜头衔接还应考虑情感逻辑。要确保镜头之间的情感变化是顺畅的，能够引导观众产生相应的情感反应。

（4）满足观众预期：观众在观看影片时会有一定的预期。镜头衔接应该尽可能地满足这些预期，使观众感到满意和惊喜。例如，如果观众在前一个镜头中看到了一个悬念，那么在接下来的镜头中应该为他们揭示答案。

3. 循序渐进的原则

一般的镜头衔接都会讲究循序渐进的原则，目的是带领观众逐步地进入故事中。一些特殊影片或特殊镜头的处理可以有所变化。循序渐进的镜头衔接主要是指：动作和场景的逐步深入、情绪和氛围的递进、节奏和速度的调控。

（1）动作和场景的逐步深入：当一个场景过渡到另一个场景时，可以使用角色动作的引入进行场景切换（见下文动作的衔接），另外可以使用相似背景元素平滑过渡或是使用淡入淡出、溶解等特效技巧的过渡镜头实现场景的变化。

场景的深入还体现在景别的变化中，在使用镜头时一般采用从大景别到小景别（或者小景别到大景别）的层层递进，比如，镜头可以从广角、全景开始，逐渐过渡到中景、近景甚至特写，逐步聚焦观众的注意力。这种镜头的衔接多用在开场的镜头衔接中。例如《大雨》的开场镜头由大远景过渡到全景再过渡到中景，并通过视线衔接，引导观众关注特定内容。

（2）情绪和氛围的递进：影片的情绪和氛围是通过镜头中的角色动作、表情与音乐进行配合实现情绪的感染。在影片中，情绪的表达是一个从平静到紧张或者从悲伤到喜悦的循序渐进的过程。以《大雨》中父子之间的情绪表达为例，影片开始体现的是大谷子和馒头之间温馨的父子之情，通过大谷子和馒头的父子交流动作体现出情绪表达的平缓，同时

也通过缓和的音乐营造温馨的氛围。随着剧情的发展，馒头到处寻找大谷子并试图唤醒变成怪物的大谷子，将影片的情绪推向高潮。

（3）节奏和速度的调控：在对镜头进行衔接时，可以通过对镜头时间长短的控制进行节奏和速度的分配，一般影片开始的镜头衔接节奏较为缓和，让观众有足够的时间掌握故事的背景。当出现故事转折时，镜头切换的频率增加，形成紧张的节奏感。到结尾处，节奏再次缓和。因此在镜头衔接上的节奏和速度的控制要讲究循序渐进，给观众足够的思考和沉浸的时间，两者交替才能打动观众。

4. "动接动" "静接静" 的原则

"动接动"是指动态画面应与动态画面相接，也就是两个镜头都包含运动元素，通过角色的运动进行镜头的衔接以保持视觉的连贯性和动感。"动接动"多用于有运动轨迹的场景，在进行镜头组接时，角色运动轨迹相同或相似，如都是向左移动，则可以直接进行切换。这与运动轴线的处理相同。也常见于打斗及追逐场景，从一个角色的运动状态直接切换到另一个角色的运动状态，保持画面的动感连续。

"静接静"是指静态画面应与静态画面相接，两个镜头都是静态或运动不明显时，可以相互衔接，以提供稳定和平静的视觉体验。"静接静"一般出现在情节节奏较为缓和的时候，通过相似或相关的情节或静态景物进行画面的切换。由于静态画面表现的节奏较为缓和，因此在选择景别和角度时不宜变化过大，以避免视觉上的"跳"感，多注重画面的视觉焦点和观众的注意力的分布。

3.4.3 镜头衔接的技巧——转场

镜头的衔接的技巧也可以称为镜头的"转场"，镜头转场可分为直接转场和特效转场。

1. 直接转场

直接转场是指在不同镜头之间采用直接、快速、无过多过渡效果的转场方式。这种转场方式强调镜头的直接衔接和流畅性，有助于保持动画的连贯性和节奏感。在动画影片中以这种转场形式居多。虽然直接转场只是简单地"切入、切出"，但是要让镜头实现流畅就需要一些衔接的技巧。

1）基于相似性的衔接

利用上下镜头之间具有相同或相似的主体形象、物体形状、位置重合、运动方向、速度、色彩等一致性因素，实现视觉连续和转场顺畅。例如，在今敏导演的作品《红辣椒》中，一个男性角色向镜头走来，镜头聚焦于他衣服上的特定图案。当这个图案逐渐覆盖整个画面时，通过跳转到另一个含有相似女性形象的镜头，实现了平滑的转场效果（图3-74）。

2）基于动作的衔接

动作衔接是一种利用角色或物体动作的连续性来过渡镜头的技巧。这种技巧通过观众对动作的自然关注，减轻了镜头切换时可能产生的视觉上的跳跃感，从而实现镜头之间的

平滑过渡。

在动作衔接中,一个动作序列被分解展示在连续的镜头里,使得观众能够跟随动作的流程,从一个镜头无缝过渡到下一个镜头。例如,一个角色的跳跃动作可以被分为三个部分:起跳、空中翻滚和落地。第一个镜头捕捉起跳的瞬间,第二个镜头展示角色在空中的翻滚,而第三个镜头则呈现落地的一刻(图3-75)。这种设计不仅使动作看起来连贯自然,而且引导观众的视线和注意力,让他们的注意力集中在动作本身,而不是镜头的切换。

图 3-74(左)
基于相似性的衔接

图 3-75(右)
基于动作的衔接示意图

3)基于视线的衔接

视线衔接是一种利用角色视线方向来引导镜头转换的技巧,它通过角色的目光将观众的注意力引向故事中的重要元素,实现镜头之间的流畅过渡。

这种技巧在动画中尤为有效,因为它不仅符合角色的行为逻辑,还能够增强观众的代入感。例如,当一个角色抬头望向某个方向时,紧接着的镜头可以是角色所关注的场景或物体。这样的切换不仅自然,而且能够维持叙事的连贯性。

在《千年女优》中,有一个场景是摄影师用惊恐的眼神注视着前方。利用视线衔接的技巧,下一个镜头直接展示了摄影师所目睹的战争场景(图3-76)。这种衔接不仅揭示了角色所见到的恐怖,也加深了观众对角色情感状态的理解和共鸣。

4)基于声音的衔接

动画中声音也是有效引导观众的重要元素,在镜头中同样可以通过声音来实现不同镜头之间的自然过渡。除了画面之外,声音能有效地引导观众注意力,吸引观众注意画面的同时也能加强观众对影片的理解。声音不仅能营造出特定的氛围和情绪,还能通过声音的前后呼应、延宕或前置,增强不同镜头之间的连贯性和流畅性。

图 3-76
基于视线的衔接示意图

（1）声音前置：通过让下一个场景的声音提前进入当前场景，为观众预示即将到来的氛围或情境。例如，一段欢快的音乐提前响起，可以预示接下来的欢乐场景。

（2）声音延宕：上一个场景的声音保留到下一个场景中，使上下画面的连接看上去更加连贯。例如，在动画的结尾处，伴随着角色的内心独白和主题音乐，完成了时空的转换，不突兀反而有了抒情的作用。或是在一个紧张的追逐场景中，前一个镜头是角色在奔跑，伴随着急促的脚步声和喘息声，后一个镜头切换到另一个角度，但脚步声和喘息声仍然继续，使观众感受到角色仍然在奔跑，增强了场景的连贯性和紧张感。

（3）声音呼应：利用台词或音效在不同场景间的呼应，实现平滑的转场。例如，在动画中，前一个镜头是角色提出一个问题或发出一个指令，后一个镜头是另一个角色回答该问题或执行该指令，并通过台词的呼应实现场景的流畅转换。

在动画电影《大雨》的开端，使用了旁白来衔接静态场景，通过声音将不同的画面连接起来，主要采用远景和大全景，突出故事背景和主角之间的关系。这种声音衔接不仅为观众描绘了故事发生的环境，还通过展示主角间的互动，建立了父子之间的情感基础，激发了观众对他们关系发展的好奇心（图 3-77）。

图 3-77
《大雨》中基于声音的衔接

2. 特效转场

在动画中除了直接转场之外的转场方式都可以称为特效转场。特效转场是指通过一些特殊的画面效果进行两个镜头的衔接，较常使用的特效转场包括淡入淡出、叠化、划镜、遮罩过渡。

1）淡入淡出

淡入淡出是一种通过调整画面的亮度来实现场景过渡的特效转场方式。

适用场景：常用于电影开场，使观众轻松进入故事；也用于结尾处，给人一种渐渐结束的感觉，如关闭一本书的效果。

效果：淡出是指上一段落最后一个镜头的画面逐渐隐去直至黑场，而淡入则是指下一段落第一个镜头的画面逐渐显现直至正常的亮度。通过逐渐出现或消失的画面，营造出一种平稳过渡的感觉。

2）叠化

叠化转场指的是将两个镜头依据剧情或情感的需要重叠在一起，实现场景间的平滑过渡。

适用场景：常用于暗示不同场景之间的时间流逝，或展示记忆、梦境等。

效果：将两个或多个画面重叠在一起，通过它们的逐渐融合和分离，实现场景的转换。

3）划镜

划镜又称为"划接"，是指通过镜头画面从某一方向滑动进入或退出屏幕，从而实现不同场景之间的平滑过渡。这种转场方式能够让观众在视觉上感受到场景的切换，同时保持故事的连贯性和流畅性。

适用场景：划镜转场通常用于转换两个内容差别较大的段落，以帮助观众区分不同的场景和情节。例如，在影片《大闹天宫》中，通过横向划入划出方式进行转场，以区分暖色调和冷色调两个不同画面。

效果：划镜转场通过动态的视觉效果，引导观众的注意力，使观众能够更自然地接受场景的切换。同时，划镜转场还能增强动画的节奏感和动态美。

4）遮罩过渡

遮罩过渡是利用遮罩图形来逐渐显示或隐藏画面，从而实现不同场景之间的切换。这种转场方式能够为观众带来视觉上的层次感和变化，增强动画的视觉效果。

适用场景：隐藏剪辑点，体现超风格化审美。在动画电影中较少使用，广告动画中使用较多，可以吸引观众的注意力并增强视觉冲击力。

效果：通过特定的图形或形状来遮挡前一个画面，同时逐渐显示出后一个画面，实现场景的过渡。

特效转场的使用需要根据故事情节和情感需求慎重考虑，以确保它们与故事的叙述相协调，而不是简单地作为装饰性元素。在剪辑软件中，特效种类繁多，但在动画制作中，应选择那些能够增强叙事和情感表达的特效。

3.5 镜头语言——蒙太奇

蒙太奇源自法语 montage，最初用于建筑学，意指"构成"或"装配"。在电影艺术中，蒙太奇是指通过剪辑将不同场景、不同视角和不同拍摄手法的镜头组合起来，形成电影叙事和表现的核心手段。在电影史上，蒙太奇理论的发展与以下三个著名的实验相关。

第一个实验是爱森斯坦在他的影片《战舰波将金号》做了一个蒙太奇实验——敖德萨阶梯实验（Odessa steps），该实验通过 155 个镜头展现了 7 分钟的屠杀内容，平均一分钟就有 22 个镜头，每个镜头时长不到 3 秒。在这个实验中镜头反复在屠杀者和被屠杀者之间进行切换，通过不同的机位、角度以及景别进行拍摄，再运用蒙太奇将不同的镜头剪辑在一起，这一实验证明了蒙太奇具有扩展空间与传情表意的功能（图 3-78）。爱森斯坦将这种蒙太奇手法称为杂耍蒙太奇。

另一个蒙太奇实验是库里肖夫实验（图 3-79），该实验使用了同样的人物特写接续不同的镜头带来不同的含义。从实验中可以看出不同镜头的连接能给叙事、环境和角色的心理塑造带来不同的效果。通过这个实验，库里肖夫认为单个镜头只是电影素材，两个或者两个以上的镜头相接才能带给观众情绪的反应，这就是蒙太奇的创作。同一个特写镜头与另外一个不同的镜头，验证了蒙太奇可以通过两个或两个以上的镜头表达不同含义的功能，也就是 A+B=C 的叙事功能。

图 3-78
敖德萨阶梯实验中的镜头

图 3-79
库里肖夫实验图

第三个有名的蒙太奇实验是创造性地理学实验，苏联电影学者普多夫金拍摄了以下五个片段。

片段一：一个青年男子从左向右走来。

片段二：一个青年女子从右向左走来。

片段三：他们相遇了，握手。青年男子用手指点着。
片段四：一幢有宽阔台阶的白色大建筑物。
片段五：两个人走上台阶。

这五个片段在观众看来是个连续的行为：两个年轻人碰面，男子邀请女子去白色的建筑物去。但实际上，这五个片段拍摄的地点是不同的，青年男子的片段地点在国营百货大楼附近，拍摄女人的片段地点在果戈理纪念碑附近，拍摄表现握手的片段地点在大剧院附近，白色建筑物是从美国影片上剪下来的白宫，拍摄表现走上台阶的片段地点在救世主教堂。虽然拍摄地点不同，但是通过蒙太奇剪辑在一起之后，带给观众的是在同一个空间，这是利用观众的错觉把不同的时空构建成了一个整体。普多夫金的实验证明了蒙太奇构建时空连续性的惊人能力。

在动画领域，蒙太奇同样是动画师常用的艺术手法。通过将不同的镜头和画面元素有机组合，动画师能够创造出独特的视觉效果和情感表达。蒙太奇不仅强化了动画的叙事能力，还增强了艺术表现力和情绪感染力。今敏是动画领域中蒙太奇语言运用的代表，在他的作品中，常用蒙太奇手法穿梭在不同的时空中，实现时间和空间的融合，如《千年女优》，通过精妙的剪辑和画面转换，使观众可以跟随主角千代子从现代到古代，从现实到梦境，穿梭于不同的时空。隐喻和象征的表达也是今敏对蒙太奇的理解，他通过画面元素的组合和对比，创造出富有象征意义的图像，从而传达出深层次的思考和观念。蒙太奇的运用在今敏的作品中达到了高峰，不仅丰富了动画的叙事维度，也拓展了观众的想象空间。

运用在动画中的蒙太奇手法，大致可分为叙事蒙太奇、表现蒙太奇和理性蒙太奇。

3.5.1 叙事蒙太奇

叙事蒙太奇最早由格里菲斯提出，它用于直接陈述事实、展示事件和推动情节发展，它通过有序的剪辑排列，使故事逻辑连贯，以清晰、简洁的方式呈现内容，传递故事的核心。叙事蒙太奇有以下多种表现形式。

1. 平行蒙太奇

平行蒙太奇将不同时空（或同时异地）发生的两条或两条以上的情节线并列表现，分头叙述但统一在一个完整的结构之中。平行蒙太奇的作用是通过不同的时间、相同的地点，或者不同的地点、相同的时间上的事件，通过对比的方式剪辑到同一时段上呈现，进而传递叙事思想。例如在《你的名字》中，男女主角在身份互换后同时醒来的场景，就是通过平行蒙太奇的手法来呈现的。两个角色虽然身处不同的时间和空间，但通过平行蒙太奇的剪辑，他们的体验和反应被并置在一起，形成了强烈的并列关系（图3-80）。

2. 交叉蒙太奇

交叉蒙太奇也称交替蒙太奇，是一种通过在两个或多个场景之间快速切换来构建叙事的剪辑技巧。这种手法通过将分散的画面交替呈现，最终汇聚成统一的叙事流，常用于增

强故事的戏剧张力和紧迫感。以动画《咒术回战0》为例，将京都的忧太和夏油杰之间的紧张对峙与东京战场中七海先生的英勇战斗场面进行交叉剪辑。这种同一时间不同空间的战斗场景交替，不仅营造了紧张刺激的冲突氛围，而且成功地引导观众情绪，使他们更加期待剧情中更激烈的战斗高潮（图 3-81）。

图 3-80
《你的名字》中的平行蒙太奇

图 3-81
《咒术回战0》中的交叉蒙太奇

3. 重复蒙太奇

重复蒙太奇是一种通过在影片中多次展示某个关键画面来加深主题和强化故事中心思想的蒙太奇技巧。这种手法类似于文学中的重复叙述，利用画面的反复出现，逐步引导观众从表面现象深入故事的深层含义，从而实现情感和观念上的转变。

在动画短片《飞屋环游记》中，重复蒙太奇被巧妙地用于展现男女主角的生活片段。影片通过多次展示女主角为男主角系领带的温馨场景，不仅营造了日常生活的亲切感，而且象征着时间的流逝。这些重复的画面经过加速处理，展现了两人从青春到老年的快速转变，形成了一种视觉上的"快闪"效果，给观众带来了深刻的情感体验和对生命时光流转的思考（图 3-82）。

图 3-82
《飞屋环游记》中的重复蒙太奇

4. 连续蒙太奇

连续蒙太奇也称线索蒙太奇，是一种依照线性时间顺序和自然叙事流程来直观展现剧情的蒙太奇技巧。作为最基础且频繁使用的手法，它以清晰的结构和直接性著称，易于观众理解和跟随。然而，这种手法在叙事上的概括性有限，不擅长表现时空交错或复杂的对比。因此，为了增强叙事的深度和张力，连续蒙太奇经常与平行蒙太奇和交叉蒙太奇相结合，以创造出更加丰富和动态的视觉效果。

在动画《夏日重现》的第 23 集中，慎平执行的一系列复杂动作——空中跳跃、开枪、翻滚等，就是通过连续蒙太奇的手法来呈现的。这种连续的镜头串联不仅捕捉了动作的流畅性，而且通过前后镜头的因果关系，加强了动作场面的连贯性和紧迫感（图 3-83）。

图 3-83
《夏日重现》中的连续蒙太奇

5. 颠倒蒙太奇

颠倒蒙太奇是一种电影叙事技巧，它类似于文学中的倒叙和插叙手法。这种蒙太奇通过引入不同时间节点上的事件，来阐述和深化主时间线上的情节和主题。通过在不同时空中的情节调动，颠倒蒙太奇为叙事增添了主观色彩和戏剧张力。

例如，在影片《长安三万里》的开头，高适被持节监军问及与李白的往事，这一询问触发了他的回忆。影片通过高适的回忆，采用倒叙的手法，逐步展开故事的背景和情节（图 3-84）。颠倒蒙太奇的运用，使得电影能够以非线性的方式呈现复杂的情节和角色关系，为观众带来更加丰富和立体的观影体验。

图 3-84
《长安三万里》中的颠倒蒙太奇

6. 积累蒙太奇

积累蒙太奇是一种通过展示多个性质相似且主题一致的片段来强化视觉表达的剪辑手法。这种方法通过视觉元素的累积，加深观众对某一主题或特征的理解。

在动画电影《心灵之旅》中，这一技巧被用来描述乔帮助小灵魂22号寻找其"火花"（即生活的热情和目标）的历程。乔让22号体验了多种不同的职业生活，但这些尝试最终都未能激发22号的兴趣。通过积累展示这些职业体验的片段，影片不仅展现了22号对这些活动的不感兴趣，也表达了寻找个人热情的挑战。这种积累蒙太奇的使用，不仅加深了观众对22号内心世界的认识，也推动了故事情节的发展，为观众揭示了寻找生活意义的中心主题（图 3-85）。

图 3-85
《心灵之旅》中的积累蒙太奇

3.5.2 表现蒙太奇

表现蒙太奇是一种电影剪辑技巧,它通过将一系列片段以连贯的方式叠加,超越了单纯的叙事,更加强调情感的表达和深层次的思想内涵。这种蒙太奇手法,也被称作思维蒙太奇,不仅仅关注事实的陈述,更重视通过镜头的内在联系来抒发剧情所蕴含的情感和寓意。它的具体手法主要有以下四种表现方式。

1. 隐喻蒙太奇

隐喻蒙太奇是一种通过镜头的巧妙排布来传达创作者深层寓意的蒙太奇手法。它利用一系列镜头来隐喻内在的事实和情感,从而传递创作者对某一事件的主观看法和思想。例如,影片中,一片简单的树叶被用作隐喻,象征着对生活的感知和希望。这个意象不仅呈现了作品想要传递的情感,也引发了观众对于生活意义的深刻思考。在动画电影《心灵之旅》中,通过展示几个与主角乔的生活密切相关的物品,隐喻了乔因这些物品而产生的感受,以及这些感受如何激发了他对生命的期待和热爱。这些隐喻不仅揭示了乔对生活的态度,也为后续他努力完成自我救赎和拯救灵魂22号的情节埋下了伏笔(图3-86)。

图 3-86
《心灵之旅》中的隐喻蒙太奇

2. 对比蒙太奇

对比蒙太奇是一种通过前后镜头的明显对比,创造出视觉和情感反差的蒙太奇手法。这种手法通过展示事物的对立面,强化了作者想要传达的观点和情感,使观众能够感受到剧情发展中的转变和冲突,通过这种对比,影片传递了角色内心的变化和成长,同时也加深了观众对角色情感和剧情冲突的理解。

在动画电影《咒术回战0》中,对比蒙太奇的运用体现在真希等人对忧太态度的转变上。最初,他们对忧太持有怀疑和不满,但随着剧情的发展,忧太面对诅咒时展现出的坚定和勇气,以及随之而来的压迫感,迫使他们重新评估忧太。这种前后对比不仅推动了剧情,也形成了角色态度上的鲜明反差(图3-87)。

图 3-87
《咒术回战 0》中的对比蒙太奇

3. 心理蒙太奇

心理蒙太奇是一种通过展现角色的内心世界来深化人物塑造和情感传递的蒙太奇手法。它通过描绘人物的心理活动、精神状态、回忆和潜意识的细微动态，使情感表达更加直接和主观。

在动画电影《蜡笔小新：花之天下春日部学院》中，心理蒙太奇的运用体现在千潮的角色上。通过她对自己心理的回忆性概述，影片揭露了她害怕跑步的原因。这种深入角色内心的展现，不仅表现了千潮的性格特点，而且为蜡笔小新等人提供了触发她潜在实力的线索，从而推动了剧情的发展（图 3-88）。

图 3-88
《蜡笔小新：花之天下春日部学院》中的心理蒙太奇

4. 抒情蒙太奇

抒情蒙太奇是一种通过影片中多个元素的有机融合，既保持叙事的连贯性，又表达对事件的情感态度的蒙太奇手法。它能够提升剧情的情感层面，同时传达作品深层的思想和情感。例如《长安三万里》中，抒情蒙太奇运用在李白和高适共同品读崔颢的《黄鹤楼》的场景中。文字从诗篇中飘然而出，化为水墨形态，并随着诗歌的意境转化为一幅幅动人的水墨画。这种独特的艺术手法不仅与影片的主体风格形成鲜明对比，也更深刻地抒发了诗歌所蕴含的情感（图 3-89）。

图 3-89
《长安三万里》中的抒情蒙太奇

3.5.3　理性蒙太奇

理性蒙太奇是一种由谢尔盖·爱森斯坦提出并倡导的蒙太奇手法，其核心目的在于通过辩证的方式确立和传达故事的主旨思想。这种手法不依赖于传统的叙事连贯性，而是通过一系列看似碎片化的画面，通过它们之间的内在联系来服务于故事所要表达的思想和理念。理性蒙太奇主要有以下三种方式。

1. 杂耍蒙太奇

杂耍蒙太奇是爱森斯坦提出的一种蒙太奇手法，它侧重于通过看似不连贯的碎片化画面，构建起一种思想意识的表达。这种手法不完全依赖于故事的连贯性，而是通过画面的拼接，将传达的目的提升至以思想和情感为主的高度。

杂耍蒙太奇不受原剧情的严格限制，它可能包含与剧情不直接相关的片段，但这些片段所烘托出的思想情感与主题紧密相连。这种手法能够创造出强烈的情感冲击和深刻的思考。杂耍蒙太奇的运用，为电影和动画提供了一种强有力的手段，用以超越传统的叙事方式，直击观众的心灵深处。

以《爱，死亡，机器人 3：隧道墓穴》为例，士兵们面对被封印的巨大怪兽时，影片通过展示一系列与当前剧情不直接相关的末日场景，这些拼接的画面烘托出怪兽的恐怖本质。这种蒙太奇手法不仅增强了怪兽的恐怖氛围，还暗示了它以恐怖意志操控人类释放自己的可能，引发观众的深层恐惧和思考（图 3-90）。

图 3-90
《爱，死亡，机器人 3：隧道墓穴》中的杂耍蒙太奇

2. 反射蒙太奇

反射蒙太奇是一种通过其他画面片段来间接反映或类比故事剧情的蒙太奇手法。与杂耍蒙太奇的直接情感烘托不同，反射蒙太奇更侧重于通过具体的画面来暗示或象征故事的主题和情感，从而建立更紧密的关联。这种手法通常从实际情境出发，利用联想性激发观众的主观感受。例如，在《爱，死亡，机器人：古鱼复苏》中，场景的变化通过一个水瓶进行反射。起初，水瓶显得平静无奇，但随后水瓶中的水开始逆流，这一变化预示着外部世界正在转变为一个海洋世界（图 3-91）。

图 3-91
《爱，死亡，机器人：古鱼复苏》中的反射蒙太奇

3. 思想蒙太奇

思想蒙太奇又称构成蒙太奇，是一种主要依赖于视频素材和剪辑技巧来构建叙事的蒙太奇手法。这种手法用于直接拼接视频素材合成影片，多用于新闻剪辑上，在动画电影中较为少见。

思考与练习

（1）固定镜头和运动镜头的区别是什么？在动画制作中，如何根据故事情节和角色特点选择固定镜头或运动镜头？

（2）长镜头和短镜头分别能带给观众怎样的感受？

（3）长镜头和短镜头是否可以单独在一个影片中使用，还是需要相互配合以达到最佳效果？

（4）快镜头和慢镜头如何影响影片的节奏和观众的情感体验？

（5）在动画创作中，如何平衡快镜头和慢镜头的使用以达到理想的叙事效果？

（6）在讲述一个故事时，如何选择使用客观镜头或主观镜头的时机？

（7）关系镜头、动作镜头和空镜头在影片中的作用是什么？观看一部动画短片，识别并记录每个镜头的类型，并讨论每种镜头对整体叙事的贡献。

（8）不同的景别的特点是什么？探索不同的景别如何影响观众的情感和感知，并分析每种景别在叙事中的作用。

（9）镜头不同的角度能给观众心理和生理上带来怎样的共鸣？分析不同镜头角度如何创造独特的视觉语言风格，以及它们如何影响画面的立体感和动态感。

（10）镜头焦点如何引导观众的视线？

（11）讨论浅景深和深景深在构建画面视觉层次方面的差异。

（12）关系轴线如何帮助两个角色之间的互动和情感联系？请结合具体作品分析关系轴线在表达角色对话和情感交流中的作用。

（13）在拍摄一个角色沿着特定方向移动的场景时，如何通过运动轴线保持动态场景的连贯性？

（14）越轴可能会引起空间关系的混淆，请分析在何种情况下越轴可以被接受？

（15）讨论角色物理空间的移动如何实现场面调度的延展，并举例说明这种调度方式如何帮助观众更好地理解故事。

（16）分析推镜头、拉镜头、跟镜头、移镜头和旋转镜头如何影响叙事节奏和观众的情感体验。思考在动画镜头设计中，如何通过创新使用镜头运动来打破传统视角，为观众提供新颖的视觉体验。

（17）如何通过镜头衔接保持叙事的连贯性？请举例说明在动画中角色位置、情绪和动作连贯性的重要性。

（18）探讨循序渐进原则在动画开场、发展和结尾中的应用。

（19）分析"动接动"和"静接静"原则如何帮助维持视觉连贯性和叙事节奏。

（20）在什么情境下使用直接转场最为有效？请举例说明直接转场如何帮助维持动画的连贯性和节奏感。

（21）特效转场如何与故事情节相结合？请思考在动画制作中选择和使用特效转场的策略。

（22）电影中的蒙太奇发展经历了哪三个实验？三个实验分别研究了蒙太奇的什么功能？

（23）叙事蒙太奇的种类有哪些？叙事蒙太奇如何帮助构建一个清晰的故事结构？

（24）表现蒙太奇的种类有哪些？探讨这种手法在电影叙事中的独特作用。

（25）理性蒙太奇的分类有哪些？分析理性蒙太奇与叙事蒙太奇的不同点，并讨论理性蒙太奇如何通过非线性或非连贯性的剪辑手法来强化影片的思想内容。

第 4 章

AIGC 动画分镜实战案例

4.1　AIGC 在动画广告分镜设计中的应用

目前 AIGC 技术还无法实现将文本直接转化为与真实视频质量相媲美的广告创意，但其在动画广告分镜设计中的应用已经显示出强大的辅助作用。AIGC 技术通过提供设计辅助、效率提升和创意激发，正在变革广告制作流程。

（1）视觉内容生成：AIGC 能够生成符合特定风格和氛围的视觉内容，为动画广告分镜设计提供丰富的素材和设计基础。例如，它可以快速生成符合品牌或广告主题的视觉元素，如背景、角色、道具等。设计师可以利用 AIGC 生成的视觉内容作为设计基础，进一步细化和完善设计作品，从而缩短设计周期，提高设计效率。

（2）设计效率提升：AIGC 工具如无界 AI、Midjourney 和 Stable Diffusion 等能够快速生成设计概念图和素材，帮助设计师从构思阶段快速过渡到初稿阶段。这类工具能够基于设计师的输入（如关键词、描述或样本）生成与之相关的内容，大大减少了设计师手动绘制和调整的工作量，提高了整体设计流程的效率。

（3）创意辅助：AIGC 可以辅助设计师在活动弹窗、勋章图标、IP 形象等设计中快速生成多种设计方案，为设计师提供灵感和创意参考。设计师可以在 AIGC 生成的多个方案中进行选择和优化，从而得到更符合广告主题和受众喜好的设计作品。

（4）视频生成：AIGC 技术可以分析和学习现有的广告视频，并自动生成新的视频内容。它可以根据广告主的要求和目标受众，生成符合要求的视频广告。这种技术能够大大减少视频广告的制作时间和成本，提高广告的传播效果。

（5）精准定位与个性化创意：AIGC 可以基于用户数据和市场趋势分析，帮助广告主精确识别和定位目标受众。在此基础上，AIGC 可以生成符合目标受众兴趣和需求的个性化广告创意，提升广告的吸引力和互动性。

（6）多版本测试与优化：AIGC 可以快速生成多个广告版本，并进行 A/B 测试，帮助广告主选出最佳的创意方案。这种测试方法能够减少广告投放的风险，提高广告的投放效果和投资回报率。

这些应用不仅提高了广告设计的效率和质量，还为广告主提供了更多元化、个性化的广告创意选择。

4.1.1　AI 黏土动画广告分镜生成案例

本次的黏土风格动画广告分镜案例采用国产 AIGC 工具，用文心一言生成剧本，无界 AI 进行文生图创作。在手机上即可操作，首先根据创作思路让文心一言生成剧本，故事梗概为爸爸送给儿子礼物，而这个礼物就是广告主体，在实际创作中可进行替换（图 4-1）。

剧本分镜生成之后，打开无界 AI App 选择适合的大模型和相关参数设置。选择"通用 XL"模型，生成的比例为 16:9，像素比为 2752×1520，"标签选择"为"超现实照片"，融合黏土质感，"采样模式"选择 DPM++2M Karras，之后根据分镜的文字描述提炼提示词，可用中文描述，也可翻译为英文提示词。以第 6 个镜头为例，在画面描述里添加提示词画面描述，点击立即生成，等待生成图片，即可保存下载到本地（图 4-2）。

根据描述词生成的镜头 6 的分镜画面内容（图 4-3），其他镜头的画面内容生成按照同样的生成信息进行生成保存后，形成完整的动画广告分镜（表 4-1）。

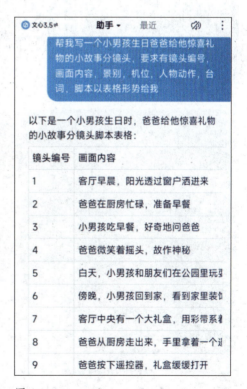

图 4-1
文心一言 App 生成剧本

图 4-2
第 6 个镜头生成过程示意

图 4-3
镜头 6 生成的画面内容

表 4-1 AI 生成的动画广告图文分镜

镜头编号	画面内容	景别	人物动作	对白	分镜画面
1	客厅早晨，阳光透过窗户洒进来	全景	小男孩看向墙上的日历	小男孩（自言自语）："今天是我的生日呢！"	
2	爸爸在厨房忙碌，准备早餐	中景	爸爸在切水果，做三明治	爸爸（内心独白）："今天要给儿子一个特别的惊喜。"	
3	小男孩吃早餐，想着爸爸是不是忘记了他的生日	近景	小男孩看着爸爸，脸上充满期待	无	
4	白天，小男孩和朋友们在公园里玩耍	远景	小男孩和朋友们在公园里奔跑，笑声阵阵	无	
5	傍晚，小男孩回到家，看到家里装饰一新	全景	小男孩来到家门口，看到家里挂满了彩带和气球	小男孩（惊喜）："哇！家里好漂亮啊！"	
6	客厅中央有一个大礼盒，用彩带系着	近景	小男孩走到礼盒前，惊讶地捂着自己的嘴巴	小男孩："这是什么礼物呢？这么大！"	

续表

镜头编号	画面内容	景别	人物动作	对白	分镜画面
7	爸爸从厨房走出来，让小男孩换了新的衣服	中景	爸爸微笑着，示意小男孩拆开礼物	爸爸："儿子，这个礼物有点特别，你要准备好了哦！"	
8	小男孩换回了白色西服，拆开了礼物	全景	小男孩拆开礼物后很开心	爸爸："儿子，希望你喜欢这个礼物。祝你生日快乐，健康成长！"	
9	夜幕降临，家里灯火通明，爸爸和他的朋友和小男孩围坐在餐桌旁	全景	桌上摆满了美食和蛋糕，三人欢声笑语	小男孩（开心）："这是我过得最开心的生日了！谢谢爸爸！"	

4.1.2　AI写实动画广告分镜生成案例

根据上一个案例的思路可以使用文心一言＋Midjourney继续进行AIGC创作更加写实的广告分镜，以一款茶树精油沐浴露为例。

第一步：用文心一言生成分镜表格，在文心一言中输入：根据以下文字生成一款茶树精油沐浴露广告脚本，要求时长30秒10个镜头。小人国以种植茶树为生，并且和外星人达成合作换取外星食物棒棒糖。外星人投放空的罐子，小人国就把种植的茶树榨取为精油储存在巨大的罐子中，等待外星人取走。生成表4-2所示文字分镜。

第二步：在文心一言中继续创作，输入"你现在将扮演Midjourney提示词专家，根据小人国茶树精油沐浴露广告分镜描述生成提示词"，这时GPT会根据之前的分镜画面描述生成全局关键词和镜头描述提示词，全局关键词指的是整个分镜画面的风格和基调，GPT根据小人国的基调生成"异想天开、神奇、鲜艳的色彩、细致入微、奇幻世界、微型人物、茂盛的茶树园、未来主义元素"等全局提示词。在生成每个场景提示词前加上全局关键词再配合后缀风格参考，即可生成画面风格和谐统一的分镜图。

表 4-2　文心一言生成的文字分镜

镜头号	景别	场景描述	镜头长度	旁白	音乐
1	俯瞰	俯瞰小人国全景，绿油油的茶树园一望无际	3秒	在小人国，茶树是他们的珍宝	轻柔的背景音乐，营造宁静氛围
2	中景	小人们辛勤劳作，采摘茶树叶子	3秒	他们用心种植、采摘每一片茶树叶	轻快的劳动音乐
3	中景	外星飞船降临，投放空罐子	3秒	与外星人的合作带来无限可能	神秘的科幻音乐
4	近景	小人们将茶树叶榨取为精油，浓郁芳香弥漫	3秒	从这些茶树叶中，我们榨取出纯净的茶树精油	轻柔的背景音乐
5	远景	精油被注入巨大的罐子中	3秒	精油被存储在巨大的罐子里，等待外星人来取走	轻柔的背景音乐
6	中景	外星人回收装满精油的罐子，交换甜美的食物棒棒糖	3秒	每次交换，我们都能获得美味的外星食物棒棒糖	轻快的音乐
7	中景	小人们在沐浴，用茶树精油沐浴露，充分享受精油带来的清新和舒爽	3秒	现在，你也可以享受这份纯净与清新	清新愉悦的音乐
8	特写	沐浴露瓶子，绿色透明液体，晶莹剔透	3秒	来自小人国的茶树精油沐浴露，带给你前所未有的体验	优雅的背景音乐
9	中景	小人们在浴室中使用沐浴露，欢声笑语	3秒	适合全家使用，让每个时刻都充满愉悦	欢快的家庭音乐
10	特写	品牌 Logo 和沐浴露瓶子特写，背景是郁郁葱葱的茶树园	3秒	小人国茶树精油沐浴露，天然纯净的享受，来自星际的馈赠	结束时的标志性音乐

　　以镜头 1 和镜头 2 为例，其中镜头 1 的中文场景描述为"俯瞰小人国全景，绿油油的茶树园一望无际"，经过 GPT 拆解分析后生成提示词"aerial view, Little People's Kingdom, lush green tea tree garden, endless fields, whimsical landscape"，结合广告主题和画面质量效果，选择 C4D 的 OC 渲染效果，8K 高质量图，按照这种全局关键词＋场景描述＋图片质量和比例的顺序，即可生成相对准确的分镜图。

　　镜头 2 同上，全局关键词＋场景描述＋图片效果质量和比例，根据镜头 1 生成的效果可以对接下来的镜头进行优化，值得注意的是镜头 2 提示词的后缀 --s 200，s 值代表风格化，也就是画面的艺术程度，而数值风格化越高就会越偏离描述生成更加艺术化的图，镜头 2 设置 s 数值为 200，既保留了描述也产生了不脱离全局关键词的风格化分镜图（图 4-4）。完成测试之后，按照文字分镜进行图像分镜的生成，形成完整的分镜表格（表 4-3）。

图 4-4
生成界面

表 4-3　AI 生成的图文分镜

镜头编号	画面内容	景别	旁白	分镜画面
1	俯瞰小人国全景，绿油油的茶树园一望无际	远景	在小人国，茶树是他们的珍宝	

续表

镜头编号	画面内容	景别	旁白	分镜画面
2	小人们辛勤劳作，采摘茶树叶子	中景	他们用心种植、采摘每一片茶树叶	
3	外星飞船降临，投放空罐子	全景	与外星人的合作带来无限可能	
4	小人们将茶树叶榨取为精油，浓郁芳香弥漫	全景	从这些茶树叶中，我们榨取出纯净的茶树精油	
5	精油被注入巨大的罐子中	全景	精油被存储在巨大的罐子里，等待外星人来取走	
6	外星人回收装满精油的罐子，交换甜美的食物棒棒糖	全景	每次交换，我们都能获得美味的外星食物棒棒糖	

续表

镜头编号	画面内容	景别	旁白	分镜画面
7	小人们在沐浴,用茶树精油沐浴露,充分享受精油带来的清新和舒爽	特写	现在,你也可以享受这份纯净与清新	
8	沐浴露瓶子,绿色透明液体,晶莹剔透	特写	来自小人国的茶树精油沐浴露,带给你前所未有的体验	
9	小人们在浴室中使用沐浴露,欢声笑语	特写	适合全家使用,让每个时刻都充满愉悦	
10	品牌Logo和沐浴露瓶子特写,背景是郁郁葱葱的茶树园	推镜头特写	小人国茶树精油沐浴露,天然纯净的享受,来自星际的馈赠	

4.2 AIGC在动画短片分镜设计中的应用

在动画短片分镜设计中,结合动画分镜的理论知识,AIGC可以在情节和剧本创意生成、角色设计和风格表现、场景构建与布局、镜头画面的选择,以及特效方面起到辅助的作用。

（1）情节和剧本创意生成：AIGC 可以分析和理解故事大纲或剧本，帮助生成新颖、引人入胜的情节创意和剧本构思。通过深度学习技术，AIGC 可以基于已有的剧本数据和情节模式生成具有创意的新剧本，为短片提供新的故事角度和情节发展。

（2）角色设计与风格表现：AIGC 可以辅助设计短片中的角色形象，包括外貌、特点和个性。利用生成对抗网络（GAN）等技术，AIGC 能够生成多样化、具有个性化的角色设计，使短片更生动、更有吸引力。

（3）场景构建与布局：基于故事情节和角色需求，AIGC 可以智能地生成短片中的各种场景布局和背景设置。通过分析剧本和参考现有动画作品，AIGC 能够生成多样化、具有视觉吸引力的场景设计，为短片提供丰富的画面效果。

（4）镜头画面的选择：AIGC 可以根据短片的节奏和情感需要，智能地选择合适的镜头和画面切换。结合情感分析和节奏感知技术，AIGC 能够生成节奏感强、引人入胜的镜头序列，为短片注入动感和情感。

（5）特效：基于 AIGC 的技术，可以自动生成短片中的特效效果，如火焰、爆炸、光影效果等。利用深度学习和计算机图形学技术，AIGC 能够生成逼真、生动的特效效果，提升短片的视觉冲击力和观赏性。

利用 AIGC 工具，制作人员可以快速生成短片的分镜设计原型，并根据反馈进行迭代优化。AIGC 能够帮助制作团队更快地验证创意和构思，加快短片制作的进度和质量，提高制作效率。

4.2.1 AI 动画短片《小王子》分镜生成案例

首先在文心一言上进行文字剧本和分镜剧本的生成。在文心一言上输入：以《小王子》为原型写一个动画短片剧本。经过反复调整后，确定以下《小王子》剧本（表 4-4）。

表 4-4 《小王子》剧本

场景与镜头	场景与镜头
场景一：沙漠遇见 镜头 1：开场 描述：辽阔无垠的沙漠中，一架飞机失事，飞行员正在修理飞机 人物动作：飞行员抬头擦汗，显得疲惫和无助 画面效果：广角镜头，沙漠的寂静和无边无际 镜头长度：6 秒 音乐：孤寂而轻柔的背景音乐	场景二：小王子的星球 镜头 3：回忆 描述：飞行员回忆起小王子讲述他的星球 人物动作：小王子指向天空，飞行员倾听 画面效果：从飞行员的脸部特写，转向星空和小王子的星球 镜头长度：7 秒 音乐：梦幻的背景音乐
镜头 2：小王子的出现 描述：突然，小王子出现在飞行员身后，静静地看着他 人物动作：飞行员转身，惊讶地看着小王子 画面效果：中景镜头，小王子和飞行员对视，突出小王子的神秘 镜头长度：5 秒 音乐：神秘而温暖的旋律	镜头 4：星球上的玫瑰 描述：小王子星球上的玫瑰花，独特而美丽 人物动作：小王子细心地照顾玫瑰，流露出深情 画面效果：特写镜头，玫瑰和小王子的互动 镜头长度：6 秒 音乐：温馨的旋律

续表

场景与镜头	场景与镜头
场景三：小王子的旅程 镜头 5：离开星球 描述：小王子离开自己的星球，开始旅程 人物动作：小王子挥手告别玫瑰，启程前往其他星球 画面效果：中景镜头，小王子离开星球，星空背景 镜头长度：6 秒 音乐：冒险且略带伤感的音乐 镜头 6：访问各个星球 描述：小王子访问不同的星球，遇见形形色色的人 人物动作：小王子与不同星球上的居民交流 画面效果：快速切换的各个星球景象和人物特写 镜头长度：8 秒 音乐：变化多端的背景音乐	场景四：地球上的相遇 镜头 7：地球上的狐狸 描述：小王子在地球上遇见狐狸，学会了驯养 人物动作：小王子和狐狸互相注视，慢慢靠近 画面效果：中景镜头，狐狸和小王子在草地上互动 镜头长度：7 秒 音乐：柔和而感人的旋律 镜头 8：飞行员和小王子的对话 描述：飞行员和小王子在沙漠中对话，讨论生活和爱 人物动作：两人坐在沙地上，夜晚的星空下，小王子指向远方 画面效果：近景镜头，两人深情地对话，背景是星空 镜头长度：8 秒 音乐：温暖而深邃的音乐
场景五：分别 镜头 9：小王子的离去 描述：小王子告别飞行员，离开地球 人物动作：小王子向飞行员挥手，渐行渐远 画面效果：中景镜头，小王子远去的背影，飞行员看着他离开 镜头长度：6 秒 音乐：哀伤而美丽的旋律	镜头 10：飞行员的回忆 描述：飞行员回忆起小王子，凝视着星空，眼中含泪 人物动作：飞行员微笑着望向天空，眼中含着泪水 画面效果：近景镜头，飞行员的表情特写，星空背景 镜头长度：6 秒 音乐：柔和而悠长的背景音乐，渐渐消失 备注 画面效果：整体画面应充满童话色彩，使用温暖柔和的色调 音乐：随情节变化，由孤寂到温暖，再到感人，最后柔和地结束

　　有了上述文字剧本之后，继续在文心一言上输入：根据以上剧本，生成一份标准的动画分镜表格，其中包括镜头号、场景描述、人物动作画面效果、镜头长度、音乐。形成以下分镜剧本（表 4-5）。

　　分镜表整理好以后，可以利用 GPT 生成提示词，或者参考提示词网站的专业翻译提示词，也可以直接运用翻译软件进行调整。然后将英文提示词输入至 Midjourney 中。例如图 4-5 第一个镜头，输入英文提示词：desert, a cartoon pilot sitting next to the plane, white, twilight, bright backlight, rim light, bright the setting sun, Hayao Miyazaki's Painting Style, 4 k, ultra HD, best quality --ar 2: 1 --s 200 --niji 6。

表 4-5 文心一言生成分镜剧本

镜头号	场景描述	人物动作	画面效果	镜头长度	音乐
1	辽阔无垠的沙漠中,一架飞机失事	飞行员抬头擦汗,显得疲惫和无助	广角镜头,沙漠的寂静和无边无际	6秒	孤寂而轻柔的背景音乐
2	突然,小王子出现在飞行员身后	飞行员转身,惊讶地看着小王子	中景镜头,小王子和飞行员对视	5秒	神秘而温暖的旋律
3	飞行员回忆起小王子讲述他的星球	小王子指向天空,飞行员倾听	从飞行员的脸部特写,转向星空和小王子的星球	7秒	梦幻的背景音乐
4	小王子星球上的玫瑰花	小王子细心地照顾玫瑰,流露出深情	特写镜头,玫瑰和小王子的互动	6秒	温馨的旋律
5	小王子离开自己的星球,开始旅程	小王子挥手告别玫瑰,启程前往其他星球	中景镜头,小王子离开星球,星空背景	6秒	冒险且略带伤感的音乐
6	小王子访问不同的星球	小王子与不同星球上的居民交流	快速切换的各个星球景象和人物特写	8秒	变化多端的背景音乐
7	小王子在地球上遇见狐狸	小王子和狐狸互相注视,慢慢靠近	中景镜头,狐狸和小王子在草地上互动	7秒	柔和而感人的旋律
8	飞行员和小王子在沙漠中对话	两人坐在沙地上,夜晚的星空下,小王子指向远方	近景镜头,两人深情地对话,背景是星空	8秒	温暖而深邃的音乐
9	小王子告别飞行员,离开地球	小王子向飞行员挥手,渐行渐远	中景镜头,小王子远去的背影,飞行员看着他离开	6秒	哀伤而美丽的旋律
10	飞行员回忆起小王子,凝视着星空	飞行员微笑着望向天空,眼中含着泪水	近景镜头,飞行员的表情特写,星空背景	6秒	柔和而悠长的背景音乐,渐渐消失

为保持画风统一,选择图 4-5 作为风格的底图,在后续的生成中使用这张图作为垫图。将图 4-5 保存为文件后上传,得到图片参考链接,放在接下来的分镜提示词前。

垫图参考风格操作步骤如下。

(1)上传图片:单击对话框的加号,选择上传图片(图 4-6)。

(2)复制链接:单击图片,复制图片链接,输入 /imagine(prompt:复制的图片链接)(图 4-7)。

(3)输入关键词:输入 /imagine(prompt:复制的图片链接+提示词+参数),即可生成相似风格的图片(图 4-8)。

风格统一的基础上,只需要改变描述词即可。按照分镜表格完成所有的镜头的分镜生成(表 4-6)。

图 4-5
完成第一张分镜图的生成

图 4-6
上传图片

第 4 章 AIGC 动画分镜实战案例 153

图 4-7
复制链接

图 4-8
提示词组合

表 4-6 AI 生成的动画短片《小王子》的图文分镜

镜头编号	画面内容	景别	人物动作	分镜画面
1	辽阔无垠的沙漠中，一架飞机失事	全景	飞行员抬头擦汗，显得疲惫和无助，沙漠的寂静和无边无际	

续表

镜头编号	画面内容	景别	人物动作	分镜画面
2	突然小王子出现在飞行员身后	全景	飞行员转身，惊讶地看着小王子	
3	飞行员回忆小王子讲述他的星球	全景	小王子指向天空，飞行员倾听	
4	小王子星球上的玫瑰花	中景	小王子悉心照顾玫瑰，流露出深情	
5	小王子离开自己的星球，开始旅程	中景	小王子告别玫瑰，启程前往其他星球	
6	小王子访问不同的星球	全景	小王子与不同星球上的居民交流	

续表

镜头编号	画面内容	景别	人物动作	分镜画面
7	小王子在地球上遇见狐狸	中景	小王子和狐狸互相注视，慢慢靠近	
8	飞行员和小王子在沙漠中对话	全景	两人坐在沙地上，夜晚星空下，小王子指向远方	
9	小王子告别飞行员，离开地球	中景	小王子向飞行员挥手	
10	飞行员回忆起小王子，凝视着星空	近景	飞行员微笑望向天空，眼中含着泪水	

4.2.2　AI 动画短片《仓颉造字》生成案例

目前 AIGC 网络短视频创作方向主要为展示风景和城市，以及历史再现和人物科普，故本次案例选用中国传说仓颉造字的历史故事进行改编创作。

1. 确定剧本

首先确定好创作方向和主题，可以选择创作国风主题的动画短片，从中国传统故

事、民间故事、古代神话传说入手进行改编创作，这里选用仓颉造字，据《万姓统谱·卷五十二》记载，"上古仓颉，南乐吴村人，生而齐圣，有四目，观鸟迹虫文始制文字以代结绳之政，乃轩辕黄帝之史官也。"接下来使用文心一言生成动画剧本，将剧本整理如表4-7所示。

表4-7 《仓颉造字》动画剧本

场景与镜头	场景与镜头
场景一：开场字幕 镜头1：黑色背景上出现白色文字，逐字显示："上古仓颉，南乐吴村人，生而齐圣，有四目，观鸟迹虫文始制文字以代结绳之政，乃轩辕黄帝之史官也。"	场景二：仓颉的出生 镜头2：全景镜头，古老的村庄，村民们忙碌着，背景中出现一个特殊的婴儿——仓颉 镜头3：特写镜头，婴儿仓颉的面部，四目分明，目光炯炯有神
场景三：观察鸟兽虫文 镜头4：中景镜头，仓颉长大成人，站在森林边缘，凝视着飞翔的鸟 镜头5：特写镜头，鸟在空中飞舞，留下的爪痕如同一种符号 镜头6：近景镜头，仓颉蹲下，细细观察地上的虫子爬过留下的痕迹	场景四：灵感闪现 镜头7：中景镜头，仓颉在一棵古树下坐定，陷入沉思 镜头8：特写镜头，仓颉的四目闪动，灵光一现，露出欣喜的笑容
场景五：创造文字 镜头9：中景镜头，仓颉手持竹简和刻刀，专注地刻画着符号 镜头10：特写镜头，竹简上的符号逐渐成形，显示出第一个汉字	场景六：展示成果 镜头11：中景镜头，仓颉将竹简上的符号展示给村民，村民们围在一起，充满好奇和惊叹 镜头12：特写镜头，村民们的脸上露出赞叹的神情
场景七：影响深远 镜头13：远景镜头，仓颉站在山顶，俯视着广袤的土地，象征着文字的传播 镜头14：渐渐拉远，展示出文字像光芒一样扩散开，覆盖整个大地	场景八：结尾字幕 镜头15：黑色背景上出现白色文字："仓颉造字，开创了人类文字的历史篇章。" 镜头16：字幕淡出，画面渐黑，结束

注：背景音乐应随情节推进，由柔和到激昂，最后渐弱；色彩运用应强调古朴与神秘感，突出仓颉的圣人形象；文字展示和村民反应的镜头应放慢，增强庄重感。

基于以上剧本继续创作一份详细的分镜表格，把仓颉造字的文字拆分，以便为接下来转为视觉画面做准备。表4-8是根据该动画剧本设计的分镜表格，每一个镜头设计都描述了文字提示的具体场景和相应的动作与效果。

表4-8 《仓颉造字》分镜剧本表

镜头号	场景描述	人物动作	画面效果	镜头长度	音乐
1	黑色背景上出现白色文字	无	字幕逐字显示	4秒	柔和的背景音乐
2	古老的村庄，村民忙碌	村民忙碌，婴儿仓颉出现	村庄全景，突出仓颉	5秒	背景音乐继续

续表

镜头号	场 景 描 述	人 物 动 作	画 面 效 果	镜头长度	音　　乐
3	婴儿仓颉的面部特写	仓颉目光炯炯	仓颉的四目特写	3秒	背景音乐轻柔
4	仓颉站在森林边缘	仓颉凝视飞鸟	森林中景，鸟在飞	5秒	音乐渐强
5	鸟在空中飞舞	无	鸟爪痕迹特写	3秒	背景音乐轻快
6	仓颉蹲下观察虫子	仓颉仔细观察	地面近景，虫子的爬痕	4秒	背景音乐持续
7	仓颉在古树下沉思	仓颉陷入沉思	树下中景，仓颉静坐	5秒	音乐稍显神秘
8	仓颉四目闪动，灵光一现	仓颉露出笑容	仓颉面部特写，眼睛闪动	4秒	音乐显灵动
9	仓颉刻画符号	仓颉刻画符号	竹简和刻刀的中景	6秒	音乐逐渐激昂
10	竹简上的符号逐渐成形	无	竹简特写，第一个汉字显现	4秒	音乐激昂
11	仓颉展示符号给村民	仓颉展示，村民围观	村民们围在一起，中景	5秒	音乐逐渐庄重
12	村民们脸上露出赞叹	村民面露赞叹	村民脸部特写	4秒	庄重的背景音乐
13	仓颉站在山顶俯视大地	仓颉站立俯视	山顶远景，广阔的土地	5秒	音乐渐强
14	文字像光芒一样扩散开	无	文字光芒扩散，覆盖大地	6秒	音乐达到高潮
15	黑色背景上出现白色字幕	无	字幕显示："仓颉造字，开创了人类文字的历史篇章。"	4秒	音乐渐弱
16	字幕淡出，画面渐黑	无	画面渐黑	3秒	音乐缓缓结束

2. 确定风格

根据剧本内容，动画短片的风格应突出中国古代、神话和传说的元素。可以确定一些风格和关键词。推荐的风格和关键词提示如表4-9所示。

表4-9　风格和关键词提示

风格	（1）古典水墨风格：利用水墨画的韵味，增强古代传说的神秘感 （2）传统工笔画风格：细腻精致，符合历史感和人物的神圣性 （3）神话幻想风格：带有一些超现实的色彩，突出仓颉四目的特殊形象和文字创造的神奇过程
关键词提示	（1）中国古代村庄 　　- 古老的村庄，传统房屋 　　- 古代村民，农耕生活 （2）仓颉 　　- 四目圣人 　　- 智慧，灵感 　　- 传统服饰，古朴但庄重 （3）自然观察 　　- 鸟飞翔，爪痕 　　- 虫爬行，地面痕迹 　　- 森林，古树 （4）文字创造 　　- 竹简，刻刀 　　- 符号，汉字的雏形 （5）村民反应 　　- 围观，惊叹 　　- 面部表情，手势 （6）传承与传播 　　- 山顶远望，广阔大地 　　- 光芒，文字扩散
示例关键词组合	- 古典水墨风，中国古代村庄，仓颉四目，鸟飞虫爬，竹简刻字，村民围观，山顶远望，光芒文字 - 传统工笔画，中国古代村庄，圣人仓颉，观察自然，文字创造，村民惊叹，文字扩散 - 神话幻想风，中国古代，四目圣人，灵感闪现，竹简符号，村民赞叹，文字传播

通过这些关键词和风格的结合，可以更好地指导文生图的生成，使动画短片具备浓厚的中国古代神话传说的韵味和视觉效果。

根据以上风格和提示词，组合生成提示词，内容包含场景描述、镜头构图、风格参考、画面效果、通用后缀。再进一步使用 GPT 生成英文提示词，表 4-10 为部分英文提示词示例。

表 4-10　部分英文提示词

Shot 1: Opening Subtitle Prompt: `black background, white text, ancient Chinese font, mysterious atmosphere`	Shot 5: Birds Flying in the Sky Prompt: `birds flying in the sky, claw marks resembling symbols, mysterious, ancient Chinese style`
Shot 2: Ancient Village Prompt: `ancient Chinese village, traditional houses, villagers busy, ancient clothing, warm tones`	Shot 6: Cangjie Observing Insects Prompt: `ancient forest, Cangjie crouching, observing closely, ground markings, crawling insects`
Shot 3: Close-up of Baby Cangjie Prompt: `ancient Chinese baby, four eyes, saintly, mystical glow`	Shot 7: Cangjie Meditating Under an Ancient Tree Prompt: `under an ancient tree, Cangjie sitting, deep in thought, four eyes glowing, inspiration, mystical aura`
Shot 4: Cangjie Standing at Forest Edge Prompt: `ancient forest edge, young Cangjie, four eyes, gazing at flying birds, mystical atmosphere`	Shot 8: Cangjie's Moment of Insight Prompt: `close-up of Cangjie's face, four eyes shining, moment of inspiration, mystical smile`

3. 生成步骤

使用 Stable diffusion 进行创作，根据计算机的配置可选择本地部署和 Web-UI 进行文生图创作，案例使用 Liblib 内的 Stable Diffusion-WebUI，在模型上选择作者 GhostInShell 的开源模型 GhostXL-V1.0（图 4-9），LoRA 模型选择平台作者"叶叶叶叶叶"的 Journey to the Eest l 东游记 -SDXL（图 4-10）（注意，需要购买平台会员才可以使用，以避免版权纠纷）。

配置参数如下（图 4-11 和图 4-12）。

推荐 LoRA 权重：0.8 左右

触发词：fantasy Chinese style illustration

图 4-9
选择开源模型 GhostXL-V1.0 作为基础模型

第 4 章　AIGC 动画分镜实战案例

图 4-10
Lora 模型选择 Journey to the Eest l
东游记 -SDXL

图 4-11
配置参数（1）

图 4-12
配置参数（2）

推荐提示词：fantasy Chinese style illustration（需填写触发词）+ 你想要的画面内容（可用自然语言）+ 其他补充 tag

负面提示词推荐：

Realistic, EasyNegative, (worst quality, low quality: 1.4), (depth of field, blur: 1.2), (greyscale, monochrome: 1.1), 3D face, cropped, lowres, text, (nsfw: 1.3), (worst quality: 2), (low quality: 2), (normal quality: 2), lowres, normal quality, ((grayscale)), skin spots, acnes, skin blemishes, age spot, (ugly: 1.331), (duplicate: 1.331), (morbid: 1.21), (mutilated: 1.21), (tranny: 1.331), mutated hands, (poor draw hands: 1.5), blur, (bad anatomy: 1.21), (bad proportions: 1.331), bs, extra disfigured (1.331), (missing arms: 1.331), (extra legs: 1.331), (fused fingers: 1.61051), (too many fingers: 1.61051), (unclear eyes: 1.331), lowers, bad hands, missing fingers, extra digit, bad hands, missing fingers, ((extra arms and legs))), freckles, (white border: 2), nsfw 或 ng_deepnegative_v1_75t, (badhandv4: 1.2), (worst quality: 2), (low quality: 2), (normal quality: 2), lowres, bad anatomy, bad hands, ((monochrome)), ((grayscale)) watermark, moles

采样方法：Euler a / DMP++2M Karras / Restart

迭代步数：30

推荐尺寸：1∶1/2∶3/3∶2/3∶4/4∶3/9∶16/16∶9

提示词引导系数（CFG）：7.0

高清分辨率修复：4x-UltraSharp 若有符合需求的图则使用高清放大，重绘幅度 0.3~0.4 即可，或直接重绘幅度 0.5 以上进行抽卡。

以上配置完成就可以根据 GPT 生成的英文提示词进行生图了，提示词可以修改优化，达到需要的效果即可，以下是按照分镜描述生成的镜头（表 4-11）。

表 4-11 《仓颉造字》动画完整分镜表

镜头编号	画面内容	景别	人物动作	分镜画面
1	古老的村庄，村民忙碌	全景	村庄场景	
2	婴儿仓颉的特写	特写	婴儿仓颉，传说有四只眼睛	
3	仓颉站在森林边缘	全景	仓颉站在森林中	
4	鸟儿在空中飞舞	全景	鸟儿盘旋在村庄上空	
5	仓颉蹲下观察虫子	中景	仓颉仔细观察，地面有虫子爬行	

续表

镜头编号	画面内容	景别	人物动作	分镜画面
6	仓颉在古树下沉思	全景	仓颉在古树下静坐	
7	仓颉四目闪动，灵光一现	特写	仓颉面部特写，眼睛闪动	
8	仓颉刻画符号	特写	仓颉刻画符号，竹简和刻刀画面	
9	竹简上的符号逐渐成形	特写	竹简特写，文字符号出现	
10	仓颉给村民展示符号，村民脸上露出赞叹	近景	村民围观，村民面部表情	

续表

镜头编号	画面内容	景别	人物动作	分镜画面
11	仓颉站在山顶俯视大地	远景	山顶远景，广阔的土地	
12	文字像光芒一样散开	远景	文字散开，覆盖大地	

4.3 AIGC 在漫画分镜设计中的应用

在漫画分镜设计中，AIGC 的辅助可以帮助漫画师在快速生成草图、画面调整、高效复用素材，以及批量生成和优化、优化创作流程等方面具有一定的辅助作用。

（1）快速生成草图：利用 AIGC 技术，可以快速将文字剧情转化为漫画分镜草图。用户只需准备好剧情文字稿，详细描述场景和人物动作，然后选择想要的画风和主题，AIGC 工具就能自动生成漫画分镜图。例如，本节将讲解的案例《梦境斗士》，用户描述漫画主人公是一个可以控制梦境的女生，她在梦境里与各种怪物打斗，战斗胜利了才可以醒来。然后选择漫画分镜的主题，AIGC 工具就生成了相关的漫画分镜图。

（2）画面调整：AIGC 工具通常支持多种插件和功能，用于精细调整画面。比如，调用多个 controlnet（参考生成）、adetailer（局部修复）、inpainting（涂抹修图）等插件，可以让画面更贴近用户的构想。比如，运用 LoRA 风格模型训练技术，最快只需 5 分钟即可完成自定义角色训练，保证角色稳定性。

（3）高效复用素材：AIGC 组件化设计方法可以生成大量可复用的素材，如角色的面部表情。在漫画分镜中，人物的面部表情具有高复用性，可以使用 AIGC 生成全局组件库，方便其他画面复用。这种方法避免了每次都基于场景去重绘，提高了创作效率。

（4）批量生成和优化：AIGC 工具还支持批量生成和优化漫画分镜。比如，用户可以实现快速"批量分镜绘制"20 张图，选择适合情节的角色形象和场景，从而快速构建整个漫画世界。同时，AI 工具还可以对描述词进行智能分析并批量优化，提升漫画场景的描

写质量，规划每一帧的细节。

（5）优化创作流程：AIGC 技术的应用不仅提高了漫画分镜的生成效率，还优化了整个创作流程。从文本改写、分镜描述、描述词优化、批量分镜绘制到角色定制，用户都可以在 AIGC 创作平台内尽情发挥创意，将文字内容转化为精彩纷呈的漫画作品。

AI 漫画《梦境斗士》分镜生成案例

首先在文心一言上进行文字剧本和分镜剧本的生成。在文心一言上输入：漫画主人公是一个可以控制梦境的女生，她在梦境里与各种怪物打斗，战斗胜利了才可以醒来。根据生成的脚本继续生成分镜剧本表（表 4-12）。

表 4-12　分镜剧本表格

镜头号	场景描述	人物动作	字幕
1	艾莉的房间	艾莉躺在床上，准备入睡	艾莉（心想）：又到了进入梦境的时间，希望今晚不会太糟糕
2	进入梦境	艾莉的身体逐渐透明，进入梦境	无字幕
3	梦境中的战士形象	艾莉变成战士，身穿盔甲，手持长剑	艾莉：这次的战斗会是什么呢？
4	第一个怪物出现	巨大蜘蛛怪物从森林中爬出	艾莉：看起来相当棘手，但我能应付
5	艾莉的进攻	艾莉冲向怪物，挥舞长剑	艾莉：来吧，我不会退缩的！
6	战斗升级	怪物喷出毒液，艾莉灵活闪避	艾莉：找到了，你的弱点！
7	战斗胜利	怪物倒下，消失成烟雾	艾莉：赢了，又一个噩梦被打败了
8	神秘的指导者	神秘人物出现在艾莉面前	指导者：艾莉，你做得很好。但前面的路会越来越难
9	接受挑战	艾莉坚定地点头	艾莉：我准备好了，无论有多难，我都会面对
10	新的怪物	巨龙从地下出现	艾莉：看来今晚又不会轻松了
11	冲向巨龙	艾莉握紧长剑，向巨龙冲去	艾莉（心想）：无论多大的怪物，我都要战胜
12	现实中的艾莉	艾莉从梦境中醒来，额头冒汗	艾莉（心想）：每次的胜利都让我变得更强大
13	准备新的一天	艾莉起床，阳光透过窗户	艾莉（心想）：梦境中的战斗只是开始，现实中的挑战同样重要
14	结束	艾莉走出房间，充满信心	每个夜晚的战斗，都是成长的一部分

在生成分镜剧本表的基础上，可以单独复制场景和动作描述文字，使用翻译软件提炼提示词。也可继续使用文心一言生成提示词，如让 AI 扮演提示词专家，可以接着刚才生成的分镜剧本表继续提问：从现在开始你将扮演 Midjourney 提示词专家，根据以上分镜内容描述创建英文提示词，然后把生成的英文提示词整理成表格（表 4-13）。

表 4-13　部分英文提示词

Shot 1: Ellie's Room Prompt: teen girl's bedroom, night, cozy and warm, books on a nightstand, soft lighting, peaceful` Shot 2: Entering the Dream Prompt: transition to dream world, ethereal atmosphere, body becoming transparent, entering dream Shot 3: The image of a warrior in a dream Prompt: fantasy warrior, teenage girl, silver armor, long sword, misty forest, dreamlike Shot 4: The first monster appears Prompt: giant spider monster, glowing red eyes, emerging from forest, menacing; giant spider approaching	Shot 5: Ellie's Attack Prompt: intense battle, girl attacking spider with sword, dynamic motion Shot 6: Battle escalation Prompt: spider monster spraying venom, girl dodging, intense fight; girl evading venom, aiming for weak spot Shot 7: Battle victory Prompt: monster collapsing, turning into smoke, girl standing victorious; monster disappearing, girl catching breath Shot 8: Mysterious Guide Prompt: mysterious figure, cloaked, ethereal glow, dreamlike; figure appearing before girl

这些详细的提示词结合了每个镜头的场景描述、人物动作和字幕，能够帮助Midjourney生成符合剧本要求的漫画分镜画面。接下来要为漫画的风格定位，寻找大量已有的Midjourney生成图片及提示词，确定画种、艺术家、风格和参数等元素，案例《梦境斗士》确定核心风格参考为日漫、美漫、彩漫，参考艺术家为大友克洋、井上彦宏、宫崎骏。

以镜头 1 为例，在 Midjourney 内输入对话框 /imagine（prompt：提示词＋风格＋艺术家＋参数），即可生成漫画风格的分境图。镜头 2 的生成是在参考镜头 1 的基础上生成的，具体操作步骤可参考 4.2.1 小节《小王子》案例（图 4-13 和图 4-14）。

图 4-13
提示词组合

图 4-14
风格参考组合

因为漫画的风格特性，在生成的时候并不能满足漫画分镜的准确排版，故还需要后期进行整合，选择漫画页面分镜框架，运用 PS 把漫画画面和字幕优化完整，具体操作流程如下。

（1）在 Photoshop 中选择合适的漫画分镜布局，并选择第一个分镜框。

（2）导入图片，右击创建剪贴蒙版（图 4-15）。

（3）按照这种方法把生成的分镜图填入分镜框中。

（4）使用 PS 文字工具，为漫画加上字幕（图 4-16）。

根据生成的漫画分镜图，按照镜头顺序整合成漫画《梦境斗士》，如图 4-17~图 4-19 所示。

图 4-15
选择分镜框（左）创建剪贴蒙版（右）

第 4 章　AIGC 动画分镜实战案例　167

图 4-16
图片加入分镜框，添加字幕

图 4-17
《梦境斗士》效果图 1

图 4-18　　　　　　　　　　　　　　　　　图 4-19
《梦境斗士》效果图 2　　　　　　　　　　　《梦境斗士》效果图 3

思考与练习

（1）AIGC 在动画广告分镜设计中的优势有哪些？按照本节的方法生成一部动画广告分镜。

（2）AIGC 制作动画短片分镜时可以提供哪方面的帮助？按照本节的方法生成一部动画短片分镜。

（3）AIGC 在漫画分镜设计中可以应用在哪些方面？按照本节的方法生成一部漫画分镜。

参 考 文 献

[1] 谭东芳，孙立军. 动画分镜头技法 [M]. 北京：北京联合出版公司，2018.
[2] 陈贤浩. 动画分镜头脚本设计 [M]. 北京：人民邮电出版社，2015.
[3] 余春娜，张乐鉴. 动画分镜头设计 [M]. 北京：清华大学出版社，2018.
[4] 郭向民. 动画分镜头脚本设计 [M]. 武汉：华中科技大学出版社，2020.
[5] 戴维·哈兰·鲁索，本杰明·里德·菲利普斯. 动画分镜头脚本设计 [M]. 成都：四川美术出版社，2021.
[6] 马科斯·马特乌-梅斯特. 动画大师课——分镜头脚本设计 [M]. 北京：中国青年出版社，2022.
[7] 姚桂萍. 动画分镜头设计 [M]. 上海：上海交通大学出版社，2009.
[8] 姚桂萍. 动画分镜头绘制技法 [M]. 3 版. 北京：清华大学出版社，2023.
[9] 赵前，何蝶. 动画片场景设计与镜头运用 [M]. 3 版. 北京：中国人民大学出版社，2014.
[10] 宗传玉，肖伟. 影视动画视听语言 [M]. 北京：中国海洋大学出版社，2014.
[11] 曹文，蔡劲松. 动画分镜头设计 [M]. 北京：清华大学出版社，2014.
[12] 大卫·波德维，克里斯汀·汤普森. 世界电影史 [M]. 2 版. 北京：中国电影出版社，2016.
[13] 郑雅玲，胡滨. 外国电影史 [M]. 北京：中国广播影视出版社，1995.